한국 향토목각의 창작과 재현

한국 향토목각의 창작과 재현

장승 · 솟대 배우기 3

글 · 사진 월당 목영봉

한국학술정보

머리말

한국 향토목각(韓國鄕土木刻)이란 용어가 국내 최초 발간한『한국 향토목각의 기초(장승·솟대 배우기)』를 통하여 처음으로 알려져 불리게 된 것은 커다란 성과라고 본다. 그리고 후속으로 발간한『한국 향토목각의 조각기법(장승·솟대 배우기2)』이 장승·솟대 제작기법과 예술적 기능을 미술적으로 정착하도록 작은 역할을 할 수 있을 것으로 여긴다.

한국의 진정한 향토조각이 장승과 솟대라고 많은 이들에게 인식시키는 것이 그리 쉽지는 않겠지만 막연히 장승과 솟대라고 부르기 전에 장승과 솟대야말로 한국의 전통향토조각임을 알아야 한다. 이는 세계 미술문화계에도 장승과 솟대가 우리의 유일한 향토조각임을 알리고 미술학적으로도 예술성을 인정받으려면 토테미즘(totemism)의 근원이 장승과 솟대라고 하기보다는 진정한 한국문화라는 것을 인식시켜야 한다. 또한 전통미를 이어 창의성을 가지고 예술적으로 작품화되어야 하고 진정한 한국의 맥(脈)을 이어가는 향토목각으로 불려야 할 것이다. 또한 향토목각의 전통 보존을 전제로 한 완벽한 창작으로 민중문화 예술로 재조명하여 유독 토종토착 믿음문화를 멀리하는 타종교인들에게도 향토목각(장승·솟대)은 민중문화 조형미술로 가장 토속적이며 보존할 가치가 높은 한국을 대표할 전통문화라는 것을 알릴 필요가 있다.

향토목각을 전통적 민중철학과 상징성을 토대 삼아 순박한 토속미와 추상적 심미의 표현으로 한국의 대표 예술작품으로 창작하고 재현할 때 전통문화의 가치는 높이 평가될 것이다. 이번『한국 향토목각의 창작과 재현(장승·솟대 배우기3)』의 발간이 우리 것을 찾아가는 원동력이 되길 바란다.

월당 목영봉

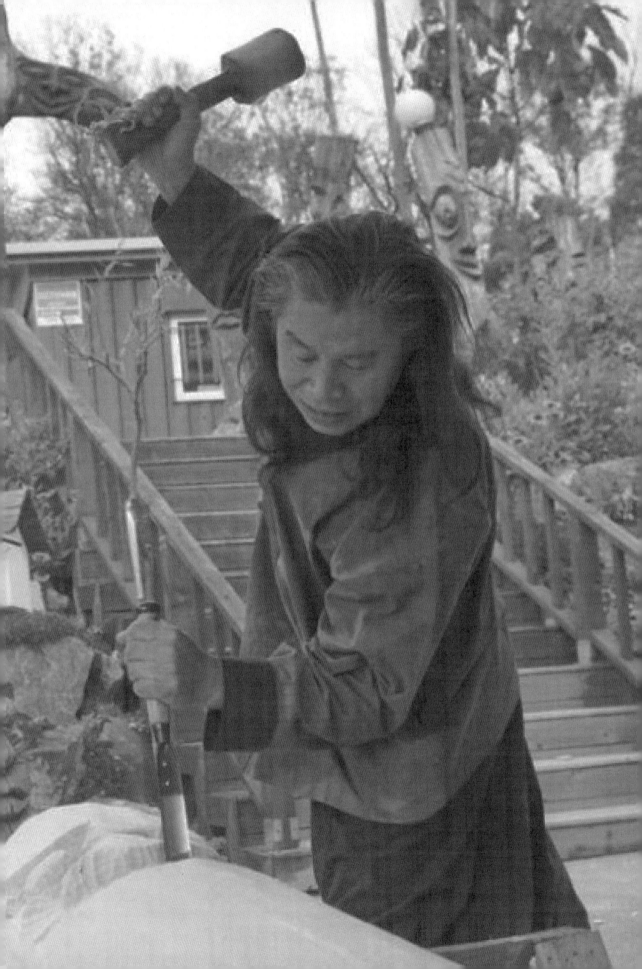

전통이 모두 완벽한 것은 아니다.

전통을 원칙으로 한 창작은 전통 보존의 밑거름이다.

온전한 전통예술문화는 수없는 혼신의 창의와 노력으로 이룬 결과이다.

전통을 기본으로 재현하고 창작하는 것이 전통문화를 지키는 것이고

우리 문화가 세계화되는 초석이다.

차례

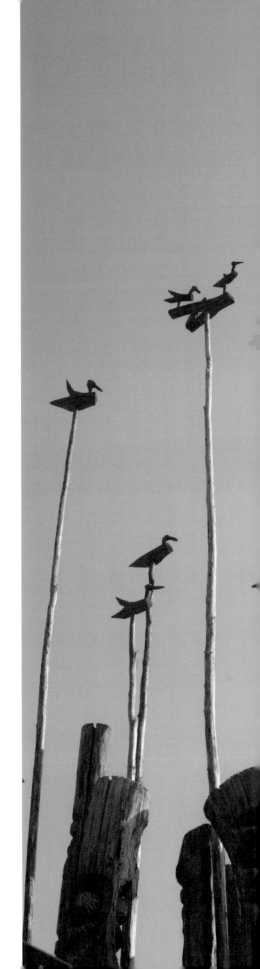

한국 향토목각(장승·솟대)이 이제껏 이어오고 있는 현 상태대로 보존되고 전승되는 것이 과연 옳은가? 그나마 잔존해 있는 돌장승까지 썩어 없어져 원래 형상이 사라져도 되겠는가? 기준과 원칙도 없이 예술성을 인정받지도 못한 채 마구잡이로 제작하고 장승·솟대를 광대놀음의 대상으로 방치해도 되겠는가? 향토사를 연구하는 학자들이 관심을 가질 때인 것 같다. 현재 전국 곳곳에서 제작되는 장승의 형상은 원래의 모습이라 볼 수 없다. 대개 장승을 깎는 사람들은 제각기 나름대로 제작하고 원래의 형상을 찾으려는 노력이 보이지 않으며 자신이 제작하는 형상의 의미도 모른 체 누군가가 제작해 놓은 것에 의존하여 모방하는 것이 현실이다. 상업적이거나 재미삼아 대충대충 원칙 없이 미완으로 제작하다 보니 예술성도 전통적 형상도 없이 상이(相異)한 형태로 난립하고 있는 것이다. 심지어는 탈장승이니 십이지장승이니 충무공장승이니 대통령

장승이니 하며 제멋대로 명문화하여 본래 향토목각(장승)의 형상과 의미는 온데간데없다. 늦었지만 이제라도 향토목각(장승)의 원래 형상을 찾아 원형에 가까운 형상으로 전승하려는 노력이 필요하다. 그래도 다행인 것은 풍화는 되었지만 전국에 분포되어 있는 보존이 가능했던 돌장승에서 향토목각(장승)의 인면(人面)적 형상을 찾을 수 있다. 전통을 최대한 살려 예술성을 밝힌다면 한국의 향토목각(장승)이 세계적으로도 손색이 없는 한국의 전통문화예술로 돋보일 것이다. 향토목각(장승·솟대)이 힘없고 가난한 민중들의 문화였기에 더욱 연구하고 발굴하여 예술성과 전통성을 인정받도록 해야 함은 이 시대를 살아가는 우리 모두의 사명이라고 본다. 향토목각(장승·솟대)의 보존에 작은 빛이 되기를 바라는 애절함으로 『한국 향토목각의 창작과 재현(장승·솟대 배우기3)』을 발간한다.

외부형으로 창작된 작품으로 다양한 명문을 조각하였다. 거부감 없이 친화적이며 표정을 다양하게 각(刻)하여 각각의 의미와 역할을 상징한다. 우리의 전통적 표정을 재현하여 전통성을 강조했다.

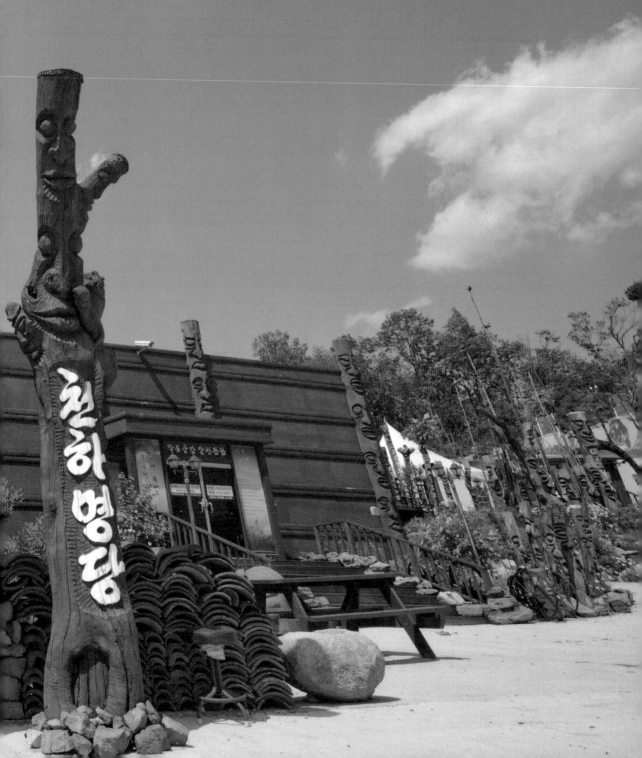

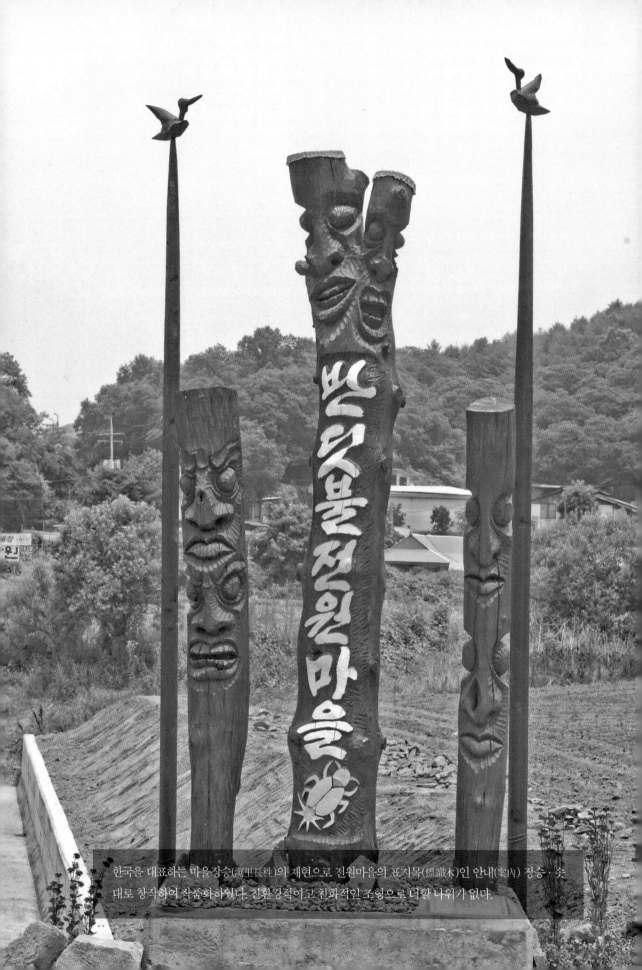

한국을 대표하는 마을장승(洞里長栍)의 재현으로 전원마을의 표지목(標識木)인 안내(案內) 장승·솟 대로 창작하여 작품화하였다. 친환경적이고 친화적인 조형으로 더할 나위가 없다.

▼ 한국의 전통장승을 주제로 실내용으로 작품화한 창작품이다. 조각은 돌장승(石長栍)에서 원래 형상을 찾아 주제로 삼고 각(刻)하였으며 하단에는 지킴이의 상징인 해태(獬豸)를 각하였다. 채색은 한국의 상징적 색깔인 태극(太極)의 음양(陰陽)과 4방색인 청(동), 백(서), 적(남), 흑(북)색을 사용하여 인의예지(仁義禮智)의 민족사상을 표현한 한국의 상징적인 창작품이다.

▶ 한국의 향토조각인 장승의 형상을 주제로 한민족(韓民族)의 끈기를 상징하는 무궁화를 조각하였고 아랫부분에는 한국의 정령인 도깨비문양을 각(刻)하여 한국의 얼을 표상했다. 채색은 4방색인 청(동), 백(서), 적(남), 흑(북)색을 사용하여 인의예지(仁義禮智)의 민족사상을 표현한 작품이다.

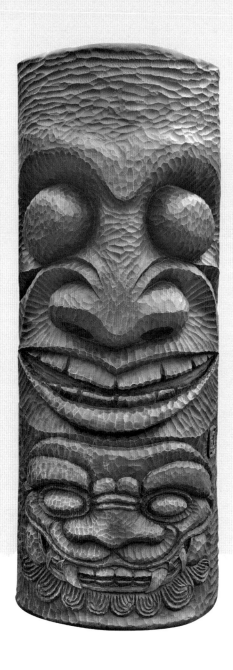
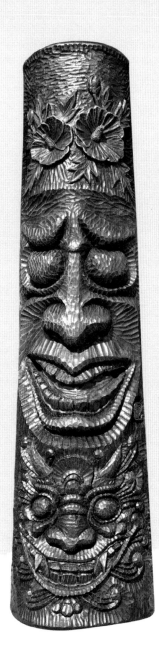

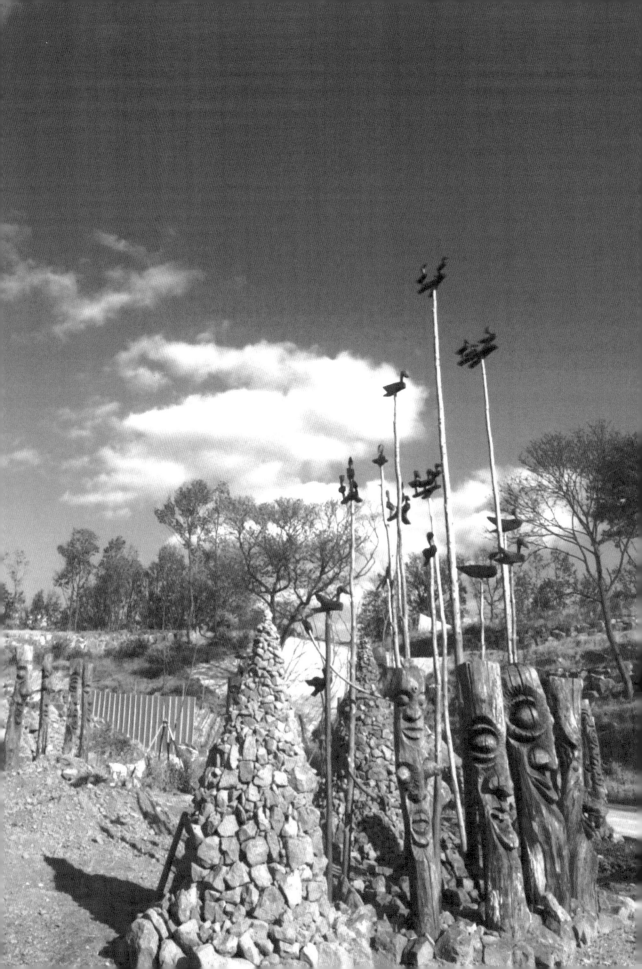

한국 향토목각(韓國鄉土木刻)의 유전자를 찾아서

[장승(長栍) 원래 형상 재현과 창작을 위해]

　대한민국을 대표하는 고유 민초들의 장승문화가 바르게 인정받지 못하고 홀대받고 있다는 것에 가슴이 폭발할 것 같은 분노를 억제하며 원형을 찾을 수 있으리라는 기대와 설렘으로 길을 나섰다. 그래도 장승을 비롯한 솟대에 대한 자료가 참고문헌으로 기록되어 있어 전통의 맥(脈)을 찾을 수 있다는 희망이다.

　장승·솟대는 가난하고 힘없는 민중들의 문화였으므로 다루기 힘든 돌보다는 우선 나무를 활용한 신상(神像)을 만들어 소망을 희구(希求)하는 대상의 신목(神木)으로 삼았다. 그렇다고 하면 나무로 만들어 풍한노천(風寒露天)에 세웠던 장승·솟대는 돌보다는 훨씬 쉽게 썩어 남아있는 것이 없다고 할 것이다. 그래도 영남, 호남지역의 마을장승이 자연석(自然石)으로 돌장승(石長栍)을 만들었고 사용한 곳에 보존되고 있다는 것은 나무장승(木長栍) 재현에 서광(曙光)이라 할 수 있다. 또한 가난했던 민초들보다 여유롭고 선택된 대우를 받았던 불교계(佛敎界)에서 마을장승인 나무장승이나 돌장승에서 형상을 발취하여 사찰돌장승(寺刹石長栍)을 만들어 사찰경계(寺刹境界)나 도교적으로 사용했던 것이 잔존해 있어 원형을 찾는데 결정적 도움이 될 수 있어 재현이 희망적이다.

　제주도에는 현무암이 많아 벅수(하루방)를 만들어 신상으로 사용했으며 육지에서는 영남, 호남지역에

서도 일부 마을장승(洞里長栍)과 돌탑을 쌓아 돌솟대(堂山)와 벅수(石長栍)를 만들어 신상으로 사용하기도 하여 나무장승의 유전자를 찾을 수 있는 자료로 유익하다고 볼 수 있다. 현재 난립하고 있는 나무장승(木長栍)의 형상은 전통적 형상이 아니라고 봐야 한다. 상업적으로 원칙 없이 제각기 깎는 사람의 솜씨대로 만들어졌다고 볼 수밖에 없다. 선사시대(先史時代), 신석기시대(新石器時代), 청동기시대(靑銅器時代), 철기시대(鐵器時代)부터 이 땅의 가장 한국적인 대표문화라고 할 수 있는 장승·솟대(향토목각)문화가 박물관에도 갈 수 없고 예술성도 인정받지 못함은 물론이고 한국 대표문화로 인정받지 못함은 억울하지 않겠는가?

초기 원시공동체(原始共同體) 신앙인 장승은 마을 수호기능(守護機能)으로 나무기둥이나 돌기둥을 세워 신상으로 숭배하면서 시작되었다고 본다. 또한 기구의 발달로 신상의 형상을 생각하고 다루기 쉬운 나무신상(木神像)부터 만들었고 돌은 조각할 수 있는 조각기구의 발달로 쉽게 썩지 않는 돌신상(石神像)을 만들게 된 것으로 추정한다. 그 후 문자를 사용하면서 신(神)에 대한 희구의 다양성으로 방위수호(方位守護), 풍수비보(風水裨補), 경계수호(境界守護), 불법수호(佛法守護), 음락비보(淫樂裨補) 등으로 표현했으며 심지어는 출산과 기원, 저주를 바라는 대상으로 쓰이기도 한 것이다.

이러한 제작기능의 전통이 완벽할 수는 없지만 역사를 토대로 기능을 체계화하고 작품성과 예술성을 찾아 재현하여 우리 것을 자랑스럽게 세계화하는 것이 진정한 전통을 지키는 것이라 할 것이다. 한국의 원시미술(原始美術)인 토종(土鐘) 향토조각(장승·솟대) 원래의 형상을 찾는 것이 우선이고 찾아낸 형상을 조각기능의 체계화와 예술성이 있는 향토(鄕土) 목(木) 조각(彫刻)으로 재현하는 것이 사명이며 목적이다. 전통의 생명은 원형을 바탕으로 제대로 이어질 때 살아 있는 것이다.

1.

전라남도 무안군 몽탄면 대치리 543-1(전라남도 민속자료 제23호) 총지마을 입구의 돌장승(石長栍)은 대표적인 장승의 원형이라고 해도 손색이 없다. 퉁방울(왕방울)눈에 주먹코와 과묵한 입 모양, 선인(仙人) 같은 표정은 한국 전통장승의 형상이라 할 수 있으며 명문(名文)을 표기하지 않은 것은 문자가 만들어지기 전 장승의 표본이라고 봐야 할 것이다. 특히 대치

리 돌장승은 마을장승(洞里長栍)으로서는 보기 드물게 예술성이 뛰어나다고 할 수 있다. 안내자료에 연대와 사찰장승(寺刹長栍)을 마을로 옮겨왔을 것이라는 추정을 하고 있지만 역시 추정일 뿐이다. 반전일지 모르지만 대치리 돌장승은 상상도 못하게 오래된 것 일 수도 있음을 추정해 볼 수 있다.

현재 나타나 있는 사찰장승은 모두가 하나같이 명문을 새겨 도교적으로 활용해온 것을 알 수 있으나 대치리 돌장승은 명문이 없을 뿐 아니라 형상이 유사한 것 같지만 다르게 나타나고 있다. 사찰장승은 가공된 직사각형의 화강암에 조각을 했지만 대치리 돌장승은 다듬어지지 않은 자연석(自然石)에 둥근 부분을 활용 조각한 것이 사찰장승과는 형상에서부터 다르게 나타난다. 아마도 총지사지(總持寺址)로 옮겨졌던 마을장승이 다시 마을로 돌아온 것일지도 모른다. 제작연대는 문자를 사용하지 않던 시대이거나 문자를 보편적으로 사용하기 전이라고 추정해 봐야 할 것 같다. 대치리 돌장승의 나이를 추정하기란 그리 쉽지는 않을 것 같다.

"그러나 군이 상상하여 추정한다면 불교가 이 땅에 들어오기 전 문자를 사용하려는 의도가 신상에서는 없었을 때였다고 봐야 할 것 같다."

"초기 나무장승(木長栍)의 형상을 찾기에는 둥근 형상(圓形)의 자연석으로 제작된 무안군 대치리 돌장승, 남원시 북천리 돌장승 방위신장(東方逐鬼將軍)의 형상은 나무장승의 유전자를 받아 닮은 형상인 것이다."

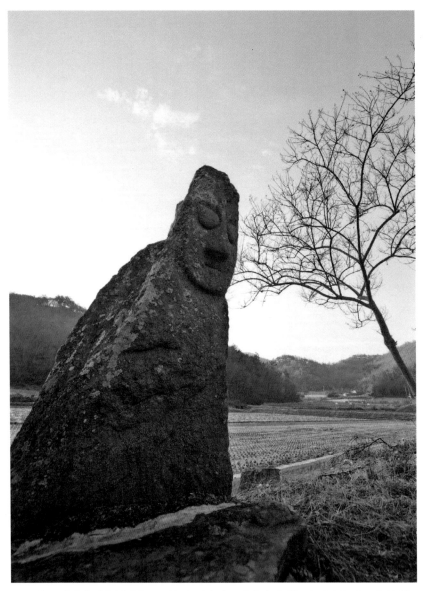

▲ 무안군 대치리 마을 돌장승(石長栍)은 마을장승에서 나타나는 자연석과 명문이 없다는
것에서 사찰장승(寺刹長栍)보다 전통형상에 아주 가깝게 나타난다고 할 수 있다. 조각기
법 또한 어느 마을 돌장승보다 뛰어난 것을 볼 수 있다. 근엄하고 인자한 선인의 형상은
영남, 호남지역에서 불리는 벅수(우직한 선인) 같은 의미의 느낌이 짙게 묻어나고 있다. 총
지사지(總持寺址)에 있던 것을 옮겨왔다고 추정하지만 원래 마을장승을 사찰에서 가져
다 사용했던 것을 마을로 귀환한 것이라고 볼 수도 있다. 모든 사찰장승은 도교적 명문이
조각되어 있음이 이를 증명한다.
높이: 129cm, 둘레: 상 160cm / 하 220cm

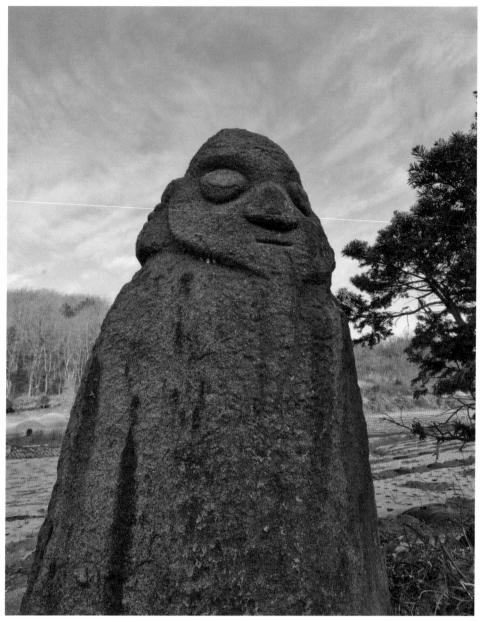

▲ 무안군 대치리 돌장승(石長栍)은 예술성에서도 빼어난 형상을 하고 있다. 초기 나무장승(木長栍)의 유전자를 충분히 타고난 것 같다. 다시 말해 초기 나무장승 형상을 재현하는 데 조금도 부족함이 없다고 할 수 있는 귀한 자료이다. 향토목각(木長栍)을 전수(專修)하는 전수생들은 필히 견학할 필요가 있는 문화유산이다.

높이: 154cm, 둘레: 상 175cm / 하 210cm

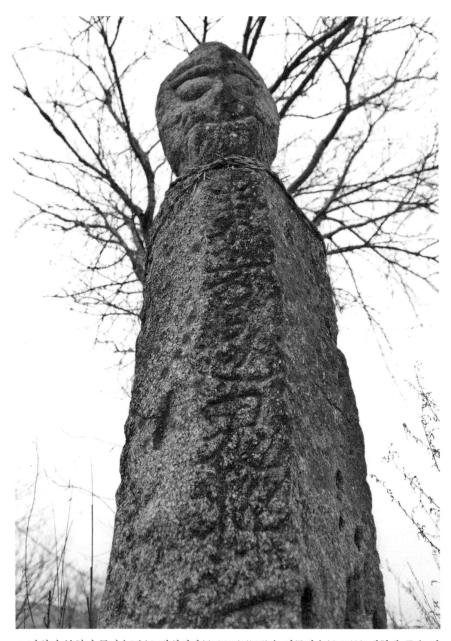

▲ 남원시 북천리 돌장승(벅수) 방위신장(東方逐鬼將軍)은 나무장승(木長栍) 재현에 좋은 정보를 제공하는 형상을 하고 있다. 둥근(圓形) 부분을 전면으로 구도하여 조각한 기법에서, 나무둥치의 둥근 면에 조각했던 나무장승에서의 나타나는 형상과 기법을 알아보기에 너무나 귀한 자료이다. 비록 코 부분은 훼손되었지만 마을장승에서 나타나는 꼬리눈과 코 모양 그리고 신념에 찬 우직한 입의 자국은 나무장승 재현에 이정표가 된다.
높이: 184cm, 둘레: 상 107cm / 하 133cm

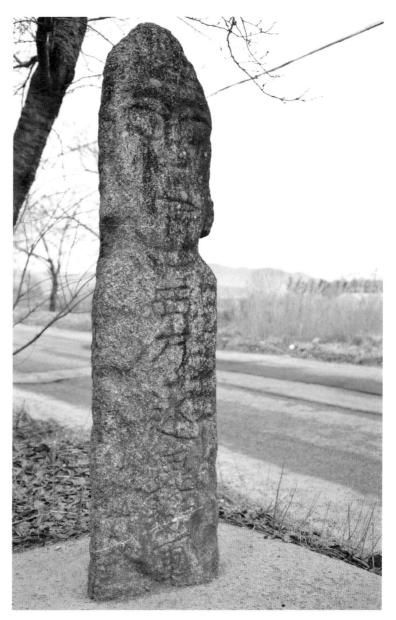

▲ 남원시 북천리 돌장승(벅수) 방위신장(西方逐鬼將軍)은 사찰장승과는 다르게 화
강암으로는 매우 강도가 높은 자연석으로 만들어 세웠으며 방위신장으로는 보
기 드물게 잘 보존되어 있다. 다른 위치에 세워져 있던 것을 지금 위치로 옮겼다
는 북천리 이장 최용무 씨의 말이다. 명문(西方逐鬼將軍)은 오랜 세월 풍화되어
깊이는 얕았지만 알아볼 수 있을 정도로 자국이 나름 또렷하다. 큰길가에 바로
접해있어 훼손을 염려하지 않을 수가 없다. 보전 장소를 하루빨리 옮겨야 할 것
같다. 북천리 짐대거리에는 두 개의 방위신장 말고도 짐대(솟대)를 쌓아 오리를
올려 화재를 막기 위해 세워 놓았던 것이 6.25전쟁으로 소실되었다고 한다. 해당
기관에서는 짐대(솟대)도 재현할 가치가 있다고 본다.
높이: 190cm, 둘레: 상 130cm / 하 143cm

2.

전라남도 나주군 다도면 암정리 954번지(전라남도 중요민속자료 제12호) 운흥사(雲興寺) 입구의 벅수(石長栍)는 퉁방울(왕방울)눈과 복코(주먹코), 우직스러운 입의 표정이 다른 사찰장승(寺刹長栍)의 모습과 닮아 있음을 알 수 있다. 특히 미간(眉間)에 주름을 조각하여 엄숙함을 표현하였고 도교적 장군류(將軍類)로 수문장(守門將) 같은 지킴이 형상을 하였다.

운흥사 돌장승(石長栍) 상원주장군(上元周將軍), 하원당장군(下元唐將軍)의 형상은 인근 불회사(佛會寺) 돌장승과 같은 맥을 이루고 있는 것처럼 안내 설명을 하지만 불회사 돌장승보다는 연대가 오래되지 않은 것으로 보인다. 작가의 입장에서, 우선 재료의 화강석 질이 다르게 나타나고 풍화의 정도에서도 큰 차이를 보이고 있으며 불회사 돌장승과는 조각기법도 유사한 듯한지만 차이를 나타내고 있다.

불회사 돌장승에서는 상원주장군을 여성으로 안내하며 운흥사 돌장승은 상원주장군을 남성으로 안내문에 기록하고 있다. 즉 하원당장군 또한 불회사 돌장승은 남성이고 운흥사 돌장승은 여성으로 엇갈리게 안내하고 있다. 또한 전라북도 부안군 백산면 죽림리 1002번지(전라북도 민속자료 제19호) 상원금귀주장군(上元禁鬼周將軍)을 남상(男像)으로, 하원금귀당장군(下元禁鬼唐將軍)을 여상(女像)으로 안내하고 있다.

"신상(神像)인 장승에서는 남녀가 없다고 보는 것이 옳다. 잔존해 있는 돌장승에서 수염으로 남녀를 구분하곤 하는 데 여러 곳에서 나타나 보이는 것은, 수염이 있고 없고 귀가 있고 없고를 가지고 남녀로 왈가왈부하는 것은 그리 중요하지 않다고 보는 것이 맞다. 신은 남성도 여성도 아니기 때문이다."

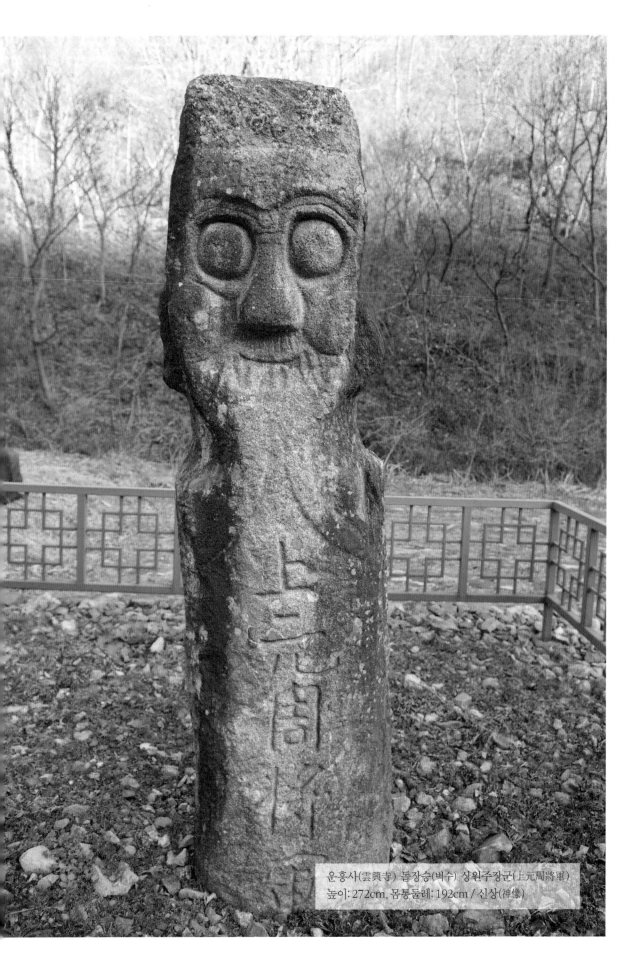

운흥사(雲興寺) 돌장승(벅수) 상원주장군(上元周將軍)
높이: 272cm, 몸통둘레: 192cm / 신상(神像)

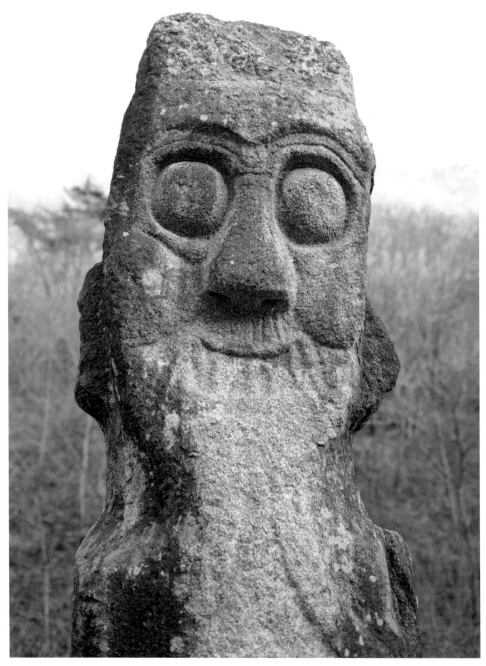

▲ 운흥사(雲興寺) 상원주장군(上元周將軍)의 형상은 신상(神像)의 얼굴(人面)이 사실적으로 잘 표현된
조각 조형이다. 콧대에서 볼로 연결되는 선의 흐름은 너무나 자연스럽게 처리되어 시각적으로 어색함
이 전혀 없는 얼굴이다. 나무장승(木長栍)의 발현과 창작에 매우 귀한 자료이다.

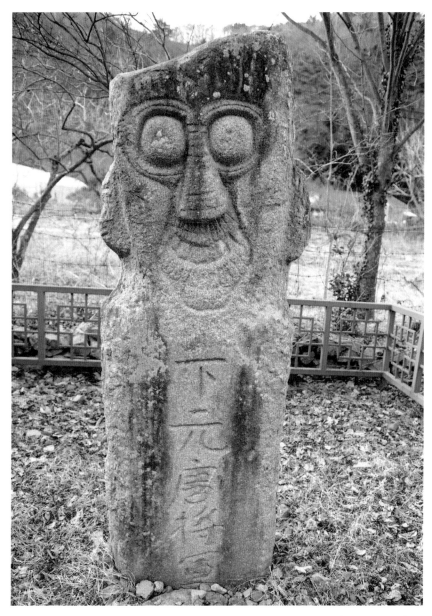

▲ 운흥사(雲興寺) 돌장승(벅수) 하원당장군(下元唐將軍)의 뒷면에는 '化主僧卜學康熙
五十八年二月日木行別座金老⊙伊[화주승 변학 강희 58년 2월 일 목행 별좌 김노⊙
이]'라고 음각으로 새겨져 있어 화주승 변학이 별좌 김노 아무개가 1719년(숙종 45)에 세
웠다는 것을 알 수 있다.

"사찰장승(寺刹長栍)의 재료는 힘없고 가난한 민초들의 마을장승처럼 작거나 제멋대로
생긴 자연석이 아닌 가공된 직사각의 화강암 재료로 조각된 것을 볼 때 사찰의 부와 권위
를 잘 나타내고 있다."

높이: 213cm, 두께: 35cm, 너비: 73cm

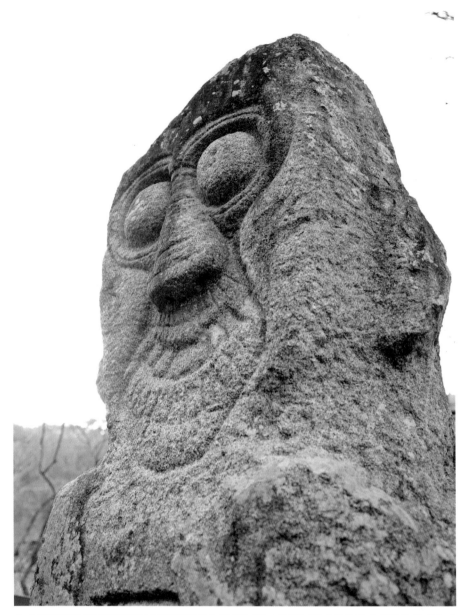

▲ 운흥사(雲興寺) 하원당장군(下元唐將軍)을 안내문에는 여상(女像)이라고 하나 반론을 한다면 여상으로 볼 수 없다. 상원(上元)은 위의 으뜸인 하늘 신이고 하원(下元)은 아래의 으뜸인 땅의 신으로 풀이해야 할 것이다. 주장군(周將軍)은 세상을 두루 살펴 평안하게 한다는 의미일 것이고 당장군(唐將軍)은 제한된 지역(부족·국가)을 다스린다는 의미가 더욱 합당하다고 본다.

"불회사(佛會寺) 돌장승(石長栍)과 운흥사(雲興寺) 돌장승(石長栍)의 남녀 표기가 엇갈리게 표현된 것도 장승에는 남녀가 있다는 고정관념의 틀에 억지로 맞추다 보니 나타나는 현상이다. 오래전 우리 선조들은 하늘 신(天神)과 땅 신(地神)의 성별은 상상하지도 않았을 것이다."

3.

　전라남도 남원군 운봉읍 서천리(전라남도 중요민속자료 제20호) 진서대장군(鎭西大將軍)의 형상은 돌이라는 재료를 예술적으로도 최대한 활용한 돌장승(石長栍)이다. 풍수에 의한 나쁜 기운을 방어하는 방어대장군(防禦大將軍)과 진서대장군(鎭西大將軍)을 세웠다. 지금은 남원시 운봉읍 서천리 지리산 둘레길 입구 공원에 위치해 있지만 원래는 풍수지리사상(風水地理思想)에 바탕을 두어 마을의 허한 곳인 서쪽을 막아준다는 의미인 진서대장군과 마을지킴이 방어대장군을 풍수에 맞는 위치에 설치했을 것으로 보인다. 방어대장군을 여상(女像)으로, 진서대장군을 남상(男像)으로 안내하고 있지만 둘 다 수염이 조각되어있고 방어대장군이 귀가 없다고 하여 여상이라고 한다. "이는 장승(長栍)을 남녀로 구분하려는 고정관념의 틀에 억지로 꿰맞추려는 발상의 오류인 것 같다." 귀가 없으면 여상, 수염이 없으면 여상, 수염은 있고 귀가 없어도 여상이라는 억측을 어떻게 이해해야 할까. "장승에 여성을 등장시킨 것은 작희에 불과하다고 볼 수밖에 없다. 불회사(佛會寺) 돌장승과 운흥사(雲興寺) 돌장승에서 남상과 여상을 엇갈리게 안내하는 것도 장승을 남녀로 구분하려는 고정관념의 틀에 억지로 꿰맞추려는 발상이라 하겠다. 나무장승은 썩어 없어졌지만 연대를 추정할 수 없는 돌장승에서는 여상을 지칭하는 명문(名文)은 없다. 후대에서 굳이 남녀로 해석하려는 데서 생긴 오류라고 봐야 한다. 또한 마을장승(洞里長栍)에 나타나는 명문이 없는 것은 명문을 안 쓴 것이 아니라 문자가 없던 시대라는 것을 생각해 봐야 한다." 초기 명문을 새겨 국장생(國長生), 황장생(皇長生)으로 사찰에서 세워 사용했던 것이 장승의 초기 명문 사용으로 기록되어 있기도 하다. 사찰에서 왕(王)과 나라(國)의 장생(長生)을 기원하는 의미로 명문을 쓰기 시작했다고 본다. 명문을 쓰기 시작한 것은 도교적으로 시작되었다고 하는 것이 옳다고 본다.

　전라남도 곡성군 오산면 율천리 마을장승(石長栍), 전라북도 남원시 운봉읍 권포리 마을장승(石長栍), 전라남도 곡성군 오산면 가곡리 마을장승(石長栍), 전라남도 무안군 몽탄면 내치리 543-1 마을장승(石長栍)은 명문이 없다. 가공되지 않은 자연석(自然石)에 형상만을 새겼던 것이다.

　마을장승이지만 연대를 추정하기 어렵다. 어쩌면 문자를 사용하지 않았던 시대이거나 민초들에게는 문자사용이 보편화되지 않았던 시대라고 볼 수 있다.

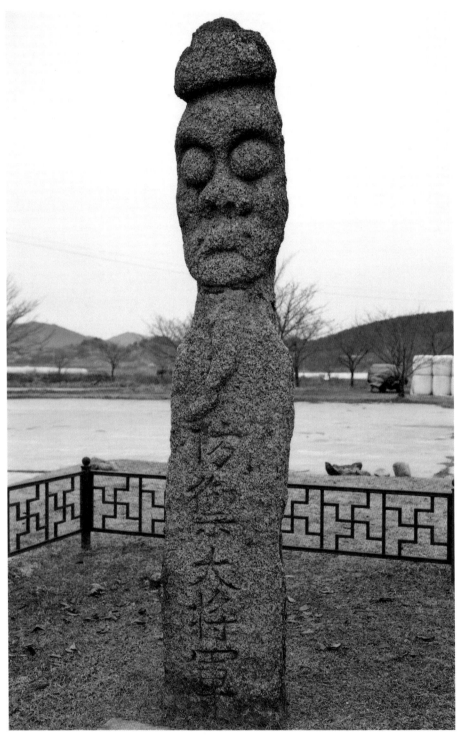

▲ 방어대장군(防禦大將軍)
　높이: 238cm, 둘레: 상 114cm / 하 133cm

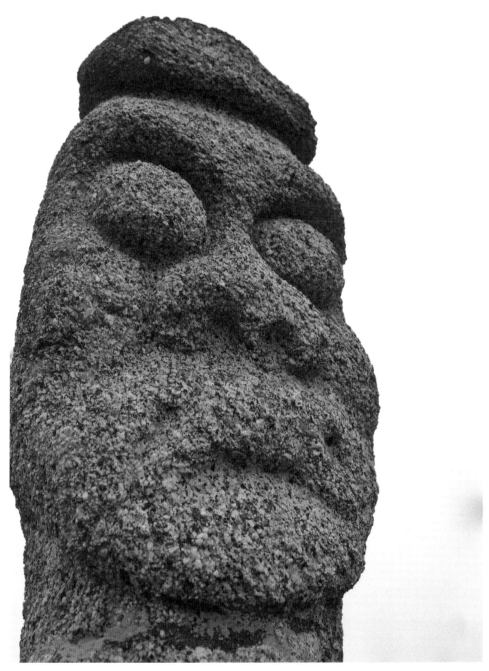

▲ 방어대장군(防禦大將軍)은 수염은 있고 귀가 없는 것이 특징이지만 전체의 조각구성과 돌의 원형을 추정해 보면 귀를 표현할 수 없는 굵기와 크기의 재료이므로 형상화 못한 것이라고 할 수 있다. 작가에게 주어진 돌의 부피에서는 귀를 표현할 수 없는 재료의 한계라고 봐야 한다. 즉 일부러 귀를 없이 만든 것이 아니라 귀를 만들 수 있는 공간이 없는 것이다. 장승을 제작하는 작가의 입장에서 생각해보면 간단하게 답이 나온다. 붙일 수 없는 나무장승(木長栍)도 같은 경우가 많다.

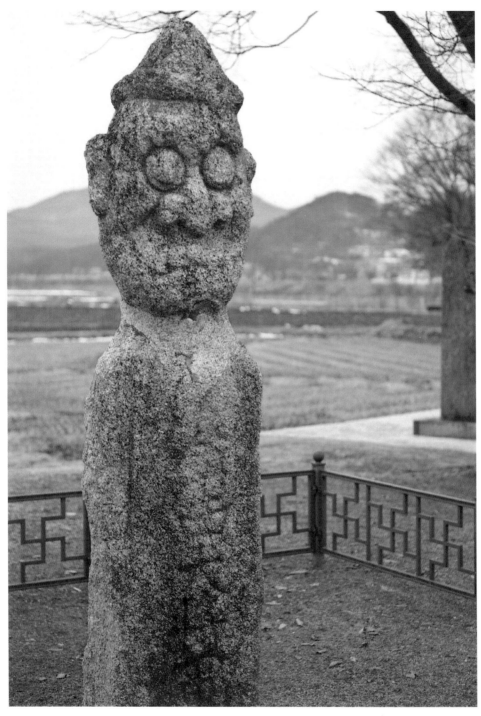

▲ 진서대장군(鎭西大將軍)
 높이: 211cm, 둘레: 상 135cm / 하 146cm

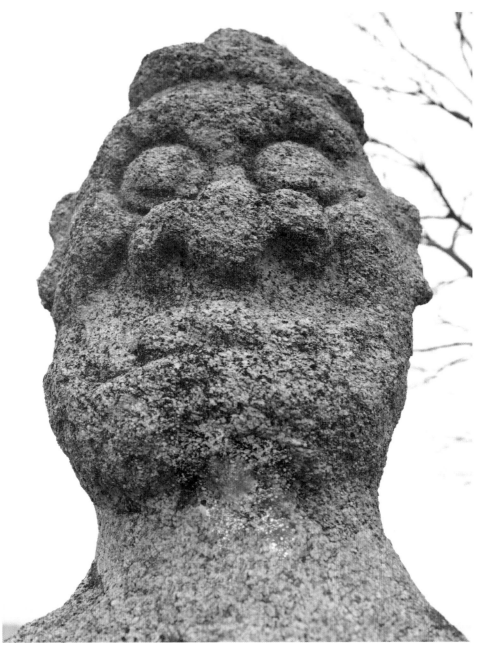

▲ 신서대장군(鎭西大將軍)은 목 부분이 부러진 것을 붙인 흔적이 있으며 조각의 기능은 과감하고 힘있게 표현되어 입체감을 극대화하였다. 자연석(自然石)으로 얼굴 면의 둥근 형상을 잘 활용한 작품이라고 할 수 있다. 나무장승(木長栍) 재현에 매우 좋은 자료이다.

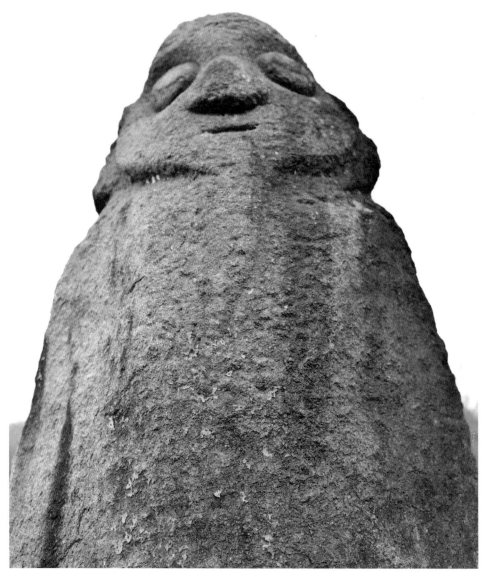

▲ 전라남도 무안군 몽탄면 대치리 543-1(전라남도 민속자료 제23호) 마을장승(石長栍, 벅수)으로 규모나 예술미는 최고라고 할 수 있다. 돌장승(石長栍)의 조상인 나무장승(木長栍)의 형상을 복원하는 데 매우 중요한 자료로 가치가 높다.

"총지사(總址寺) 사찰장승(寺刹長栍)으로 추정한다고 안내하고 있으나 명문이 없는 것으로 보아 마을장승을 사찰에서 옮겨 사용했을 것으로 추정함이 이치에 가깝다고 본다."

높이: 129cm, 둘레: 상 160cm / 하 220cm

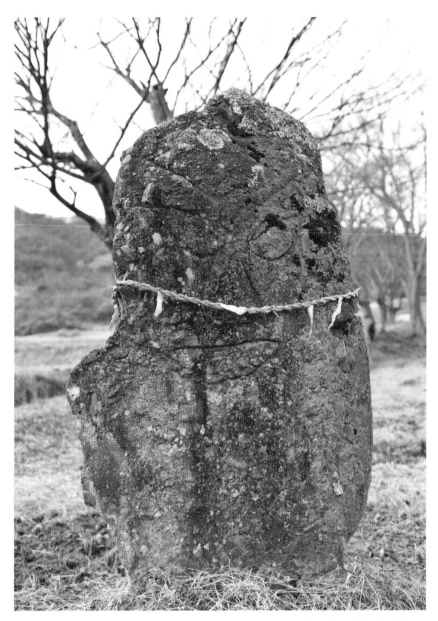

▲ 전라남도 곡성군 오산면 율천리 마을장승(石長栍, 벅수)은 흔히 구할 수 있는 자연석으로
장정 몇 명이면 옮길 수 있는 크기로 제작되었다. 오랜 세월 풍화로 인해 자국만 남아있고
돌 조각도구가 마땅치 않은 민초들의 보잘것없는 손재주로 돌을 파내어 조각한 것을 알 수
있는 귀한 자료이다. 장승제를 지냈는지 왼새끼 금줄이 목에 메어 있다. 마을장승에서만
나타나는 명문이 없는 마을 돌장승(石長栍)이다. 주민의 말에 의하면 언제인지 모르는 오
래전부터 당제(堂祭)를 지냈다 한다.

높이: 120cm, 폭: 47cm

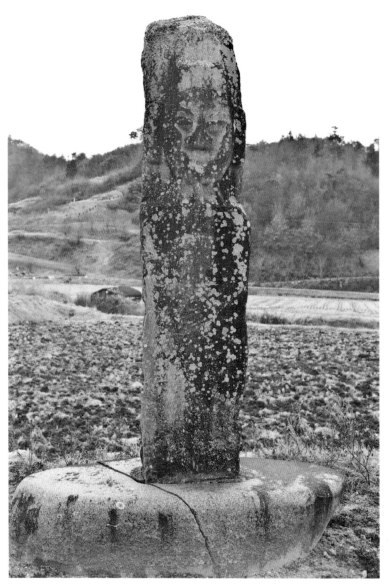

▲ 전라남도 곡성군 오산면 가곡리 마을장승(石長栍, 벅수)은 밀양박씨 집성촌 입구
에 세워져 있다. 제주의 벅수처럼 두 손을 아랫배에 위치하여 형상화했고 마을장
승에서만 나타나는 명문이 없는 마을장승(石長栍)이다. 마을주민인 78세 박영
근 씨의 말에 의하면 연대는 알 수 없고 조상들이 마을의 지킴이라고 하였으며 길
을 확장할 때 옮기다가 아랫부분은 40~50cm 훼손되어 돌로 받침대를 만들었다고
한다. 아직도 마을장승 때문인지 마을에 도둑도 없고 평화롭게 살기 좋다고 하였다.
높이: 240cm, 둘레: 상 158cm / 하 160cm

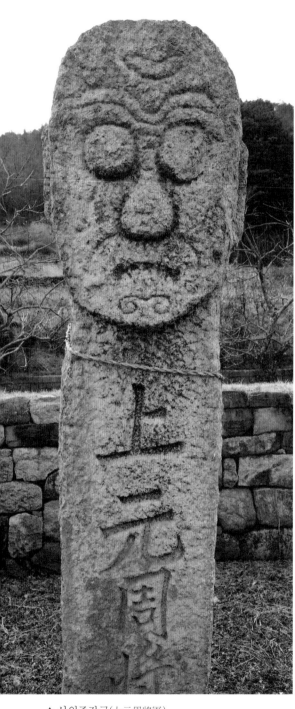

4.

전라남도 보성군 득량면 해평리 33번지(전라남도 문화재자료 제55호) 상원주장군(上元周將軍) 하원당장군(下元唐將軍) 돌장승(石長栍)은 우직한 표정으로 한국 전통 장승의 표정을 살펴보기에 충분한 형상을 하고 있다. 마을 입구에 설치되어 있지만 도교적 의미의 사찰장승(寺刹長栍)으로 눈꺼풀과 미간의 주름, 눈두덩에 안면근육을 형상화한 섬세함이 돋보이는 돌장승이다. 원래 개흥사(開興寺) 입구에 있던 것을 옮겨온 사찰장승이었다고 한다. 해창(海倉)마을이라고도 불리는 해평리에서는 정월 대보름날 마을의 안녕을 위해 당산제(堂山祭)를 지낸다.

해평리 돌장승 역시 나주 운흥사(雲興寺), 부안 돌장승(전라북도 중요민속자료 제18호, 숙종 15년)과는 반대로 남상(男像)과 여상(女像)을 엇갈리게 안내하고 있다.

"이는 신상(神像)으로 숭배하던 장승(長栍)에는 남녀가 없다는 것을 증빙해주는 것이라고 할 수 있다."

▲ 상원주장군(上元周將軍)
높이: 215cm, 둘레: 상 168cm / 하 165cm

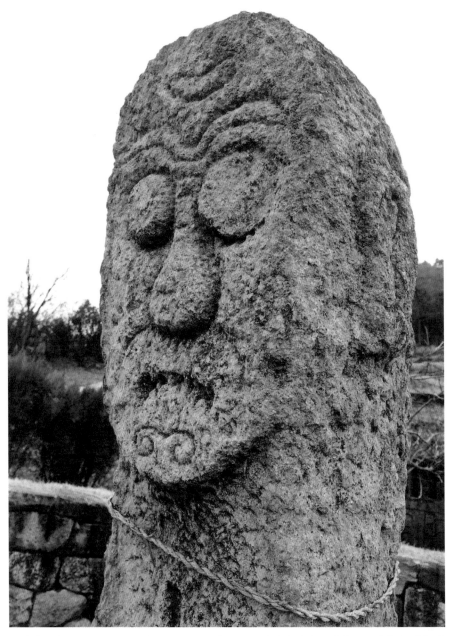

▲상원주장군(上元周將軍) 돌장승(石長栍)은 왼쪽 눈이 떨어져 나가고 연대를 추정할 수 없을 만큼 풍화로 부식된 것을 알 수 있다. 미간과 이마에 주름을 조각하여 강인하면서도 온화한 형상을 표현하였다.

"특이한 것은 턱 부분에 간결한 문양으로 짧은 수염을 표현한 것 같은 느낌의 조각을 한 것이 다른 사찰장승과 차별화된 것 같다. 석가상에 짧고 간결하게 수염을 형상화한 것 같은 느낌이라고 할 수 있다."

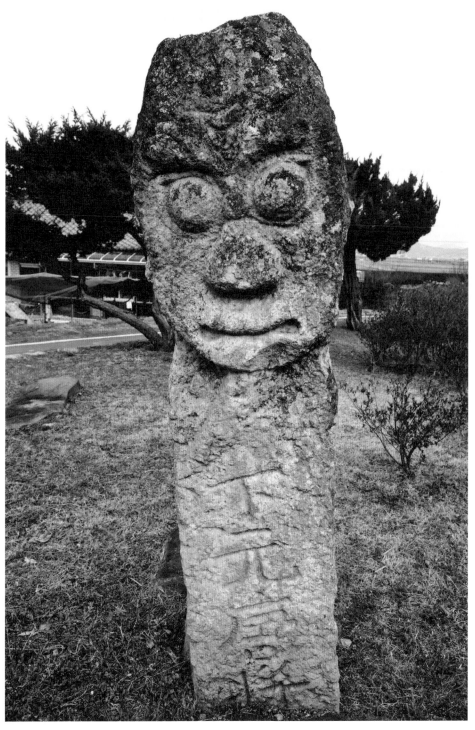

▲ 하원당장군(下元唐將軍)
 높이: 196cm, 둘레: 상 165cm / 하 163cm

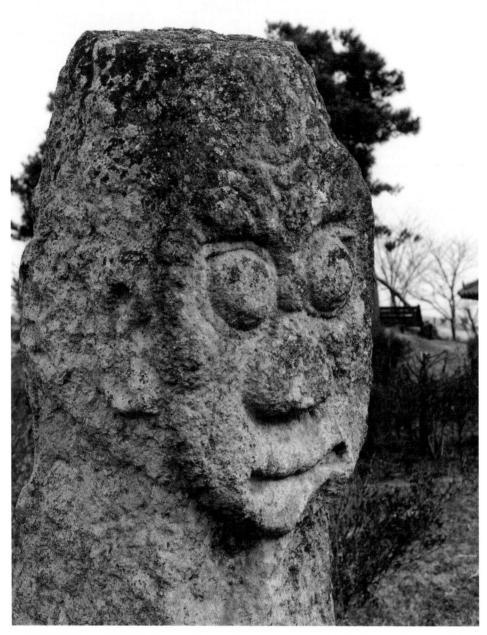

▲ 하원당장군(下元唐將軍) 돌장승(石長栍)은 긴 수염을 조각하여 도인의 형상을 느끼게 조각하였다. 눈가에 눈꺼풀을 표현하여 오히려 여장승이라고 주장하는 상원주장군(上元周將軍)보다 예쁘게 형상화했다. 하원당장군(下元唐將軍)의 입 모양은 다른 곳의 장승보다 꽉 다문 표정이 독특하게 나타나고 있어 입 모양으로 표현되는 표정의 다양성을 느낄 수 있는 귀한 자료이다.

▲전라북도 남원시 운봉읍 권포리 마을장승(石長栍)은 가난하고 환경이 열악한 민중들에 의
해서 만들어진 대표적인 낭산(堂山) 신(神) 마을장승이라 할 수 있다. 우선 크기가 장정 몇
사람이면 움직일 수 있고 자연석에서 이미 사람 형상이 나타나는 재료를 선택했다는 것이
이를 뒷받침하고 있다. 명문을 사용하지 않던 시대의 마을장승으로 봐야 할 것이다. 지금은
권포리 마을회관 2차선 도로 건너 후미진 비탈진 논두렁에 방치되어 있다.
높이: 92cm, 폭: 48cm

▲ 마을장승(石長栍)
　높이: 130cm, 둘레: 상116cm / 하137cm

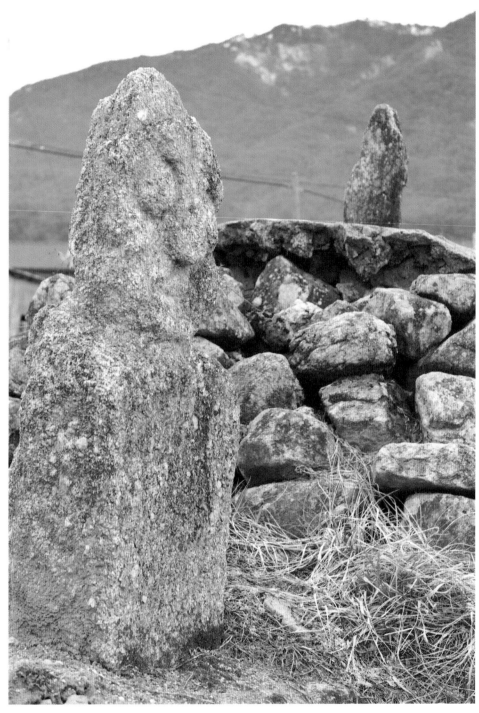

▲ 전라북도 남원시 운봉읍 권포리 마을장승(石長栍)은 자연석을 효율적으로 이용한 조각품이다. 자연형태
에서 조금만 다듬어 조각한 것을 느낄 수 있는 대표적인 마을장승으로 나타난다. 짐대와 나란히 마을장승
으로서의 역할을 하고 있는 것 같다. 마을 주민의 말에 의하면 매년 당제(堂祭)를 지낸다고 한다.

돌장승에서 원형 발견과
나무장승의 재현

　나무장승의 재현을 올바르게 하는 것은 이 시대의
사명과도 같다. 역사성을 토대로 원형을 파악하고
유전자를 찾는 것이 우선이다. 역사는 구전(口傳)과
기록(紀錄)으로 알아볼 수도 있고 통계적으로 정보판
단을 하여 역사성을 인정하는 경우도 있다.

　현재 한국에 잔존해 있는 돌장승(石長栍)은 지금의
나무장승(木長栍)보다는 훨씬 오래된 것으로 원형을
복원하는 데 많은 증거와 참고자료가 될 수 있어 다
행이다.

　잔존해 있는 돌장승의 부분별 형상은 눈은 거의 모
두 통방울(왕방울)눈이고 코는 큼직하고 둥근 주먹코,
복코, 벌렁코 등이었으며 입은 과묵하고 근엄하거나
신념에 찬 우직스러운 형상임을 알 수 있다. 돌장승
에서 찾아본 통일된 표정은 선인상(仙人象)이거나 우
직하고 과묵한 표정, 그리고 엄숙한 표정과 무서운
모습을 표현하여 형상화하려는 것을 알 수 있다. 나
무장승의 형상도 재료에 따른 제작상의 차이점은 있
겠으나 형상의 표정과 신상(神像)으로서의 용도는 같
았기 때문 "돌장승(石長栍)의 형상과 나무장승의 형
상은 같았다고 봄이 맞다."

　돌장승에서 발견할 수 있듯이 사람 얼굴(人面形象)
을 조각했던 것이다. 그렇다면 인면학적(人面學的)으
로 전통장승의 특징을 살려 원래 규격에 맞는 얼굴
형상 조각을 하는 것이 원칙이라고 할 수 있다. 또한
장승의 성별은 운운하는 주장에 반전일수는 있으나

전라남도 중요민속자료 제11호 사찰돌장승(寺刹石長栍), 제12호 사찰돌장승(寺刹石長栍), 문화재자료 제55호 사찰돌장승(寺刹石長栍)은 도교적 의미로 제작되어 상원(上元)과 하원(下元)으로 나눠 명문을 쓰고 있다.

"상원은 위에 으뜸을 뜻하며 하원은 아래의 으뜸을 뜻하므로 상원은 천신(天神)이고 하원은 지신(地神)인 것이다. 천지인(天地人)을 칭하여 풀어보면 중원(中元)은 사람인 셈이다. 도교적으로 볼 때 천신과 지신은 성별이 없다고 봐야 한다. 하늘과 땅을 다스리는 절대 신(神)이 성별을 갖는다면 성욕(性慾)과 탐욕(貪慾)으로 신으로서의 기능을 할 수 없는 것이다. 도교적 의미로 보아도 마을장승이나 사찰장승(寺刹長栍)의 성별을 구분하려는 고정관념에서 오는 억측인 것이다. 장승을 남녀로 구분하려는 것은 잘못된 판단이다. 특히 사찰장승에서는 같은 명문의 장승을 엇갈리게 표현한 경우가 여러 곳 있다."

장승(石長栍)의 조상은 분명 나무장승(木長栍)이라고 봐야 한다. 현재 남아있는 돌장승(石長栍)의 안내문에는 생(栍) 자를 장승(長栍)이라고 표기할 때 사용하고 있다. "이는 나무(木)에 태어남(生)을 뜻하는 '木+生' 두 글이 합쳐진 글이 생(栍) 자 인데 장승이라고 표기할 때 사용한다는 것은 돌장승(石長栍)의 조상은 나무장승(木長栍)이라는 것을 방증하는 것으로 해석할 수 있다." 장승(長栍)의 생(栍) 자는 사전에 "장승 생(栍)"자라고 나와 있다. 나무장승(長栍)으로 쓰이기 위해서 생긴 글자는 아니더라도 나무에 생명을 불어넣었다는 의미로서 장승(長栍)에 쓰이기 적절한 글자라 사용한 것으로 봐야 한다. "물론 생(栍) 자는 중국에서 들어온 한자가 아니고 우리나라에서 만들어진 한자인 것이다. 초기부터 장승 이름의 변천은 법수(法首) → 벅수 → 장생(長生) → 장생(長栍) → 장승(長承, 長丞)·장성(長栍)이라고도 불렸다." [대원사 발행, 김두하, 『장승과 벅수』에 같이 기록]

지금도 영남, 호남지역에서는 벅수라고 부르거나 장승(長栍)이라고 부르고 있다. 향토 조각인 장승문화가 학술적으로나 조각사적으로도 올바르게 정착되어야 진정한 전통문화라고 할 것이다.

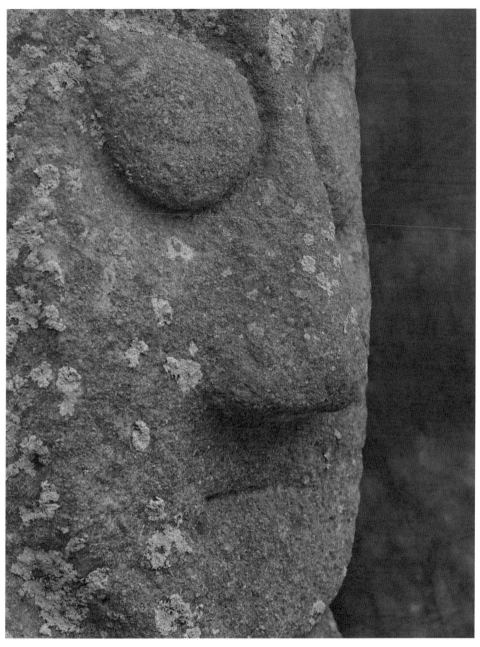

▲ (중요민속자료 제23호) 돌장승(石長柱)의 퉁방울 꼬리눈은 미소를 짓거나 근엄한 표정을 다양하게 표현하는
데 좋은 자료이다. (사진 유용희)

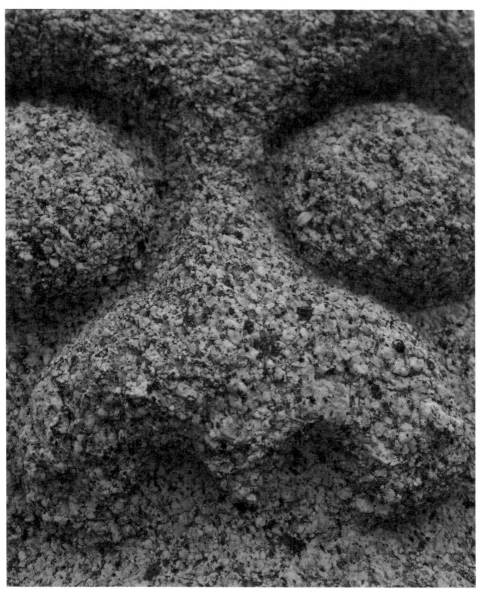

▲ (중요민속자료 제20호) 돌장승(石長栍)의 코 망울이 큼직하고 시원스럽게 뚫린 콧구멍은 입체감이나 예술적
인 면에서 사실적 표현에서 재현할 가치가 매우 크다.

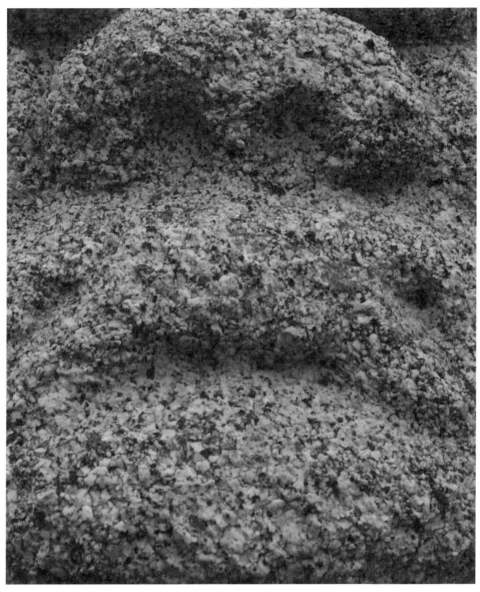

▲ (중요민속자료 제20호) 돌장승(石長桩)의 입이 삼백여 년의 풍화로 흔적만 남았지만 과묵하게 꽉 다문 입에서 입체감을 느낄 수 있어 입으로도 충분히 표정을 다양하게 재현하고 창작할 수 있다고 본다.

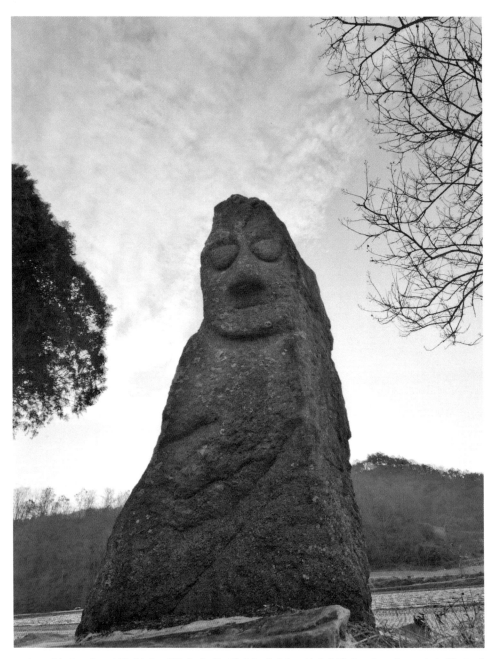

▲ (중요민속자료 제23호) 돌장승(石長栍)이 서 있는 형상은 장엄하고 위엄한 형태로 수호신으로서의 기능을 감당하기에 충분함을 느끼게 한다. 기능에 대한 명문은 없지만 마을장승으로 역할을 다할 것 같은 확실한 믿음을 느끼게 하는 형상을 하고 있다. 돌장승의 조상인 나무장승(木長栍)을 제작할 때에도 크기에 관계없이 같은 느낌으로 제작됨이 재현의 기본인 것이다.

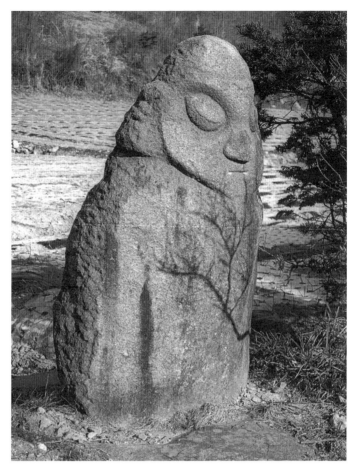

▲ 총지마을 입구의 돌장승(石長栍)은 대표적인 마을장승의 원형이라고 볼 수
 있다. 퉁방울(왕방울)눈에 주먹코와 과묵한 입 모양, 선인(仙人) 같은 표정
 은 한국 전통장승의 형상이라 할 수 있으며 명문(名文)을 표기하지 않은 것
 은 문자가 만들어지기 전 장승의 표본이라고 봐야 할 것이다. (사진 유용희)

이렇듯 우리 민족의 유구한 역사가 담긴 장승을 통해 우리 민족 본래의 모습을 생각하게 한다. 민족 본래의 모습은 장승의 형상처럼 순수했으며 사랑이 많았을 것이다. 선하게 바라보고 있는 왕방울눈에서 느껴지듯 성격은 유하고 지혜로웠을 것이다. 작품의 표현 역시 최고의 예술혼이 흐르는 듯 우리 민초들의 모습을 잘 표현해주고 있다.

우리 민족의 이렇듯 훌륭한 역사의 보물들이 서양 예술문화에 밀려 존재조차 위태로운 지경에 처해 있는 현실에 아픈 마음을 추스른다. 역사의 현장을 재현하여 숭고한 가치와 생명을 지닌 채 민중문화에 동화하며 잔존해 있는 돌장승의 가치를 재조명하고 원형 보존에 제도권에서 힘을 함께 해야 할 것이다.

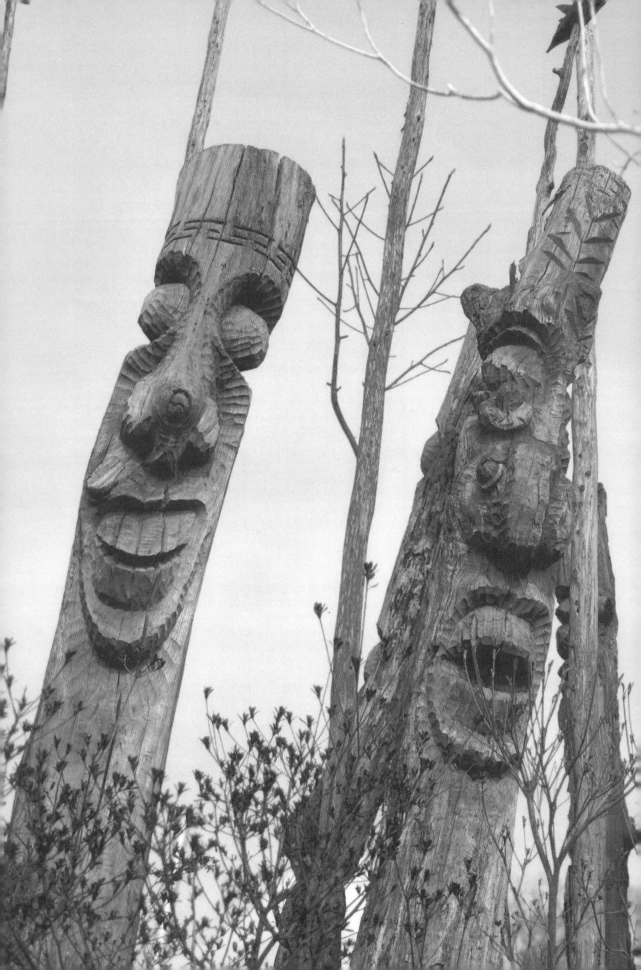

1장 창작의 시작

전통을 기본으로 한 창작은 전통을 지키는 시작이다. 전통이라고 모두가 완벽한 것은 아니다. 전통기법은 중요시하되 역사적 발굴과 심도 있는 연구·창작으로 완벽한 전통예술문화를 전승시킴이 매우 중요하다.

창작을 할 때 향토목각(장승·솟대)의 전통미를 살리면서 창작을 해야 한다. 일반적으로 모든 기능은 모방에서 시작되어지나 기본기의 기능을 초월한 단계부터는 응용을 하게 되고 나아가 기능을 한 단계 발전시키므로써 창작이 시작되는 것이다. 그러나 창작을 하더라도 전통적인 형상을 유지·재현하여 창작을 해야 한다. 나무장승(木長栍)은 재질상 오랜 세월이 흐르면 썩어 잔존해 있는 것이 없다. 그러면 어디에서 원래 형상을 찾아야 할까. 다행히 오랜 시간이 흘러 풍화는 되었지만 원래 형상을 간직한 영남, 호남, 제주지역의 석장승이 남아있어 전통의 모습과 표정을 재현할 수 있다.

지금의 미완성 같이 상업적으로 만들어온 나무장승은 원래의 형상이 아니다. 저마다 원칙이 없는 손재주로 탈모양이나 개인적 생각을 형상으로 마구 만들고 있는 실태이다. 장승의 형상은 사람의 얼굴(人面)이다. 전래전통을 중시하며 인상학(人像學)적으로도 알맞은 모습을 오래된 돌장승(石長栍)에서는 찾아볼 수가 있었다. 그러나 근간에 제작된 나무장승(木長栍)들은 인면학적(人面學的)인 완성도가 부족한 것을 알 수 있다. 인면학적 연구와 이해를 바탕으로 올바른 구도로 각(刻)하여 어색함이 없는 기능을 기본으로 해야 한다.

향토목각(장승·솟대)에서도 기본기의 완성도는 창작의 밑거름이다. 창작은 전통을 보존하고 세계화로 나가는 기본이다.

▲ 한국의 정령(精靈)인 도깨비문양을 입체 조각하여 창작품과 어우러지게 할 수 있다[비상한 힘과 괴상한 재주로 사람을 홀리기도 하고 짓궂은 장난이나 험상궂은 짓을 하기도 한다. 때로는 인간에게 도움을 주기도 하는 신(神) 도깨비는 마을의 화복(禍福)과 길흉(吉凶)을 관장하는 당신(堂神)으로 모시기도 하고 또한 풍어(豊漁)의 신(神), 부(富)의 신(神), 가업수호(家業守護) 신(神) 등의 주술적 의미를 두기도 했었다].

▶ 해태상을 창작품과 함께 조각하여 한국의 전통적 의미를 두었다[해태는 정의의 수호자나 힘의 권위를 상징하는 의미 외에 선악(善惡)을 판단한다는 상상의 동물로 화마(火魔)를 막아주는 방화신수(防火神獸)의 상징을 지니고 있다. 해태의 갈기는 물결문양으로 판단되기도 한다].

01 기본기 완성은 창작의 근본

① 반복된 철저한 연습으로 자연스럽게 올바른 자세가 되어 있어야 한다. 섬세한 부분까지도 집중하여 습득해야 한다. 면과 선을 이해하고 면의 각도를 알맞게 각(刻)할 수 있어야 한다. 선의 변화와 면의 변형을 자유롭게 하도록 훈련한다.

[도구 잡는 법]
끌과 망치를 잡는 바른 방법은 좋은 작품을 제작하는 데 매우 중요하므로 올바른 도구 잡기를 자연스럽게 할 수 있도록 해야 한다.

▲ 정확한 각(刻)을 하기 위해서는 끌을 바르게 잡는 법을 습득해야 한다. 망치 또한 부드럽게 손목에 축을 두고 자연스럽게 내려쳐야 팔에 무리가 없이 장시간 작업을 할 수 있다.

[바른 자세]

정확한 자세에서 원하는 조각을 할 수 있으므로 늘 강조해도 넘침이 없는 부분이다. 창작도 바른 자세와 조각방법의 원칙에서 이루어짐을 알아야 한다.

▲ 각(刻)하는 자세는 우선 시선이 확보되어야 하므로 디딤발의 위치와 어깨의 자세가 정확해야 한다.

[전체 작업]

도구를 올바르게 잡는 법과 정확한 자세로 모든 작업을 해야만 작품성이 우수한 예술품이 제작된다. 어쩔 수 없이 변칙된 자세로 조각을 할 경우라도 시선과 도구 잡는 방식은 원칙에 따라야만 한다.

▲ 향토목각(장승)을 주제로 창작할 경우 작품의 어느 한 부분이라도 허전함과 어색함이 없이 완벽한 구도로 작품 전체를 각(刻)해야 한다.

② 1단계부터 6단계의 기본기를 이해하고 숙련되게 연습하여야 한다. 이는 기본형 향
토목각의 얼굴(人面) 형상을 조각하는데 반드시 숙달해야 할 기능이기 때문이다. 기
본기가 정착되지 않고는 창작을 할 수 없다. 변칙된 조각기능으로 제작하는 것이 창
작은 아니다. 조각기능은 원칙을 지키며 이야기(story)와 의미가 있는 새로운 구도로
작품화하는 것이 창작이다.

▲ 한국의 대표 목각의 원래 형상인 장승(長栍)을 주제로 하여 작품화할 경우 부수적으로 의미를 부여
할 때는 다양한 문양으로 표현하는 것이 좋다. 해태문양의 눈과 미간 부분을 조각한 것이다.

※『한국 향토목각의 조각기법(장승·솟대배 우기2)』에 1~6단계 기본기법이 기술되어 있다.

▲ 은행나무를 소재로 하여 한국의 대표적인 정령 도깨비문양의 코를 조각한 부분 형상이다.

▲ 은행나무를 소재로 하여 한국의 대표적인 정령 도깨비문양의 입을 표현하여 조각한 부분이다. 향
　토목각의 기본기능을 토대로 한 창작품이다.

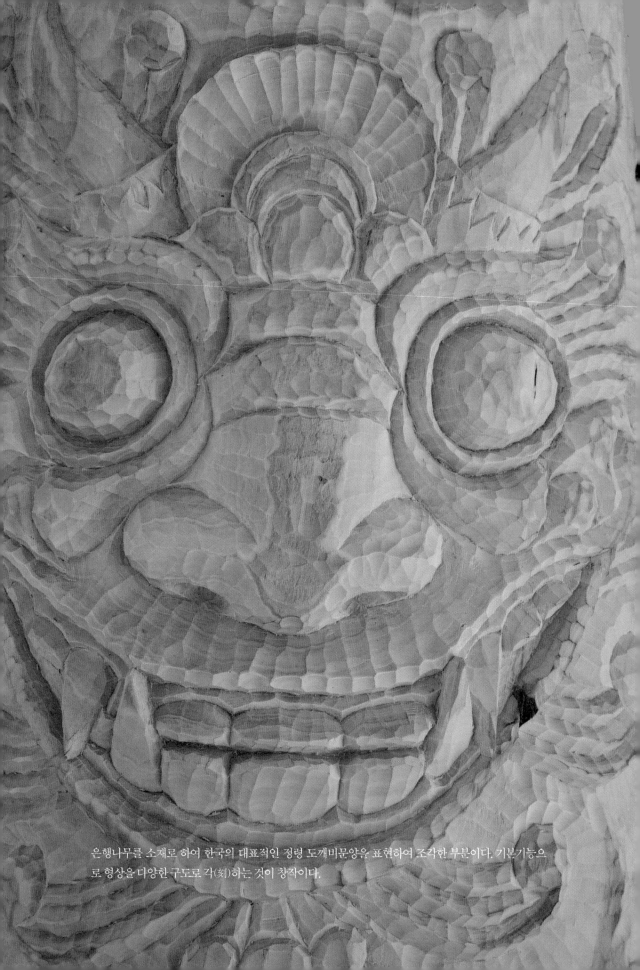

은행나무를 소재로 하여 한국의 대표적인 정령 도깨비문양을 표현하여 조각한 부분이다. 기본기능으로 형상을 다양한 구도로 각(刻)하는 것이 창작이다.

③ 표준 향토목각(장승)의 형상(눈, 코, 입)을 다양하게 교육받아 깎기 기능이 숙련된 후에 창작은 시작되는 것이므로 기본형 조각과정을 합격선이 되도록 숙련해야 한다. 향토 목 조각(鄕土木彫刻)에서의 창작이 다양한 형상의 표정과 구도의 어울림이라고 볼 때 표정과 문양(文樣)의 조화로 작품의 내용이 한국적으로 작품화되어야 한다.

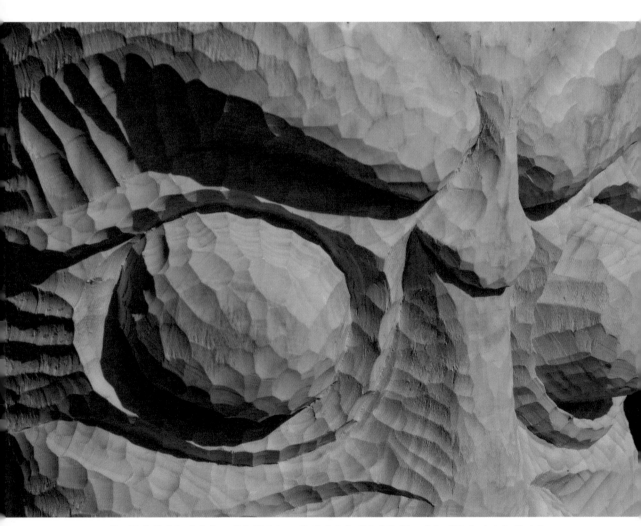

▲ 향토목각 창작을 하더라도 원래 형상을 크게 벗어나서 작품화한다는 것은 잘못된 것이다. 창작은 전통을 바탕으로 구도하고 조각을 해야 한다.

▲ 향토목각을 돌장승(石長栍)에서 원형을 재현하더라도 돌과는 사뭇 다른 소재가 나무이므로 나타나는 질감의 느낌은 전혀 다르게 나타나지만 형상에서의 느낌은 같이 나타나야만 한다. 돌과 나무는 조각기법이 다르기 때문 질감은 다르지만 형상을 표현한 느낌은 같게 나타나야 한다.

▲ 향토목각의 표정은 입으로 다양하게 표현하여 창작하는 것이 좋다. 얼굴(人面)의 변화는 주로 눈과 입에서 표정이 나타나지만 그래도 입에서 나타나는 표정의 비중이 매우 크므로 돌장승(石長栍)에서 표현이 어려운 표정을 나무장승(木長栍)에서는 다양하게 형상화할 수 있어야 다양한 창작품이 만들어질 수 있다.

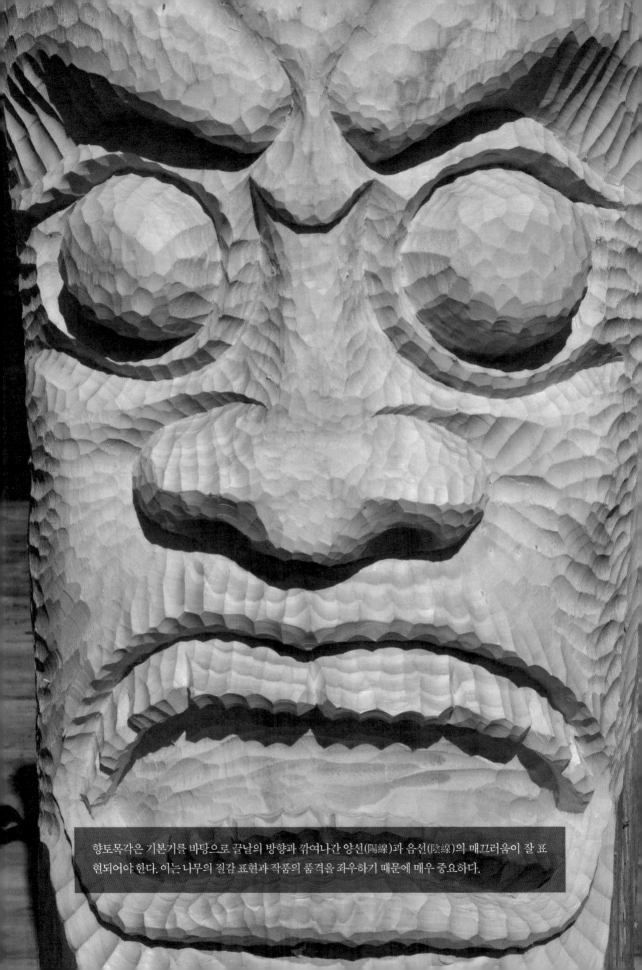

향토목각은 기본기를 바탕으로 끌날의 방향과 깎여나간 양선(陽線)과 음선(陰線)의 매끄러움이 잘 표현되어야 한다. 이는 나무의 질감 표현과 작품의 품격을 좌우하기 때문에 매우 중요하다.

02 구상 능력

① 재료의 형태와 크기에 알맞은 전체적인 구도를 익히도록 한다. 조형으로 설치할 경우와 명문을 넣을 경우, 주술적으로 제작 설치할 경우 등에 따라 알맞은 재료선택을 해야 한다. 또한 정해진 재료에 맞추어 작품을 구상할 수 있도록 해야 한다.

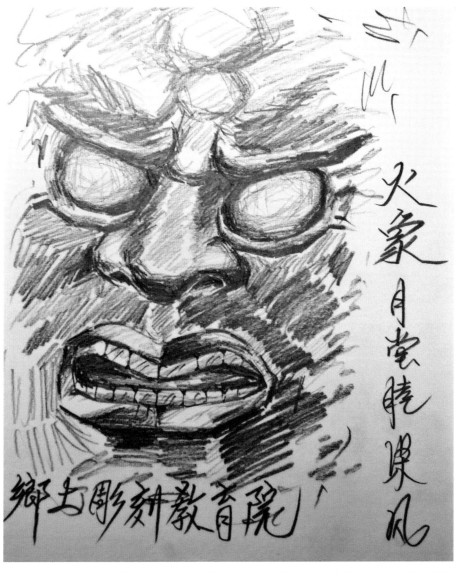

▲ 조각하기 전 생각한 형상을 데생해 보고 원하는 표정을 표현할 수 있어야 한다. 화난 표정(怒面像)

鄕土彫刻敎育院

鬼面象　　朦龍珠凡

▲ 귀면상(鬼面像)은 주술적으로 악귀를 쫓는 형상으로 많이 조각한다. 이마 부분에 백호(白毫) 형상의 유두돌기(乳頭突起)를 데생하여 주술적 의미를 표현해 보는 것도 좋다.

鄕土彫刻教育院

怒象　朦朧美風

▲ 보편적으로 덕스럽고 위엄이 있는 표정으로 데생해서 형상을 조각할 수 있다.

▲ 인자한 표정으로 기본적인 형상을 제작할 때 다양한 데생을 하여 연출할 수 있어야 한다. 또한 희로애락(喜怒哀樂)의 표정과 생로의 인생고락(人生苦樂) 형상을 자유자재로 각(刻)하는 기능을 익혀 창작에 활용해야 한다.

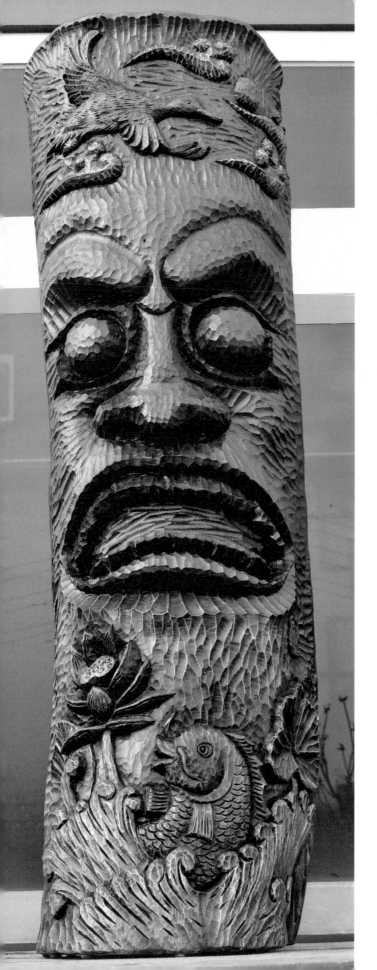

② 작품의 성격과 용도에 맞는 창의적인 구도 능력을 키워야 한다. 의미가 있는 작품은 생명이 있는 작품이고 무의미한 작품은 그저 나무둥치일 뿐이다. 외부용과 실내용으로 구분할 수 있으며 외부용일 경우는 안내용과 조형용으로 나눌 수 있다.

◀ 실내용 작품은 외부용과는 다르게 섬세하고 주제의 내용이 있어야 좋은 작품이라 할 수 있다. 외부용이 역할을 한다면 실내용은 의미와 작품성이 있어야 한다. B.C. 8000년 전부터 이어온 한국의 전통 민중문화인 향토목각(장승·솟대)문화를 창작품으로 한민족의 정신을 표현했다. 나무를 거꾸로 제작하여 하늘의 기를 땅으로 내리는 작품이다. 하늘, 새, 인, 오리를 문양 조각하였고 한국의 혼이 배어있는 전통장승 형상을 가운데 구도했다. 또한 아랫부분에는 물을 다스리고 수(壽)와 부(富)를 상징하는 황용(黃龍)의 원태(原態)인 잉어를 조각하고 정화의 능력이 있는 연(蓮)을 함께 입체문양화하였다. 색상은 인의예지(仁義禮智) 방위색인 청(동), 백(서), 적(남), 흑(북)색과 중앙은 잉어의 황색으로 상생하는 기운을 담아냈다.

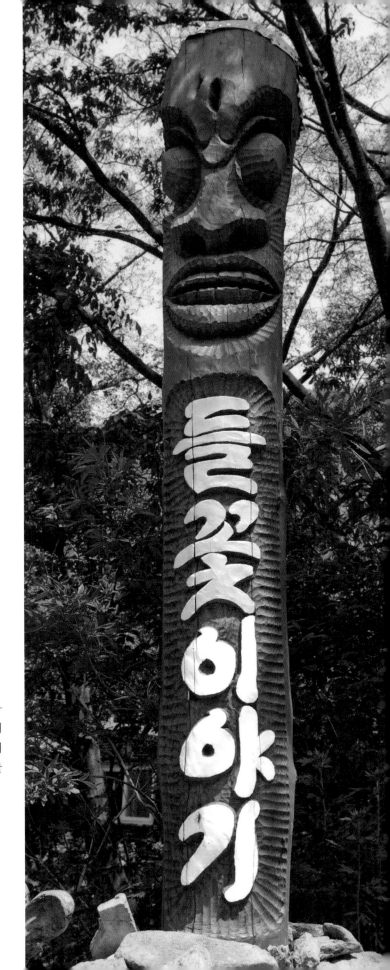

▶ 외부용은 부식에 강한 재료를 사용하고 용도에 알맞은 제작을 해야 한다. 설치 시 외부에서도 오래도록 기능과 역할을 하며 보존할 수 있도록 설치해야 한다.

◀ 실내 현판용으로 제작한 창작품이다. 시각적으로 형상과 명문을 어우러지게 연출하고 허전함을 메우고 의미를 더해 문양으로 마감하여 창의적 구도로 작품의 완성도를 높인다.
소재: 은행나무, 높이: 2.4m

▶ 창작품을 조각하기 전 작품의 의미와 채색까지도 미리 구상하고 철학적 내용과 이야기(story)가 담긴 작품으로 완성되도록 한다.

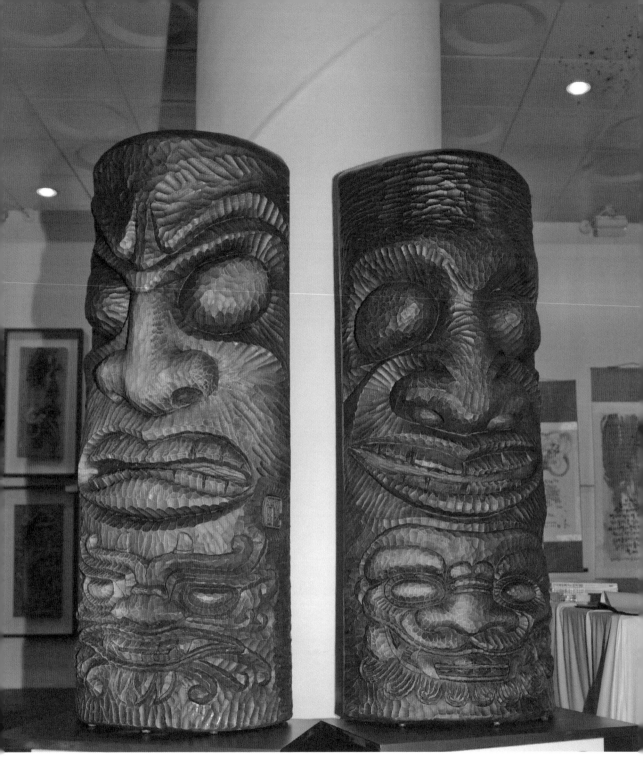

▲ 실내용으로 제작되는 작품은 전통성을 바탕으로 한국의 사상(思想)과 혼(魂)을 담은 이야깃거리
　가 있는 구도로 제작해야 작품의 품격이 높이 평가된다.

03 구도와 창작

[설치 구도 창작]

① 나무만 보지 않고 숲과 산을 보듯이 설치할 지형의 전부를 볼 수 있는 안목을 키운다. 기능과 역할을 충분히 생각하고 의미 있는 구도로 작품화하여 설치해야 한다.

▲ 여러 기를 설치하더라도 공간의 허전함이 없어야 하며 지형과 주변의 경관을 고려하여 설치하도록 구도해야 한다.

② 지역 환경에 잘 어울리는 구도로 창작할 수 있도록 한다. 주변 환경과 잘 어우러지고
 귀한 고태미(古態美)가 느껴지도록 제작하여 기능과 역할을 충분히 하도록 설치해야
 한다.

▲ 향토목각은 친환경적으로 자연환경과의 어울림을 염두에 두고 구도를 해야만 작품이 돋보인다.

월룡산등산로

대자연 속에서 향토목각
의 기능은 미적 공간을 제
공해줌은 물론 이정표나
안내기능으로 사용하면
향토목각 설치가 환경에
효율적으로 활용될 수 있
음을 알 수 있다.

[다양한 구도의 창작]

① 부분별로 향토목각(장승) 작품 한 점 한 점의 형태를 기능에 맞도록 창작할 수 있도록
한다. 여러 가지 형상과 기능의 다양성을 생각하고 구도하는 것이 좋다.

▲ 한국적 미(美)를 살리고 시각적으로 쉽게 알아볼 수 있고 편안함을 전할 수 있게 토속미를 강조하
여 작품화하도록 한다.

② 향토목각(장승) 구도에 알맞은 명문의 서체를 조화롭게 하는 것도 창작할 때 참고해야
 할 것이다.

▲ 정원의 파고라(정자) 등으로 창작하여 명문과 함께 제작하면 고태미(古態美)를 느낄 수 있다.

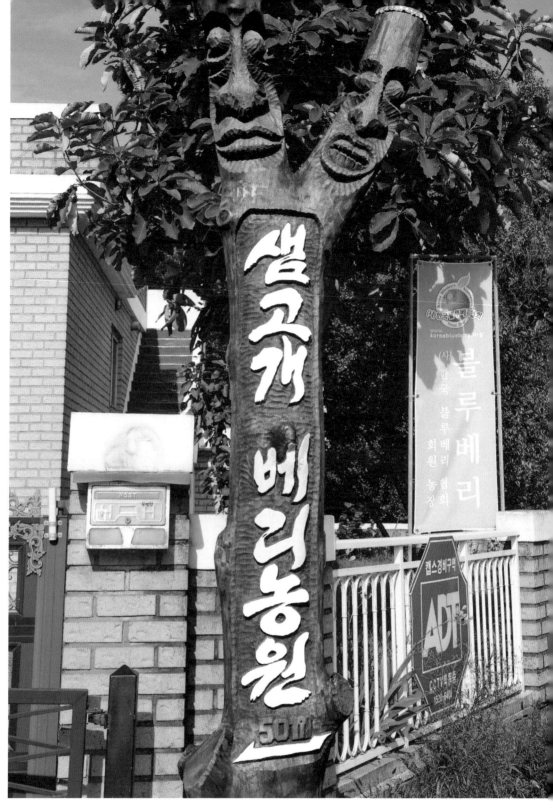

▲ 안내 현판으로 향토목각을 창작하여 작품화하면 향토적 기억이 남아 광고용으로도 매우 유익하다.

▲ 전원주택 등 명문에 의미를 담아 제작 설치하면 향토목각과 전원주택의 어우러짐이 한층 돋보일
　것이다.

▲ 야생화 단지 등에도 한국적인 향토목각과 어우러지게 명문을 넣어 설치하여 작품화하면 어우러짐
　이 매우 좋다.

[향토목각의 원형을 토대로 한 부분별 창작]

① 얼굴 표정에 대한 연구와 창작은 향토목각에서는 작품의 가치를 좌우하는 가장 큰 부분이므로 오래된 돌장승에서 원래의 형상을 찾아 조화로운 구도로 제작해야 한다. 장승의 전통형상은 오래된 돌장승에서 찾을 수밖에 없다. 나무로 제작된 장승은 부식이 되어 남아있는 것이 없는 상태이다. 근래의 나무장승은 모두가 편리한대로 상업적으로 변이된 것으로 봐야 한다. 그래도 돌장승은 풍화가 되었다고는 하나 원형을 찾을 수 있어 재현하는 데 결정적 도움이 된다.

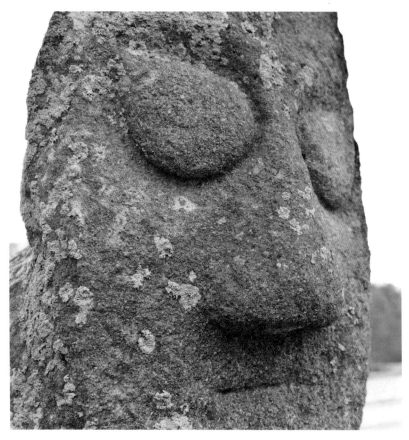

▲ 전라남도 무안군 몽탄면 대치리 543-1(전라남도 민속자료 제23호) 돌장승(石長栍) 눈은 퉁방울눈이며 코는 복코(주먹코), 입은 굳게 다문 엄한 표정이다. 명문을 표기하기 전 마을장승의 대표적인 형상으로 추정해볼 수 있다.

▲전라남도 남원군 운봉읍 서천리(중요민속자료 제20호) 방어대장군(防禦大將軍)의 통방울눈 이다.

◀나무장승에 재현한 통방울(왕방울)눈이다.

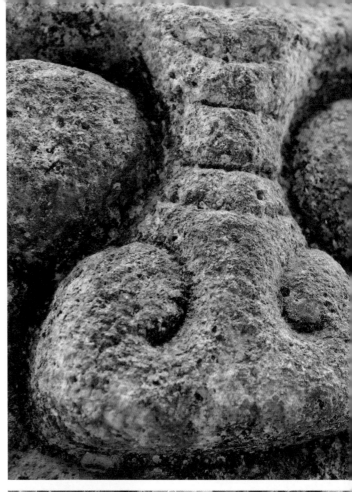

▲ 전라남도 나주군 다도면 마산리(중요민
속자료 제11호) 불회사 돌장승(石長栍)
하원당장군(下元唐將軍)의 코로 예술적
이고 사실감 있게 아름다움이 잘 표현되
었다.

▶ 불회사 돌장승(石長栍)의 형상을 나무
장승에 전통 끌 깎기 기법으로 재현한
코의 형상이다.

◀ 전라남도 무안군 몽탄면 대치리 543-1(전라남도 민속자료 제23호) 돌장승(石長栍)의 입 모양은 오랜 세월 풍화되어 음선(陰線)의 흔적만 남아 있지만 입의 형상을 재현하는 데는 모자람이 없는 상태이다.

▼ 돌장승(石長栍)의 입 모양은 오랜 세월 풍화되어 음각(陰刻)의 흔적만 남아있지만 재현한 나무장승에는 입술을 사실화하여 표현하였다.

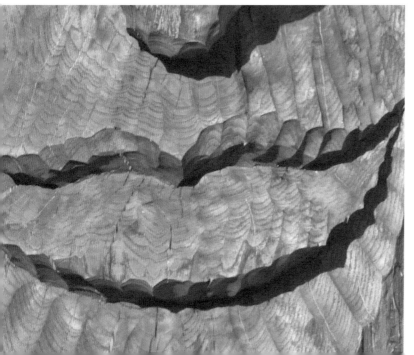

② 현재 잔존해 있는 돌장승의 눈은 퉁방울(왕방울)눈이며 코는 복코(주먹코) 입은 굳게 다문 엄숙한 표정이다. 전국에 남아 있는 오래된 돌장승(石長栍)의 사진으로 원래의 형상을 찾아본다.

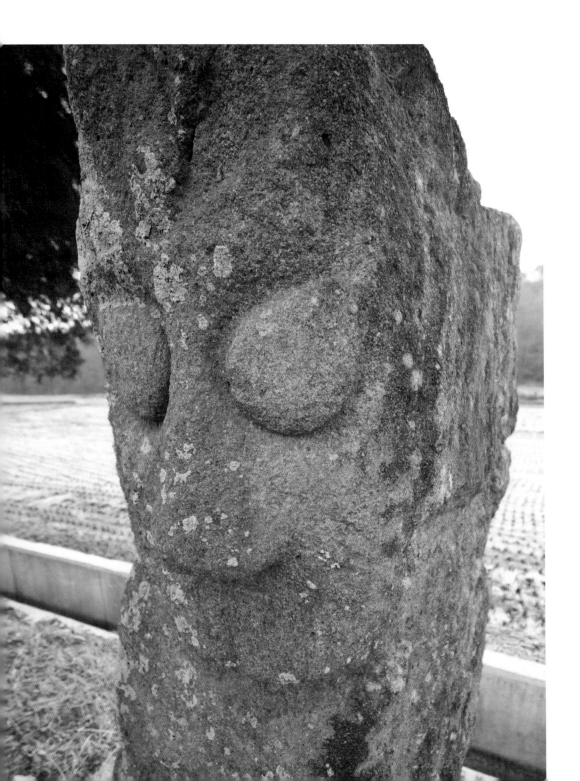

◀ 전남 무안군 몽탄면 대치리 543-1(전라남도 민속자료 제23호) 돌장승(石長栍)은 마을장승(洞里長栍)으로서 나무장승(木長栍) 재현에 매우 유익한 형상을 하고 있다. 마을 돌장승으로 명문을 새기지 않은 대표적 돌장승이다.

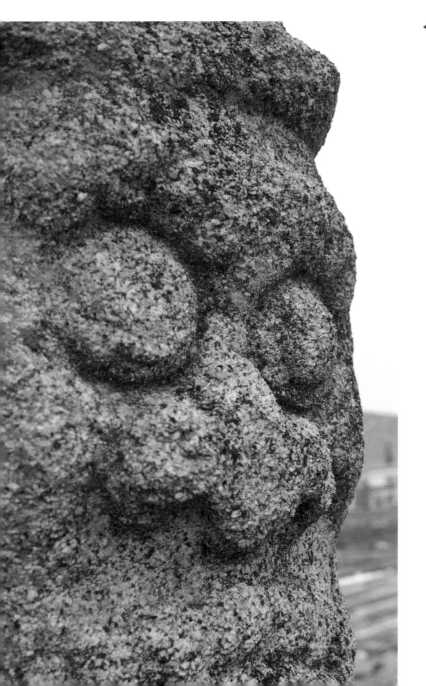

◀ 전라남도 남원군 운봉읍 서천리(중요민속자료 제20호) 진서대장군(鎭西大將軍)의 형상은 돌이라는 재료를 예술적으로도 최대한 활용한 돌장승(石長栍)이다. 풍수에 의한 나쁜 기운을 방어하는 방어대장군(防禦大將軍)과 진서대장군(鎭西大將軍)을 세웠다. 아마도 서쪽이 바다였으므로 진서대장군이라고 명문화하여 허한 곳을 막아줄 거라는 풍수적 의미가 컸을 것으로 본다.

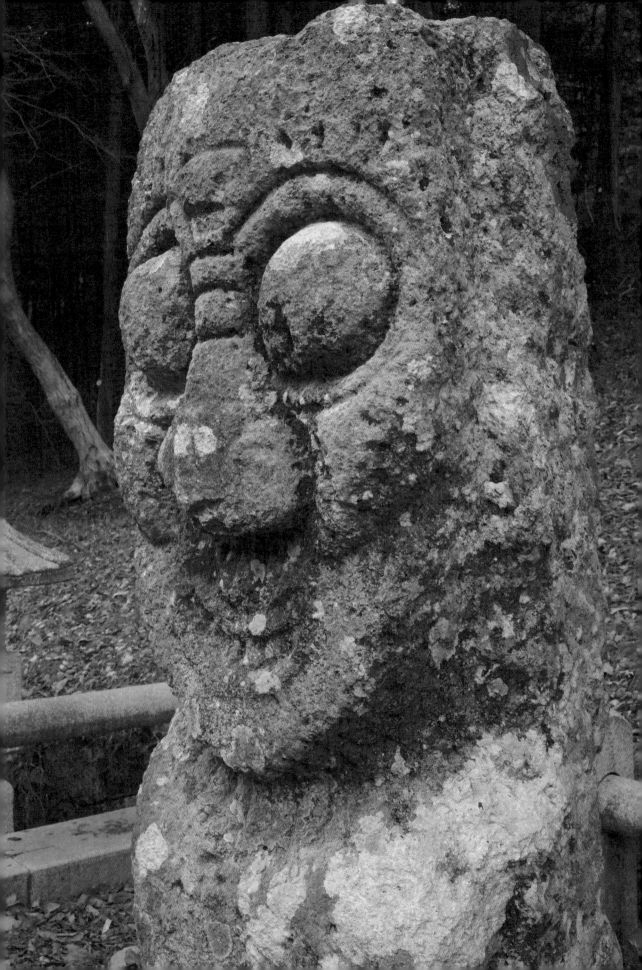

◀ 전라남도 나주군 다도면 마산리(중요민속자료 제11호) 불회사(佛會寺) 돌장승(石長栍) 상원주장군(上元周將軍)의 형상은 인근 운흥사(雲興寺) 돌장승과 같은 맥을 이루고 있는 것 같은 안내 설명을 하지만 운흥사 돌장승보다는 연대가 오래된 것으로 보인다. 재료인 화강석의 질이 다르게 나타나고 풍화의 정도에서도 큰 차이를 보이고 있으며 운흥사 돌장승보다 예술성에서 앞서고 있다고 볼 수 있다. 설치의 의미는 도교적으로 하늘 신(天神)과 땅 신(地神)을 세워 불법수호를 위함이었다고 본다.

불회사 돌장승에서는 상원주장군을 여성으로 안내하며 운흥사 돌장승은 상원주장군을 남성으로 안내문에 기록되어 있다.

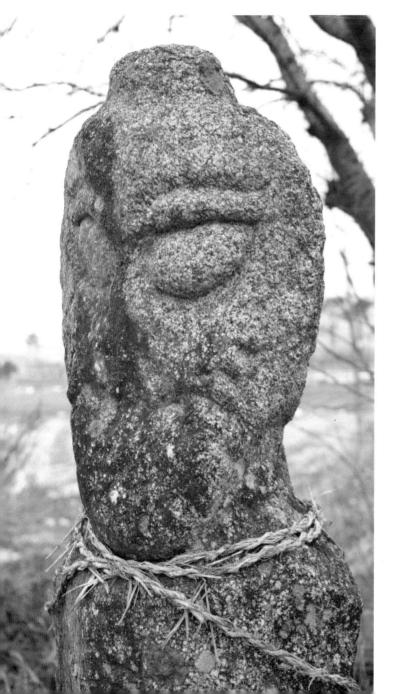

◀ 전라남도 남원군 운봉읍 북천리 동방축귀장군(東方逐鬼將軍) 돌장승(石長栍)은 마을장승에서 나타나는 꼬리눈이 이상적이며 코가 떨어져 나갔으나 자연석의 둥글게 돌출된 부분에 조각한 형태로 미루어 보면 오뚝한 코의 형상이었음을 짐작케 한다. 꽉 다문 입의 흔적은 풍수지리적으로 허한 방위에 기(氣)를 채우고자 하는 신념을 느끼게 하는 형상이다.

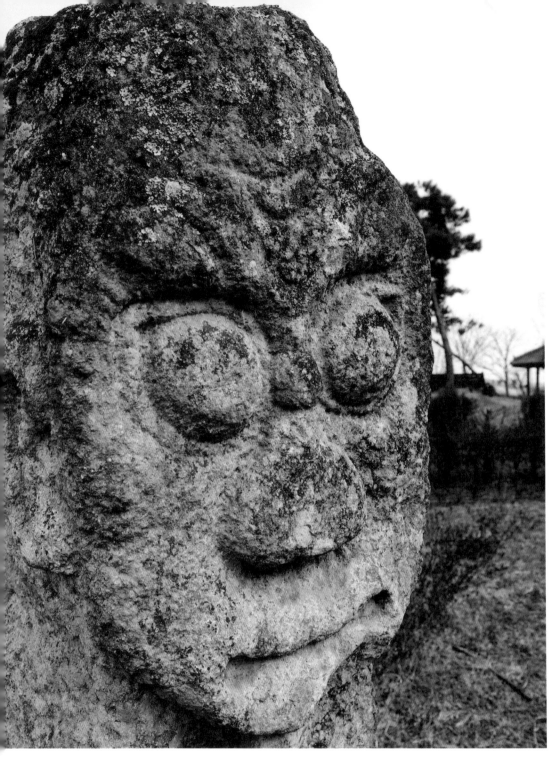

▲ 전라남도 보성군 득량면 해평리 33번지(전라남도 문화재자료 제55호) 하원당장군(下元唐將軍)은 마을 입구에 설치되어 있지만 도교적 의미의 사찰장승(寺刹長栍)으로 눈꺼풀과 미간의 주름, 눈두덩에 안면근육을 형상화한 섬세함이 돋보이는 돌장승(石長栍)이다.

04 조각 형상과 명문(문양)의 창작

① 향토목각(장승) 작품을 1기 설치할 때와 군락으로 설치할 때의 조각형상과 명문을 저마다 창의적으로 조화롭게 해야 한다. 명문 없이 향토조각(장승) 형상 20여 가지 표정을 서로 혼합하여 창작함이 설치미술화(設置美術化)하는데 있어 매우 효과가 있다. 또한 초기 향토조각(장승) 형상은 명문이 없었다는 것을 알아야 한다.

◀ 얼굴(人面)학적을 벗어나지 않는 범주에서 창작을 하도록 해야 형상과 표정에서 어색함을 느끼지 않는다.

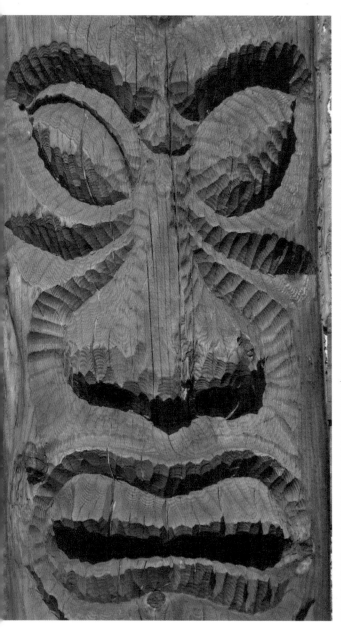

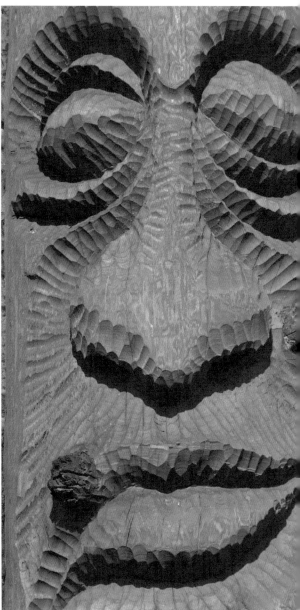

▲ 얼굴(人面)을 운동감이 있도록 변화시켜 각(刻)하도록 한다.

▶ 일그러진 얼굴(人面)을 창작하여 삶의 역경을 얼굴에서 표현하도록 각(刻)한다.

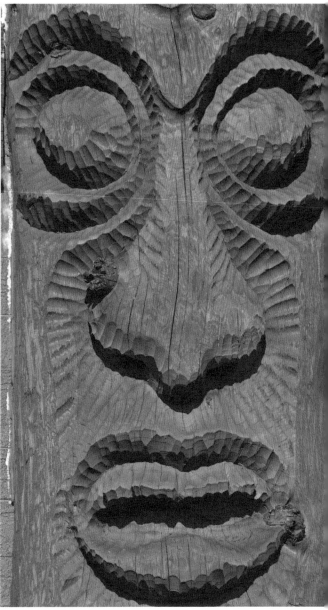

▲ 얼굴(人面) 표정에서 가장 많이 변화를 줄 수 있는 부분은 입과 눈이므로 다양한 형상으로 각(刻)해 보도록 한다.

▶ 놀란 표정의 얼굴(人面)은 친근감과 어리석음을 표현하도록 하여 우리의 자화상(自畵像) 같은 느낌을 준다.

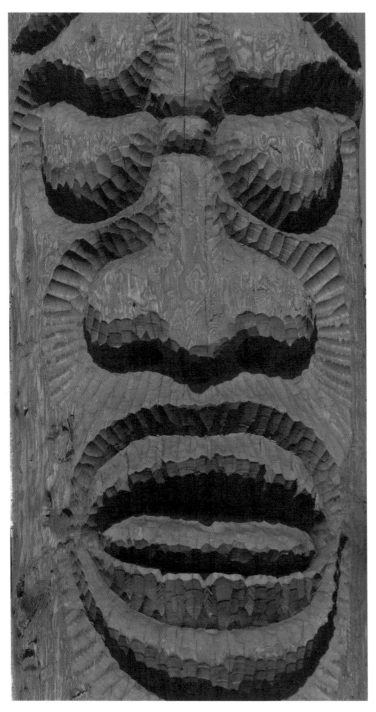

▲ 기본적인 얼굴(人面)은 창작의 기본이므로 향토목각의 기본형상의 구도상 변화를 주어 창작할 수 있도록 해야 한다.

② 명문은 다양한 서체로 힘이 있고 무게감과 중심감이 있도록 창작해야 좋은 작품으로 평가될 수 있다. 또한 향토목각(장승) 구도에 알맞은 표정과 명문의 서체를 어울리도록 하는 것도 창작이다.

▲ 다양한 서체를 쓰거나 서체 본을 받아 용도에 알맞게 옮겨 각(刻)해야만 우수한 작품이 될 수 있다.

③ 문양 또한 작품에 어울리게 조각해야 하며 한국적인 문양[물결, 태양, 구름(자연상징문양),
식물, 넝쿨(서화서초문양), 귀면, 동물(서수서금문양), 고리, 문자(길상도안문양)문양 외 한국적 미를 살리
는 응용화된 문양]을 조각하여 한국의 향토조각임을 한눈에 느낄 수 있도록 작품화해야
한다.

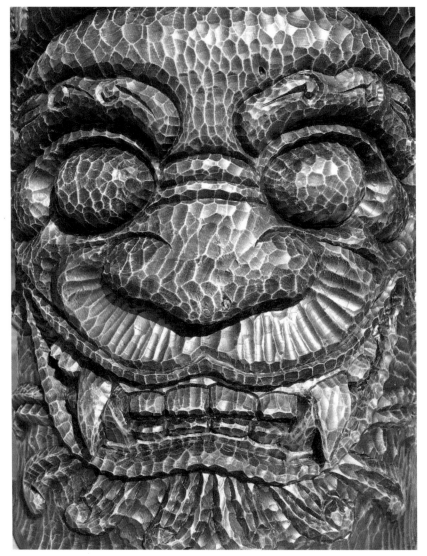

▲ 서수서금(瑞獸瑞禽)문양은 한국의 전통문양으로 액막이 등으로 많이 사용하고 있다.

▶ 자연상징(自然象徵)문양은 물결(波濤), 구름(飛雲), 해(太陽) 등으로 자연과의 화합을 상징하여 침
구나 그림으로도 많이 사용한다.

▲ 길상도안(吉祥圖案)문양은 좋은 의미의 사물을 모아 도안하는 것이다. 십장생(十長生)을 응용하여
　도안하고 수복강령(壽福康寧)의 문자를 넣어 도안하기도 한다.

◀ 서화서초(瑞花瑞草)문양은 전통적으로 의복, 음식 등에도 널리 사용했으며 신분의 표시로 다른 문
　양과 함께 사용하기도 했다.

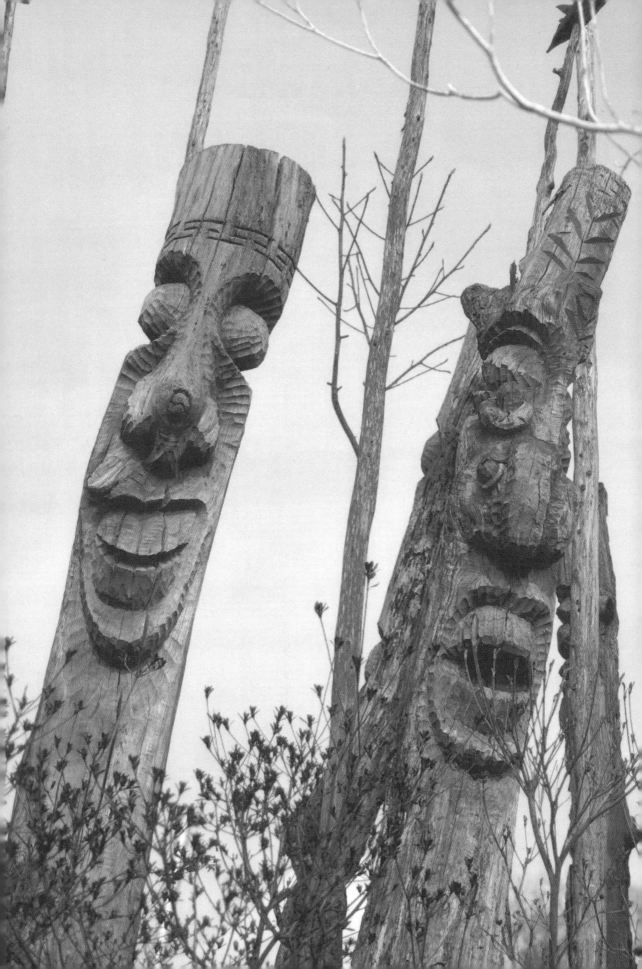

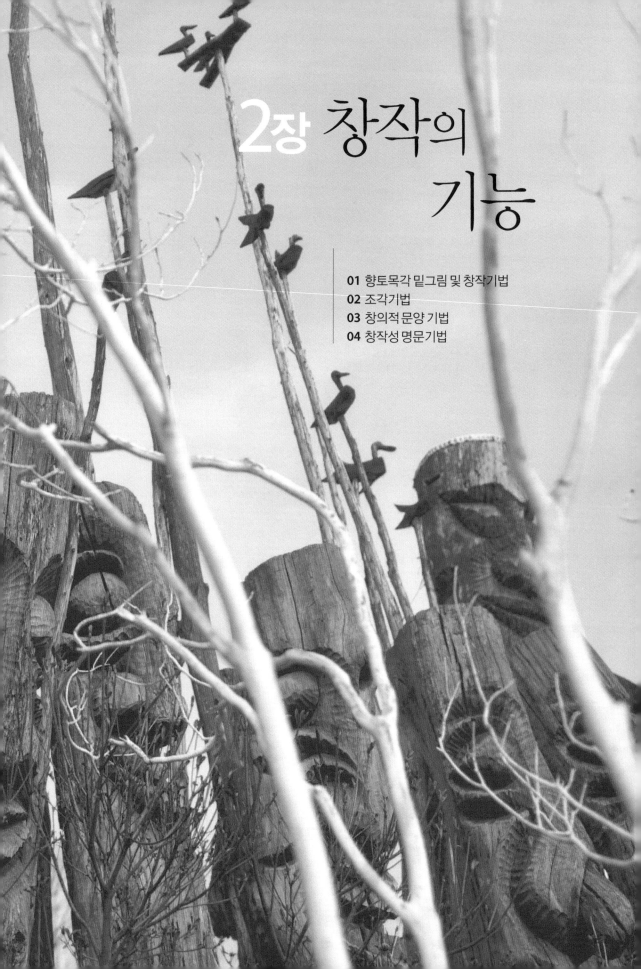

2장 창작의 기능

창작의 기능은 오랜 숙련으로 많은 연구와 노력을 통해 자연스럽게 나타나야 한다. 기본기도 충분치 않은 상태에서 억지로 창작인척 작품화한다면 너무나 잘못된 발상이고 나타나는 작품의 완성도 또한 정상이라고 할 수 없다. 창작의 시기는 어느 누구보다 작가 스스로 잘 알고 있다고 봐야 한다. 열심히 그리고 오랜 기간 향토목각(장승 · 솟대) 제작기능을 수련한 전수자에게 창작의 능력은 당연히 주어진다고 본다. 언제부터 했느냐보다는 얼마나 어떻게 했느냐가 중요하다.

01 향토목각 밑그림 및 창작기법

① 다양한 형상의 상상력을 동원하여 우선 향토목각(장승) 작품의 형상을 스케치북에 데생하여 형상의 분위기를 느껴본다. 언제나 양선(陽線)의 공간을 생각하고 스케치(sketch)하여 밑그림(음선)을 그려야 한다.

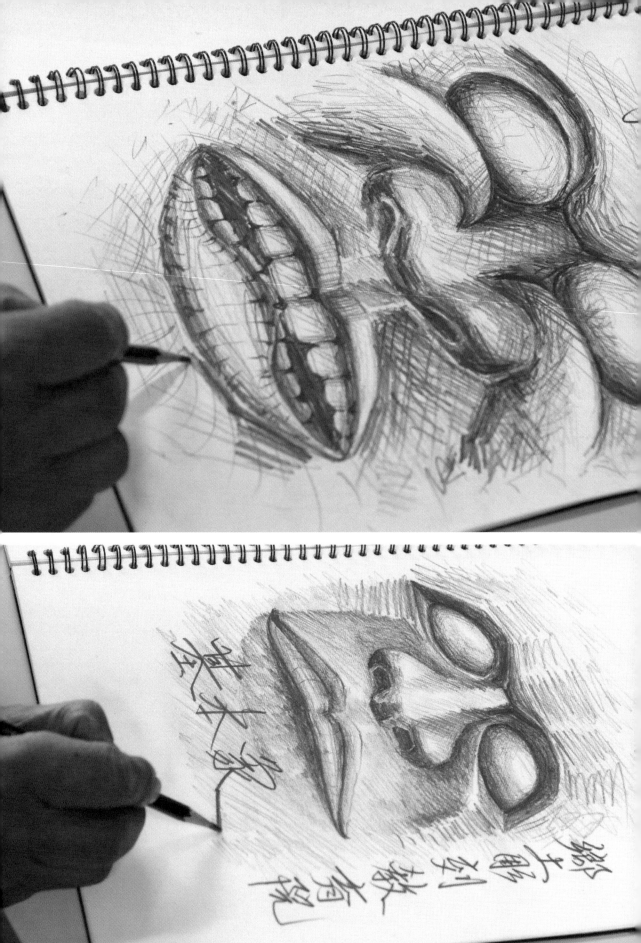

② 다양한 표정의 형상을 스케치북에 그려 넣어 머릿속에 형상을 완벽하게 기억하도록
　한다.

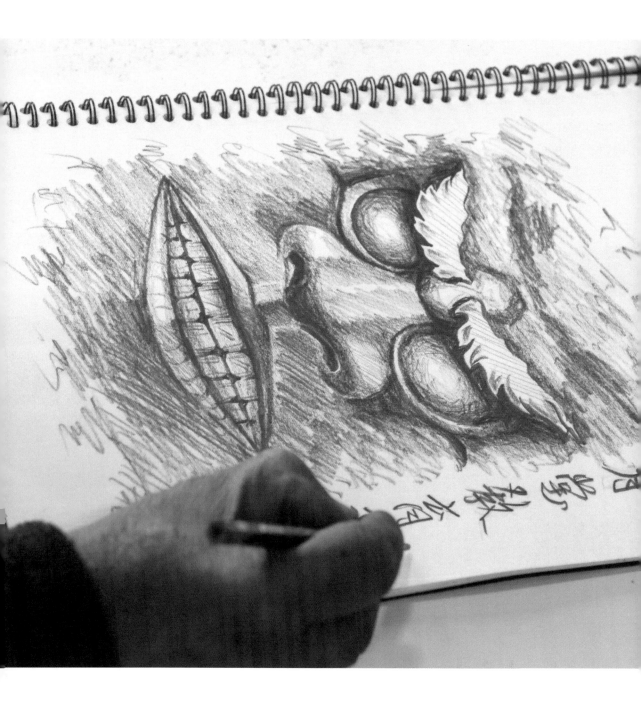

③ 조형의 문양과 명문도 다양한 형태로 스케치북에 데생 연습을 해 숙련한다. 전통적 길상도안(吉祥圖案)문양으로 의미를 두어 도안하는 것이 매우 좋다.

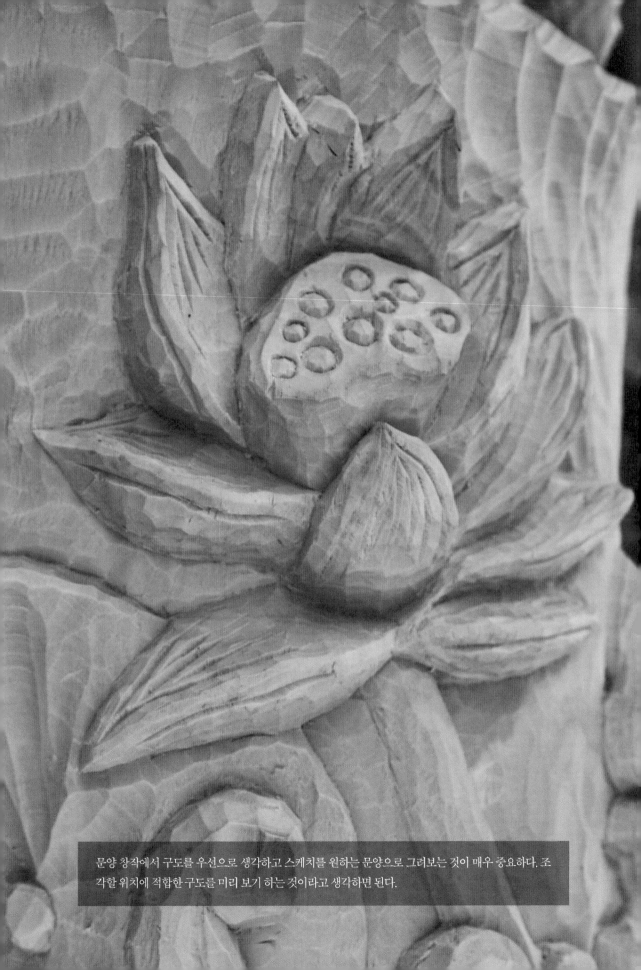

문양 창작에서 구도를 우선으로 생각하고 스케치를 원하는 문양으로 그려보는 것이 매우 중요하다. 조각할 위치에 적합한 구도를 미리 보기 하는 것이라고 생각하면 된다.

▶ 문양에 입체감이 강렬하게 표현되도록 데생을 하고 구도와 조각기법이 잘 어울리는 형상을 각(刻)
해야 한다.

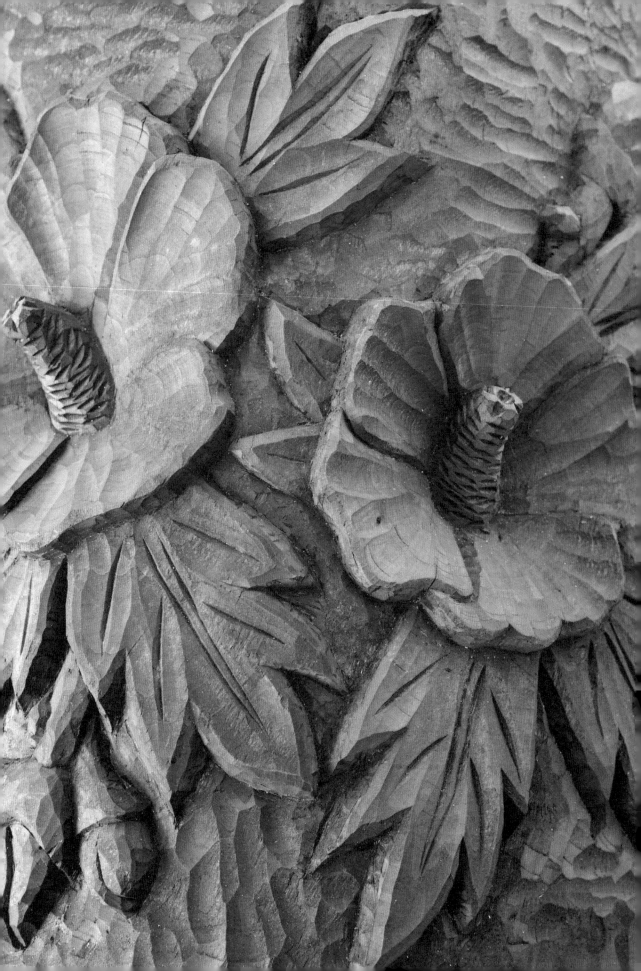

▶ 문양을 구상할 때 특히 창의적으로 간결하면서도 표현을 극대화할 수 있도록 그려야 한다. 사실적인 조각보다는 작품과 어우러질 수 있는 조각이 필요하다.

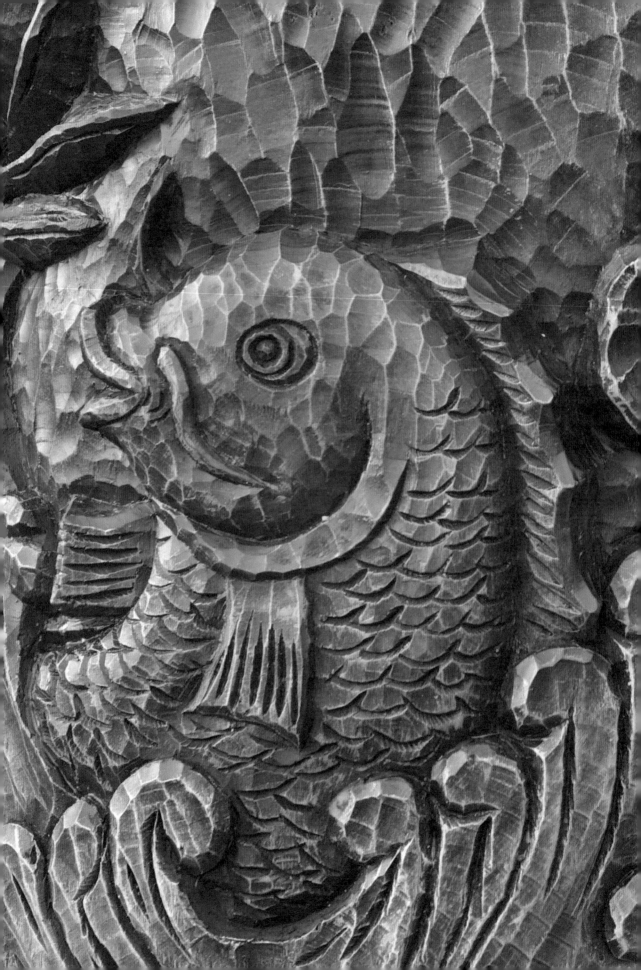

▶ 길상도안(吉祥圖案)문양을 넣어 창작품을 각(刻)할 때는 의미를 담아 구도해야 한다. 오리(鴨)와 구름(飛雲)과 해(太陽)를 그려 구도하는 것은 어우러짐에 뜻이 있다. 구름문양은 바람에 불어 날아가는 구름을 형상화시킨 문양이다.

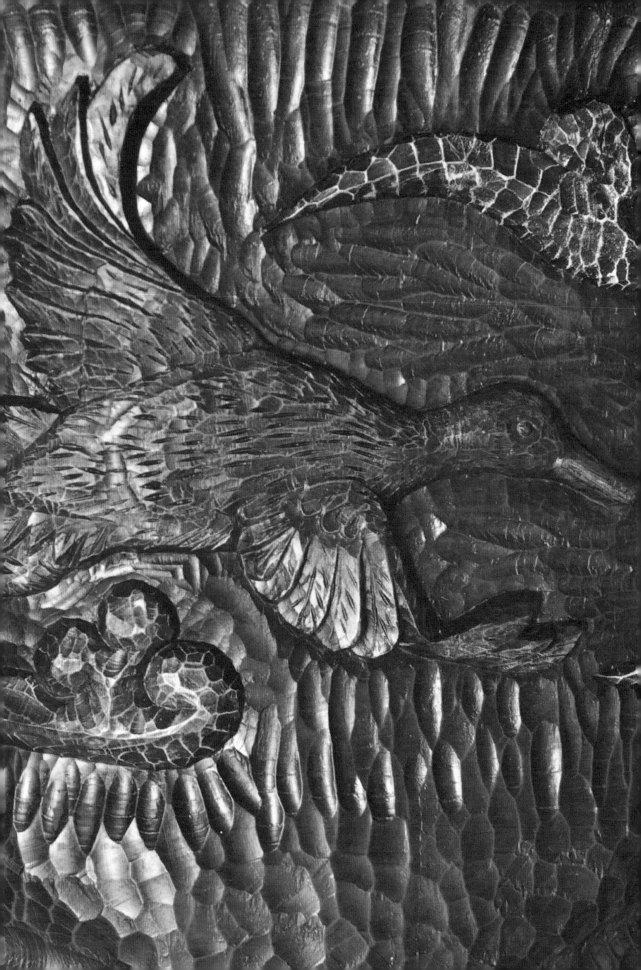

02 조각기법

① 조각기법에 변칙은 없다. 바른 자세, 바른 잡기, 바른 각도와 깎기 등 기본기대로 조각함이 원칙이다. 창의적 조각기법에서 가장 중요한 것은 창작하고자 하는 밑그림대로 조각할 수 있는 능력이다. 밑그림으로 창작하고자 하는 형상을 그렸다면 조각기능은 3차원 형상의 효과를 극대화할 수 있어야 한다.

▲ 준비된 재료에 조각하고자 하는 형상을 균형에 맞게 구성하여 밑그림을 그리는 것이 구도와 창작
　의 시작이다.

◀ 재료선택과 준비과정은 매우 중요한 부분이다. 외부용일 경우에는 잘 썩지 않는 재료를 선택하는
　것이 원칙이다.

▲ 삼각끌로 형성된 작고 얕은 음선(陰線)과 면(面)은 작품을 각(刻)하는 기준이 됨을 인지하고 작업
 에 임한다.

② 향토목각(장승)의 깊이와 높이를 자연스럽게 각(刻)해야 하며 적당한 굴곡의 변화로
 입체감을 안정적으로 느끼도록 해야 한다.

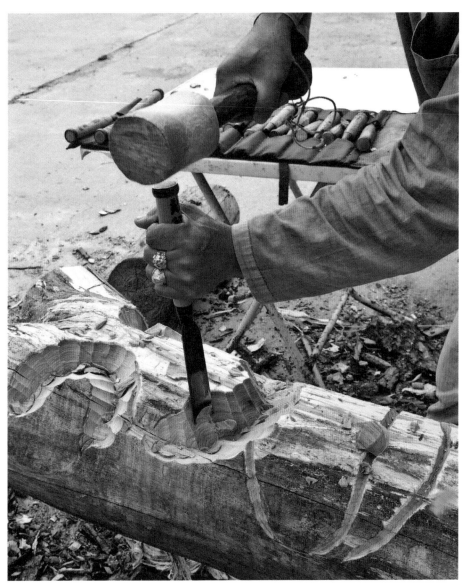

▲ 조각방법은 기본기를 바탕으로 형상의 표정과 각(刻)의 단순화로 최상의 표현을 하는 것이다.

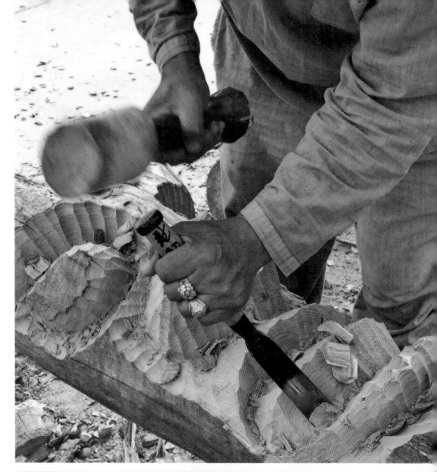

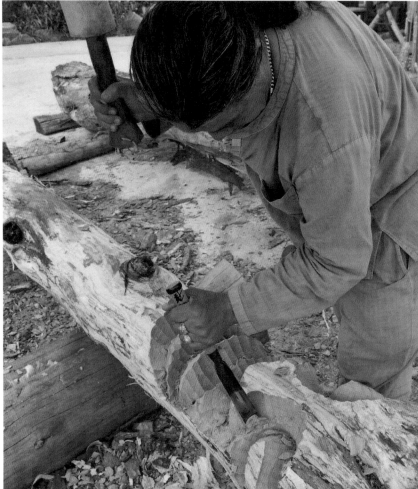

한국 향토목각의 창작과 재현

◀ 입체감을 극대화하여 표현한 작품은 힘이 있고 박진감이 넘쳐 우수한 평가를 받는다.

◀ 형상의 면(面)과 각도는 음선(陰線)의 깊이와 양선(陽線)의 위치를 결정하므로 창의적으로 각(刻) 해야 한다.

▼ 조각을 할 때는 모든 종류의 연장(끌)을 활용하여 각(刻)하는 것도 조각기법이다.

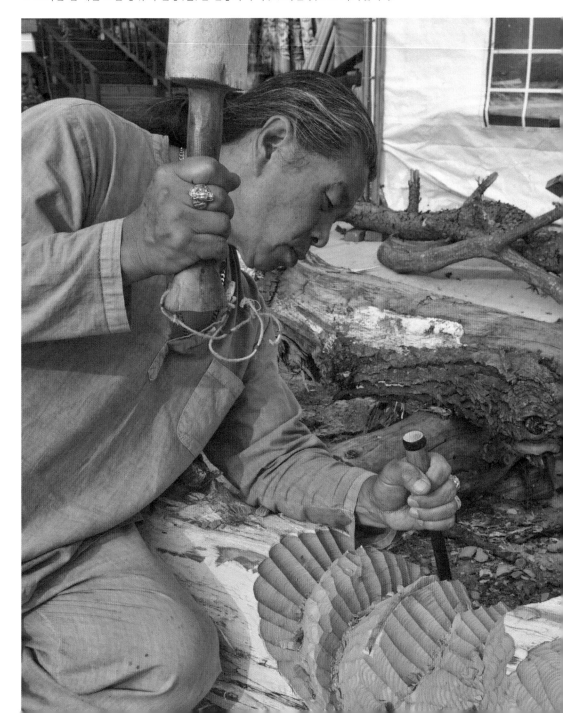

③ 향토목각(장승)의 주된 생명은 얼굴 표정에 있다. 기본형 깎기에서 다양하게 변형된
모습을 제작하는 것을 향토목각(장승)의 창작이라고 할 수 있다. 얼굴 표정이라 함은
다양한 표정의 눈과 코 그리고 입과 얼굴 근육에 있다고 볼 수 있으며 눈, 코, 입 각각
의 각도와 폭 그리고 높낮이로 표정을 결정한다고 해야 할 것이다. 때문에 향토목각
(장승) 밑그림과 더불어 조각기능이 매우 중요하다.

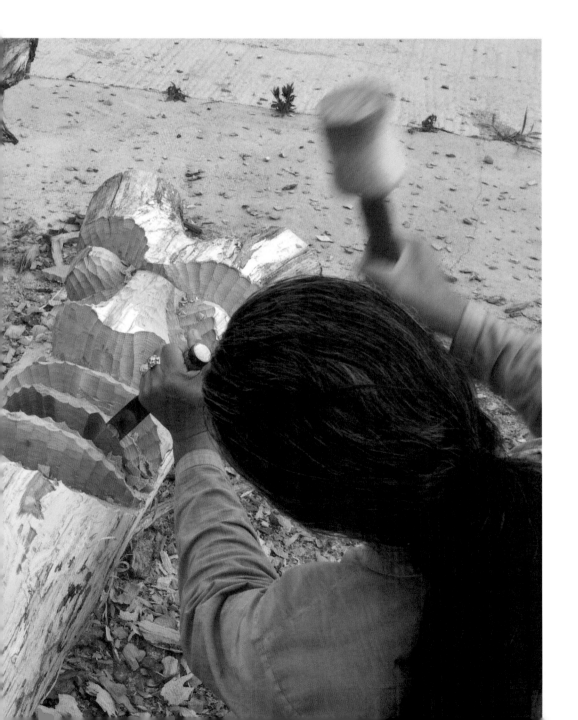

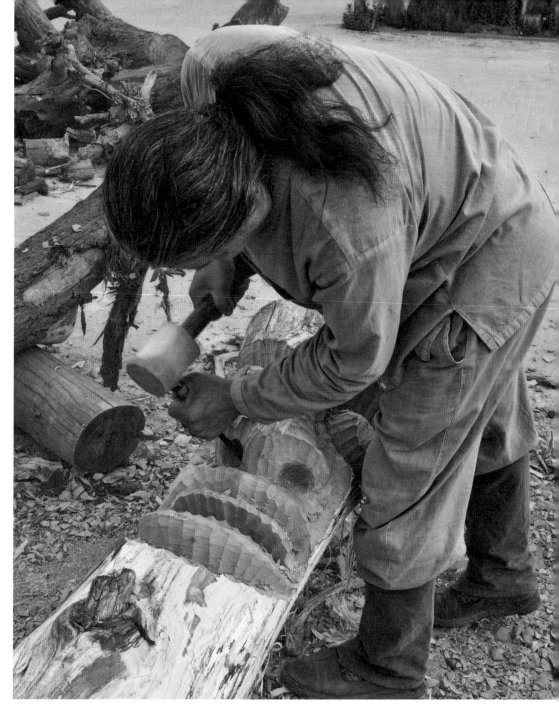

▲ 얼굴(人面)의 완성은 섬세한 부분까지도 정확하게 각(刻)하는 것이 작품성에 매우 좋다.

◀ 기본형이 아닌 향토목각의 다양한 얼굴(人面)을 각(刻)하는 것이 바로 창작기법이다.

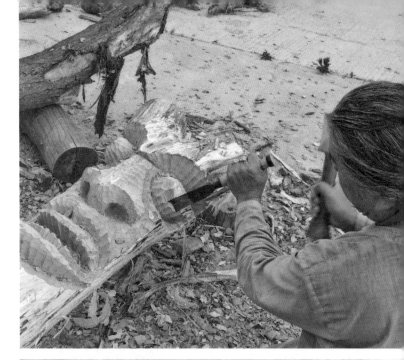

▶ 향토목각 전체의 조각기법은
일각기법(一角技法)으로 각
(刻)하는 것이 고태미(古態
美)를 살리고 목각의 질감을
높여 작품성이 매우 우수한
것을 느낄 수 있다.

※ 一角技法(일명: 월당 기법)

▼ 향토 목 조각(鄕土木彫刻)의
이빨 부분을 각(刻)할 시 섬
세하게 해야 한다.

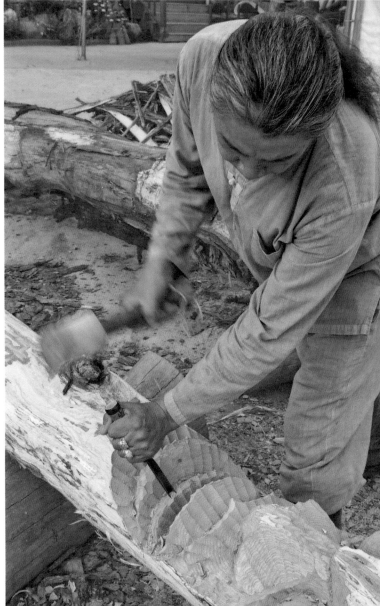

03 창의적 문양기법

① 한국 전통문양으로는 해(日), 산(山), 구름(飛雲), 소나무(松), 물결(波濤), 학(鶴), 대나무 (竹), 거북(龜), 불로초(靈芝), 사슴(鹿), 넝쿨(植物)이 있으며 그림이나 공예문양에 주로 사용되었다. 문양의 대상은 매우 다양하여 그 수는 헤아리기 어려울 정도이다. 의복, 음식, 생활용품 등 다채로우나 향토목각(장승)에 사용할 수 있고 어울리는 문양은 제한적인 점이 있다. 그래도 향토목각(장승)에 적절히 활용한다면 훌륭한 작품이 될 수 있다.

▲ 한국을 대표하는 문양을 각(刻)해서 민족사상을 표현할 수 있도록 해야 한다.

◀ 한국 향토 목 조각에는 한국을 대표하는 길상도안(吉祥圖案)문양을 각(刻)해서 한국의 정신을 상
　징할 수 있도록 작품화해야 한다.

◀ 한국의 전통문양인 구름(飛雲), 물결(波濤), 넝쿨(花草), 화조(花鳥)문양 등을 그려 창작 각(刻)하
　여 친화감을 주는 것이 좋다

▲ 작품에 알맞은 문양을 다양하게 창작 각(刻)하여 한국의 상징적 향토 목 조각으로 제작되도록 한다.

▲ 화초(花草)문양을 도안하면 누구나 편한 느낌으로 접할 수 있는 창작품이 될 수 있다.

② 기존 한국 문양과 새로운 창의적 문양을 접목하여 창작 각(刻)할 수 있다. 전동기구로 깎는 것보다는 전통기법인 끌로 각하는 것이 작품성과 고태미(古態美)가 있으며 느낌이 친근감이 있어 좋다. 한국을 대표하는 문양인 도깨비문양, 해태문양, 구름(飛雲), 물결(波濤), 해(太陽), 길상도안(吉祥圖案)문양, 화조(花鳥)문양 등을 조화롭게 활용하여 창작 각하여 작품화하면 좋다.

[창작 목각 문양]

▼ 한국을 대표하는 문양을 작품 성격에 맞게 의미를 담아 각(刻)해야 한다(도깨비문양).

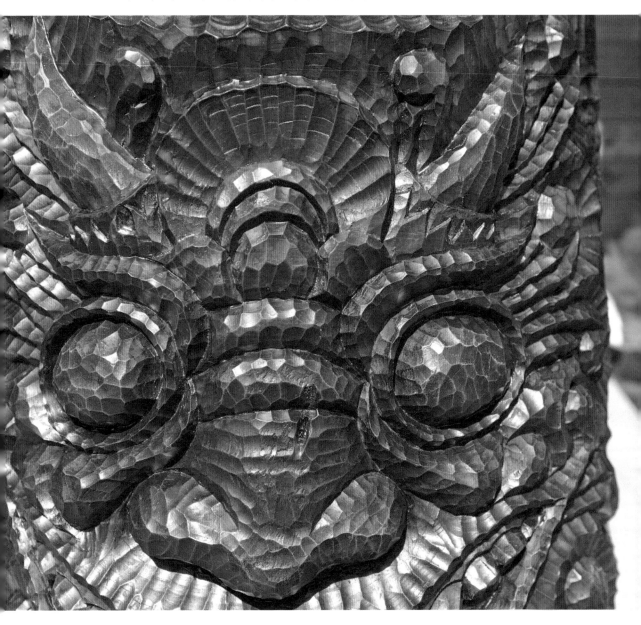

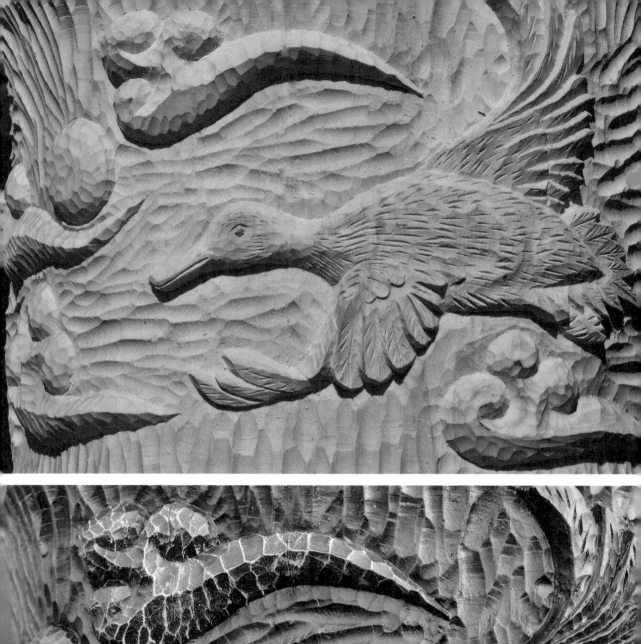
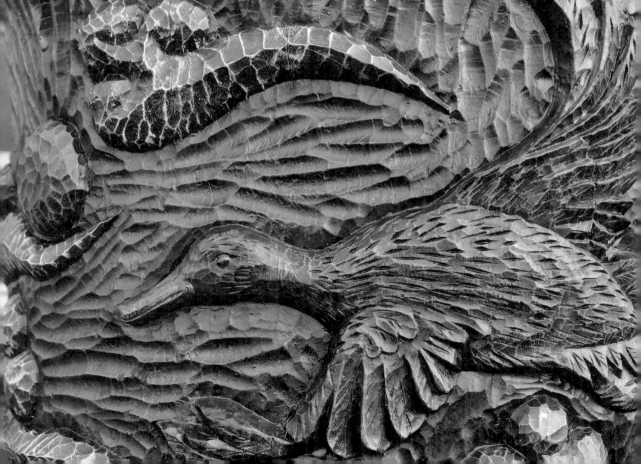

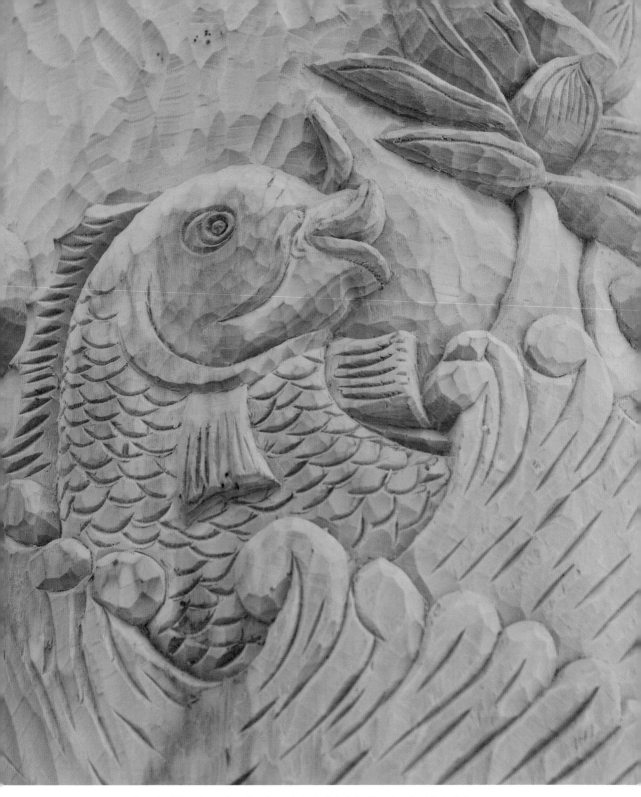

◀ 구름(飛雲), 해(太陽), 오리문양 등을 조각하여 이야기가 있는 작품을 각(刻)한다.

▶ 물결, 연꽃, 잉어 등의 길상도안 (吉祥圖案)문양을 작품의 아랫부 분에 입체로 조각하여 안정감과 의미를 두어 연출하였다.

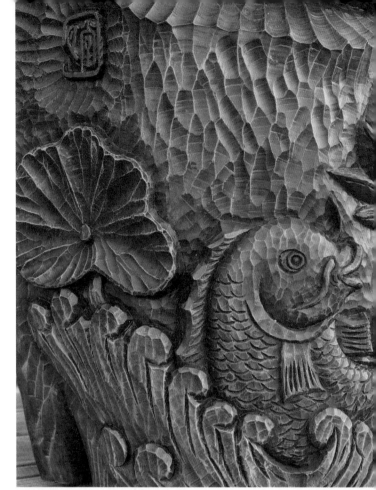

▼ 목련, 동백, 매화, 난, 무궁화, 대 나무, 국화 등의 화조(花鳥)문양 을 넣어 한국의 혼을 느끼도록 작품화한다.

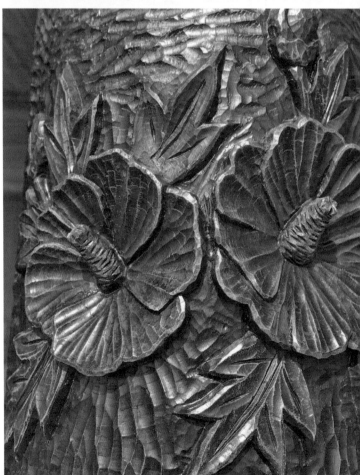

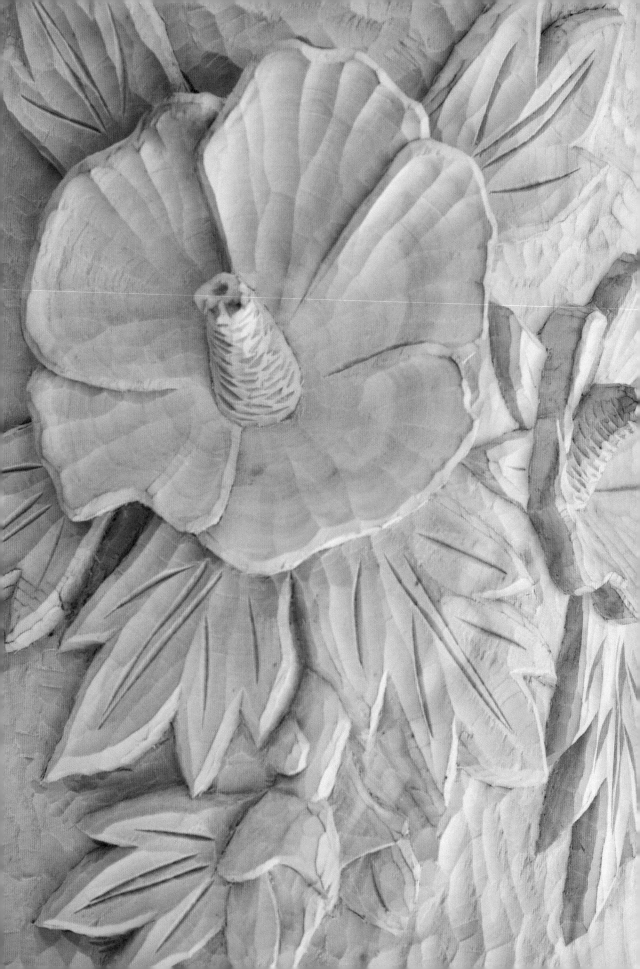

[목각, 석물, 청동 조각 문양]

▲ 전통적인 넝쿨문양과 매화문양은 석조각에서도 많이 사용하지만 향토목각에 활용하면 다양하게
작품화할 수 있어 좋다.

▲ 석조각에 구도된 문양이지만 허전함이 없고 아름답게 각(刻)되어 작품성이 우수하다. 향토목각에
서의 느낌이 석물조각과는 사뭇 다르지만 창작품에서 시도할 가치는 충분하다고 본다.

◀ 석조형물에서는 다양한 꽃문양(목련, 매화, 난초, 동백, 무궁화 등), 화조문양, 넝쿨문양, 태극문양을 주로 사용하지만 향토 목 조각에서는 의미를 담아 문양 조각하기를 권장하고 싶다[석(石)조형물은 대개 토목 · 건축과 장묘문화, 불교문화의 비중이 크다 보니 의미보다는 어우러짐에 치중하는 경우가 많다].

04 창작성 명문기법

① 향토목각(장승)을 창작함에 명문은 없어서는 안 될 중요한 범위를 차지한다. 우선 서체는 안정감이 있어야 하고 재료 크기에 알맞은 서체의 크기와 두께로 구도해야 한다. 설치목적과 설치장소, 설치용도에 따른 서체를 미리 써서 어울리게 각(刻)하는 것이 중요하다.

▶ 향토목각 창작품에 각(刻)
해야 할 서체는 일반적인
서체보다 굵어야 하고 힘
이 있어야 한다.

◀ 향토목각에 각(刻)해야 할
서체는 일반 서각의 서체
처럼 재료에 붙여서 각 할
수 없으므로 어울리는 서
체를 선택하여 직접 굴곡
진 재료에다 데생을 하여
각해야 한다.

한국 향토목각의 창작과 재현

◀ 새료가 자연 상태대로 되어있기 때문에 각(刻)해야 할 서체를 재료에 생김새대로 자연스럽게 각해야 한다.

◀ 향토목각 재료는 통나무
이므로 크기(굵기·길이)
에 비례하여 서체를 구도
한 뒤 데생하고 각(刻)해
야 한다.

② 명문 없이 향토목각(장승)을 설치하기도 하지만 중요 의미의 향토목각(장승) 조형에는
기능적 명문 조각을 하여 훨씬 창작성을 돋보이게 하기도 한다(명칭, 상호, 표지 등).

③ 명문의 서체는 향토목각(장승)의 설치미술 조형의 기능으로도 매우 중요한 부분을 차지하므로 향토목각(장승)에 가장 잘 어울리는 양각(陽刻)이나 음양각(陰陽刻)으로 중후한 멋을 느낄 수 있도록 서체를 잘 선택하여 각(刻)하는 것이 매우 중요하다.

향토목각(장승)은 통나무로 명문을 새길 위치가 평면이 아니므로 서체를 화선지에 일필(一筆)로 쓴 것 같이 그려 넣어야 하는 기능을 익혀야 한다. 서체를 각하는 것은 또 다른 기능이므로 별도로 실기교육을 받아야 한다.

▼ 서체가 위치할 공간의 면이 서각을 하는 판재처럼 평편하지 않은 것이 향토목각(장승)의 재료이므로 굴곡진 자리라고 해도 정면에서 볼 때 시각적으로 평면에 일필로 쓴 것처럼 보이도록 해야 한다. 또한 서체의 데생과 조각을 바르게 보이도록 어색함이 없이 각(刻)하는 것이 매우 중요하다.

▼ 향토목각에서 명문을 표현하고자 하는 위치가 앞으로나 옆으로 휘어져 있는 경우가 많다. 정면에서 바라볼 때 편안한 구도로 각(刻)해야 한다. 서체는 흐르는 물처럼 자연스럽게 위치하지 못하면 작품성이 부족하므로 신경을 써야 할 부분이다.

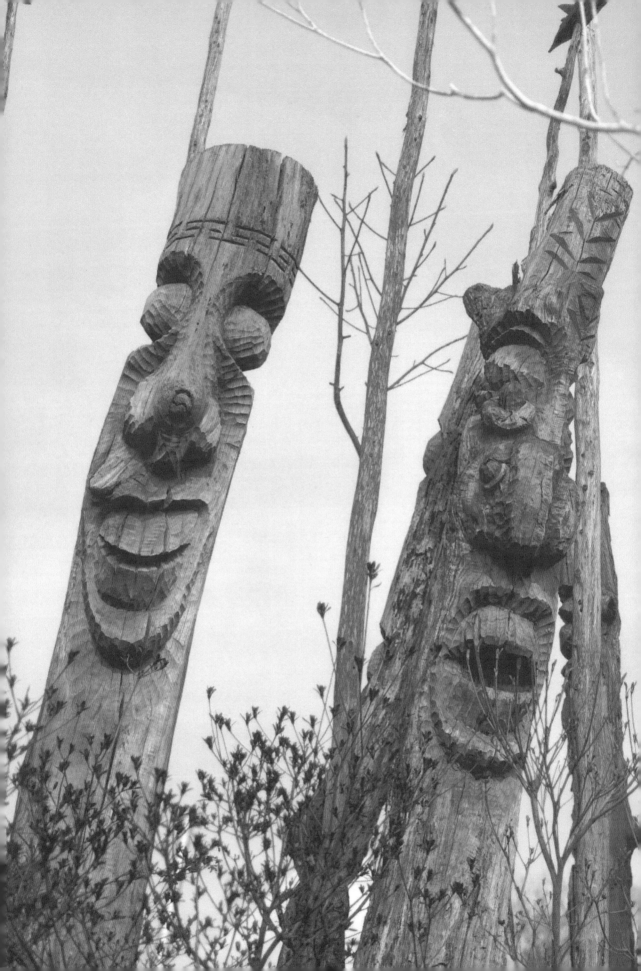

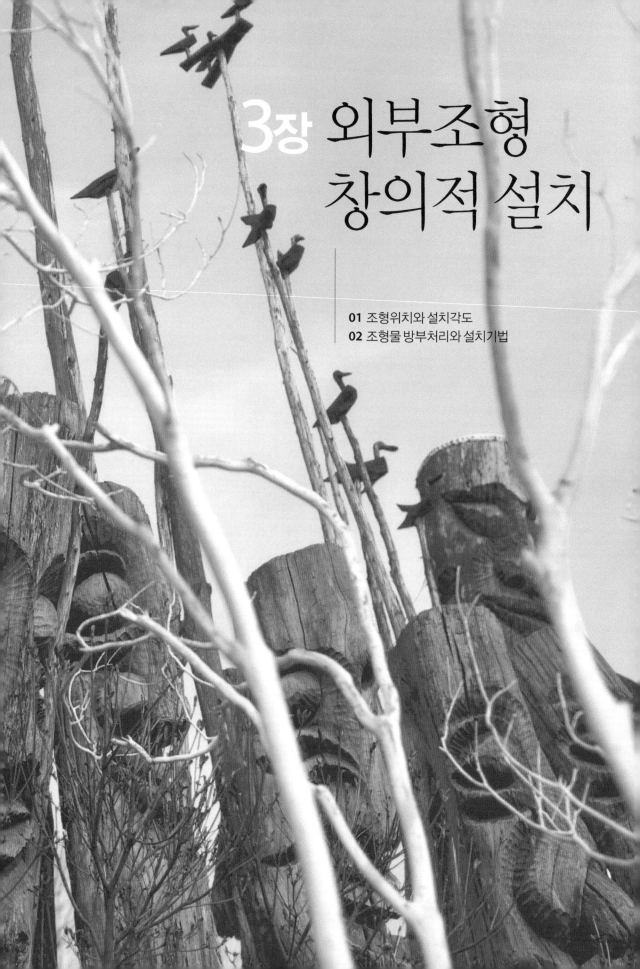

3장 외부조형 창의적 설치

원래 향토목각(장승·솟대)은 밖에서 온갖 풍랑과 격변의 상황 속에서 노숙을 하던 한국의 전통적 토테미즘(totemism) 조형물이었다. 그러나 이제는 시대에 맞게 창의적인 안목으로 창작하여 민초들의 민중문화로서 가식 없이 외래문화와는 분명히 차별화되게 작품화해야 한다. 그리고 대자연의 심오한 철학이 담긴 공간예술작품으로 설치미술화하여 한국의 상징적 문화로 발전해야 하고 모두가 공유해야 할 것이다.

▶ 초기 전통 나무장승(木長栍)을 재현하여 군락으로 울타리처럼 설치하여 아늑한 분위기를 연출한 경우이다. 나무장승의 부식을 방치하여 고태미(古態美)가 돋보인다.

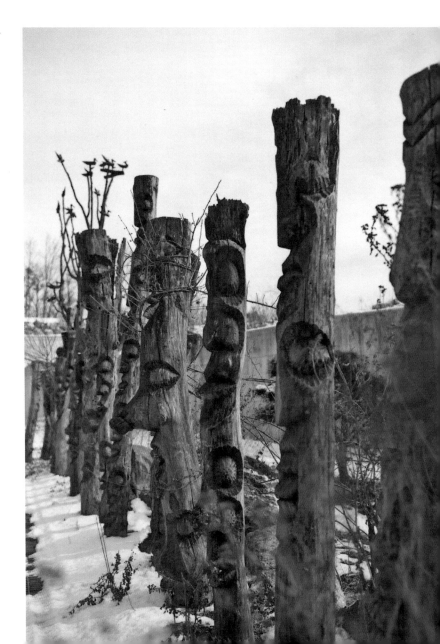

01 조형위치와 설치각도

① 향토목각(장승·솟대) 조형의 위치는 자연환경과 잘 어우러지도록 설치한다면 더할 나위가 없겠지만 그렇지 못한 경우에는 주변 환경을 고려하여 편한 느낌으로 설치할 수 있도록 해야 한다.

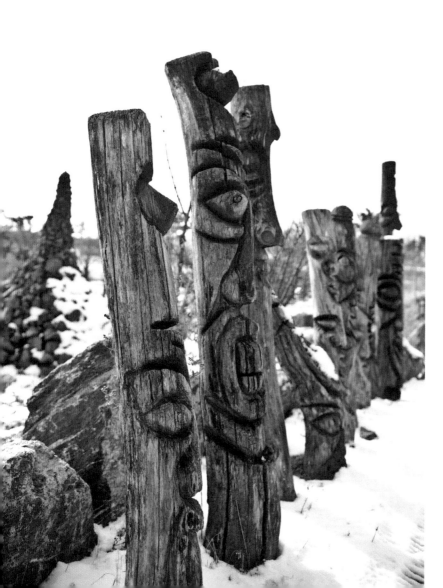

◀ 주변 환경과 어우러지게 설치하는 것이 매우 중요하다. 명문을 새겨 넣어 목적을 표하는 향토목각과는 달리 주변 환경을 고려하여 설치미술로서 연출하는 것이 정서적으로 좋다.

② 향토목각(장승·솟대)을 설치할 때 주의할 것은 전면 방향과 보이는 각도를 중요시해야 한다는 점이다. 이는 어우러짐의 아름다움을 위한 설치미술이므로 더욱 그러하다. 즉 안정감을 주는 위치가 향토목각(장승.솟대)의 명당인 것이다.

▶ 향토목각(장승 · 솟대) 설치 장소의 명당은 어느 곳에서나 시각적으로 쉽게 볼 수 있는 장소로 사진을 담고 싶은 충동이 느껴지는 곳(photo zone)이어야 한다.

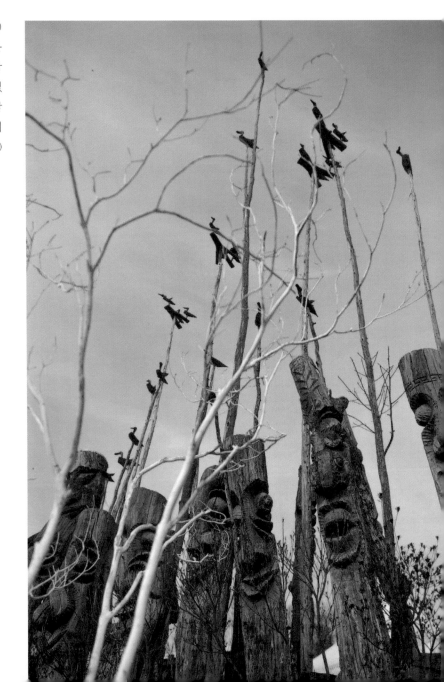

02 조형물 방부처리와 설치기법

① 노천에 세웠던 향토목각(장승)의 방부를 위한 예전 방식은 황토 칠을 하거나 돌 위에 설치하여 돌무더기로 고정시키기도 했으며 당산나무 등에 메어 세우기도 하였다. 그러나 요즘에는 화학 방부 칠을 하여 흙에 묻지 않고 콘크리트에 철심을 심어 볼트로 고정하여 설치하므로 몇십 년을 견디기도 한다.

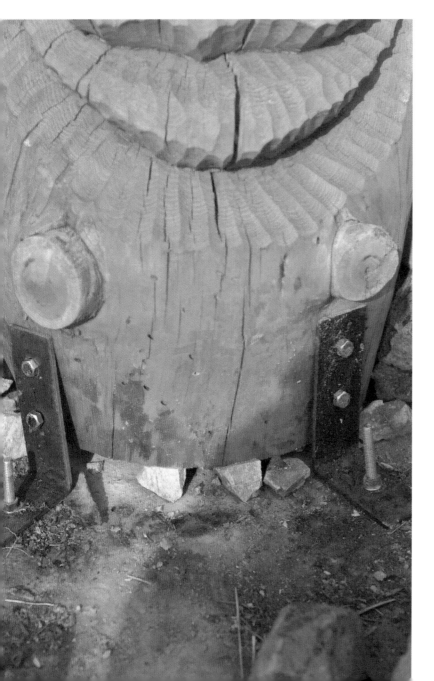

◀ 철심을 박아 고정하는 방식으로 나무장승(木長栍)이 몇십 년이 가도 썩지 않고 견딘다. 현대방식으로 설치하고 관리할 경우 수명이 더 길어질 수도 있다.

② 부식방지로 향토목각(장승)의 머리 부분에 빗물이 들어가지 않게 철판이나 견고한
천막 천을 씌워 부식에 가장 취약한 윗부분을 처리하는 것도 창의적 방법이다.

▶ 향토목각을 외부에 설
치할 경우 아랫부분과
마찬가지로 윗부분도
부식에 매우 취약하다.
통나무가 잘린 부분을
통해 빗물이 나이테에
스며들어 쉽게 썩을 수
있으므로 철판이나 질
긴 천막을 씌워 습기를
막아 부식을 방지한다
[아메리카인디언들은
신목(장승) 설치 시 지
혜롭게 고깔을 덮는 방
법을 사용하고 있다].

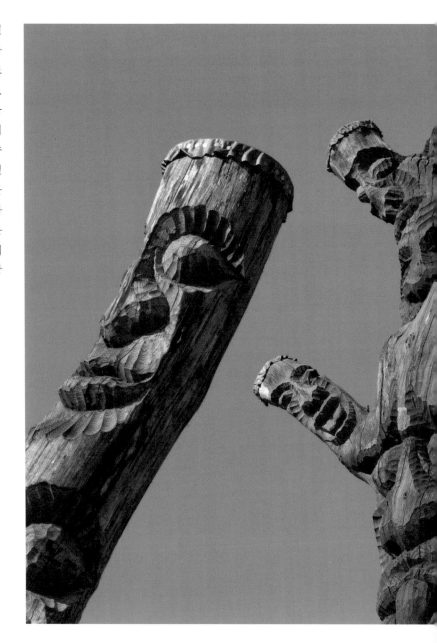

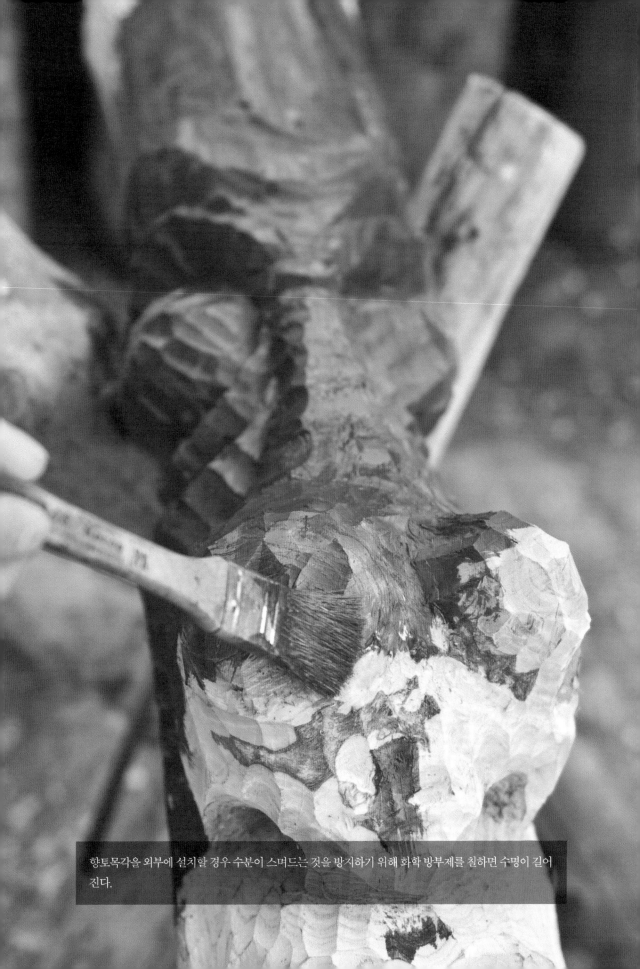

향토목각을 외부에 설치할 경우 수분이 스며드는 것을 방지하기 위해 화학 방부제를 칠하면 수명이 길어진다.

③ 향토목각(솟대)을 세웠을 때 가장 큰 약점은 흙에 묻어 세우는 나무 장대가 가늘기 때문에 너무나 쉽게 썩는 것이었다. 그러나 흙에 묻히는 장대 아랫부분에 원형철관(pipe)을 연결하여 세우면 장대가 자연풍화로 부식될 때까지는 향토목각(솟대) 조형물이 오랜 기간 견딜 수 있다.

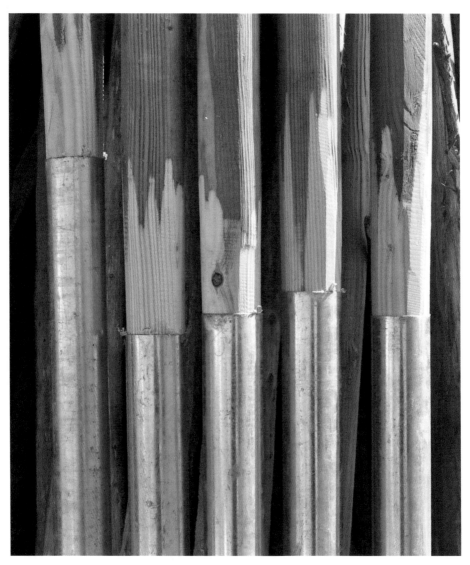

▲ 장대 아랫부분에 원형 철관을 연결하여 설치할 경우 나무기둥을 세우는 것보다 수명이 훨씬 길어진다.

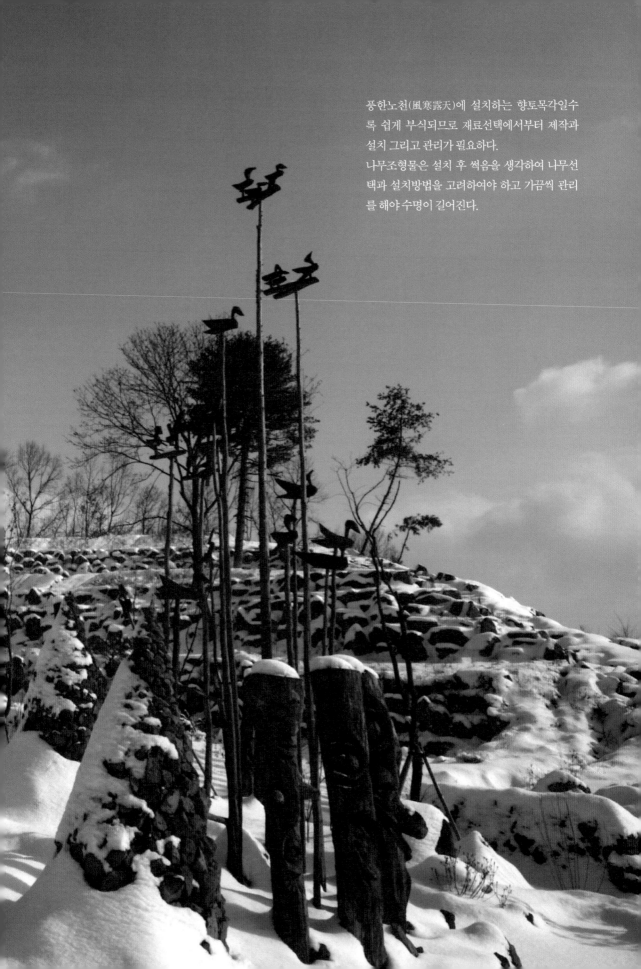

풍한노천(風寒露天)에 설치하는 향토목각일수
록 쉽게 부식되므로 재료선택에서부터 제작과
설치 그리고 관리가 필요하다.
나무조형물은 설치 후 썩음을 생각하여 나무선
택과 설치방법을 고려하여야 하고 가끔씩 관리
를 해야 수명이 길어진다.

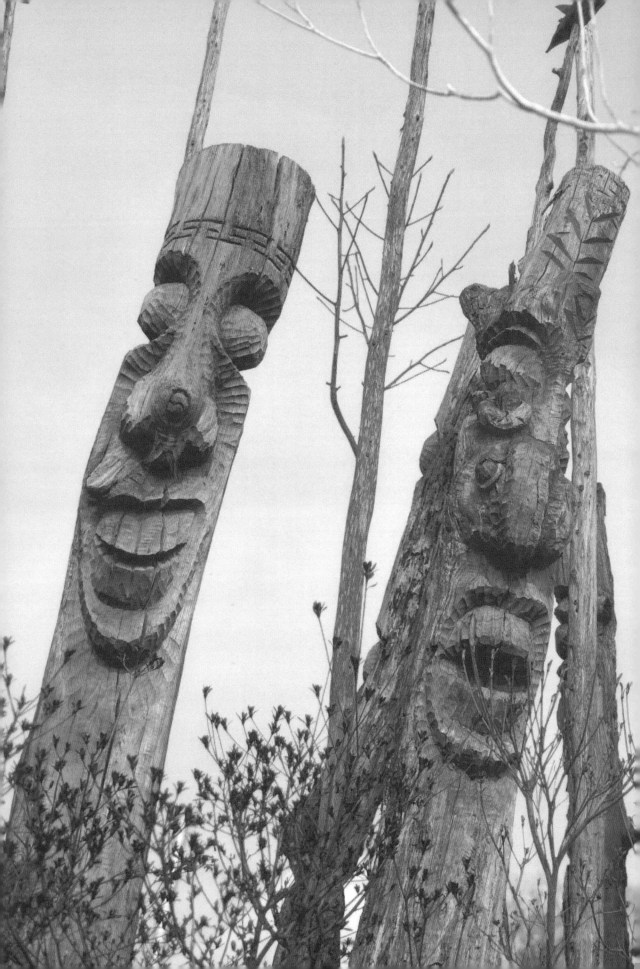

4장 향토목각의 창의적 작품

향토목각(장승·솟대)은 반드시 외부에 토템(totem)으로 설치하는 것을 원칙처럼 여겨왔고 노천에만 설치한 것이 사실이다. 그러나 이제는 토테미즘(totemism)이 아닌 전통적 민중문화의 창작된 미술품으로 재탄생되어야 할 때이다. 늦었지만 이제라도 한국의 느낌이 물씬 나는 향토 민중문화 예술품으로 창작되어 대표적인 한국문화로 자리매김하도록 해야 할 적기라고 생각한다. 우리의 인문사상과 철학의 혼(魂)이 배어있는 작품으로 의미를 더하여 작품화하는 것이 향토목각의 장점이며 철학이다.

▶ 한국의 상징성을 표현한 작품이다. 동방예의지국의 온화한 민족성으로 외침을 견디며 굳은 선량의 정신으로 고난을 극복한 민족의 사상을 표현했다. 근엄한 전통장승 모습과 화재나 재앙을 물리치는 지킴이인 해태상을 조각하였고 국화인 무궁화를 입체로 조각하여 한국의 끈질긴 민중철학을 상징한 작품이다. 색상은 방위색[동쪽(청색) 어짐(仁), 서쪽(백색) 옳음(義), 남쪽(적색) 예의(禮), 북쪽(흑색) 지혜(智)]으로 채색하여 한국을 대표하는 형상과 색감으로 작품화하였다.

※ 해태의 의미
한국에서의 해태는 정의의 수호자나 최고권자의 권위를 상징하는 의미 외에 신앙처럼 받들어져 '불을 막아주고 이긴다'라는 방화신수(防火神獸)의 상징을 지니고 있기도 하다. 해태는 원래 고대 전설 속의 동물로 '시비와 선악을 판단하여 안다고 하는 상상의 동물'이며, 해치(獬豸)가 원말이다.

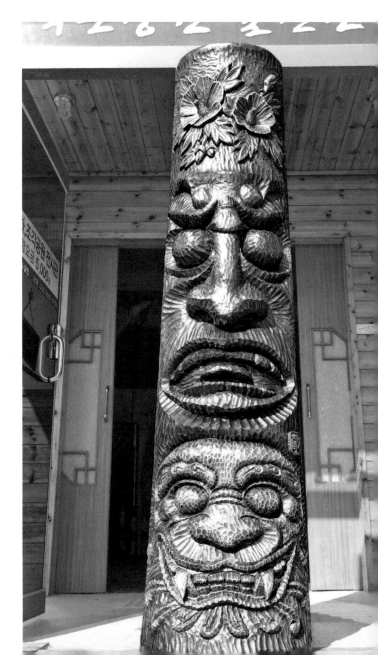

▼ 전통장승을 주제로 한국의 대표 정령조각과 오방색으로 채색하여 전통미와 한국의 철학적 의미를 살린 창작품이다. B.C. 8000년경의 한국의 전통민중문화인 장승예술문화를 재현하고 창작한 작품으로 한국의 인문사상을 작품화하여 표현했다. 우리나라 토종문화인 향토조각(전통 마을 돌장승)에서 원래 형상을 찾아 창작한 작품으로 불교의 도교적 형상에서 탈피하여 친밀감 있게, 조각기법은 재래도구인 전통 끌 깎기로 조각했다. 질감은 사군자를 치듯 일각기법(一角技法)으로 최대한 간결하게 조각해 나무질감을 최대한 표현하고 고태미를 추구하였다. 특히 한국 장승에서만 표현되는 퉁방울눈과 복코 그리고 우직한 입을 어우러지게 작품화하였고 아래는 도깨비문양을 입체 조각화하였다. 색상은 오방색[중앙(황색) 신(信), 동쪽(청색) 인(仁), 서쪽(백색) 의(義), 남쪽(적색) 예(禮), 북쪽(흑색) 지(智)]으로 채색하여 한국을 대표하는 형상과 색감으로 작품화하였다.

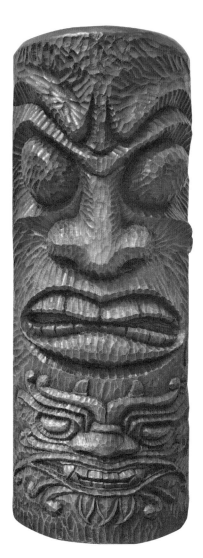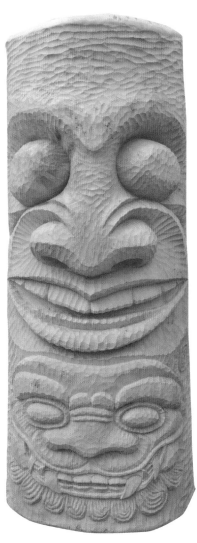

◀ 도색하기 전 조각된 해태문양과 전통장승의 형상이다.

▶ 실내용 소품으로 자연재료를 살려 윗부분의 얼굴형상은 일각기법(一角技法)으로 아랫부분의 회초문양은 일각기법(一角技法)으로 창작된 작품이다.

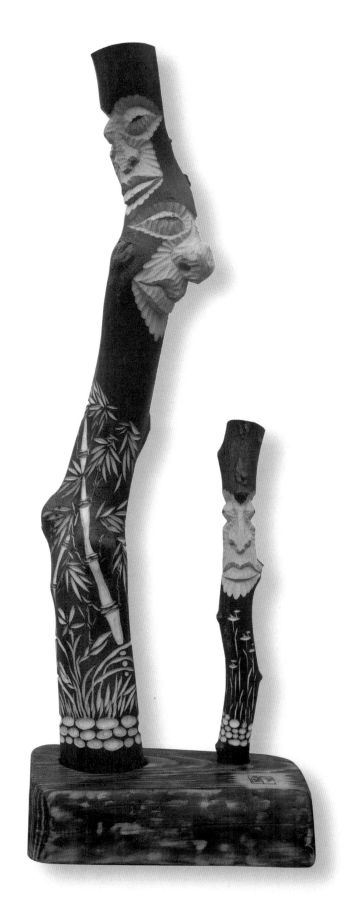

01 창의적 작품구상

① 실내용 향토목각(장승·솟대)은 외부용과 마찬가지로 재료를 자연목(自然木)으로 각(刻)하는 것을 원칙으로 하지만 실내용 향토목각(장승·솟대)은 더욱더 다양한 연출로 창작할 수 있다. 작품재료 선택에 있어서 소재가 작품 완성 후 뒤틀리거나 갈라지는 현상이 없는 나무는 모두 소재로 활용할 수 있다. 특히 자연적으로 기형이거나 못생긴 나무일수록 연출과 창작을 잘하여 작품화한다면 더할 나위 없이 좋다.

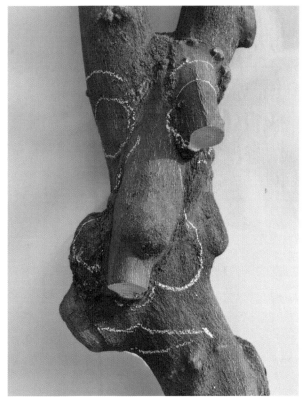

▲ 기형인 괴목형의 재료일수록 창작과 연출에 용이하다. 괴목을 나듬는 것과 조각을 하는 것은 분명한 구분이 있어야 한다. 즉 괴목공예와 괴목조각과는 기능 면에서 엄청난 차이가 있다. 이를 혼동하여 모두가 같다고 하는 것은 잘못된 인식이다.

▶ 기형인 괴목에 연출하여 데생을 하는 안목이 매우 중요하다. 굴곡이 심하면 심할수록 활용할 가치가 크다.

② 재료의 크기와 생김새에 작가의 창작성을 더하여 향토목각(장승·솟대) 작품을 제작
한다면 최고의 작품이 될 수도 있다. 우선 창작력이 뛰어나야만 좋은 작품을 구상할
수 있다. 그리고 재료를 작품화해서 상상할 수 있는 선견이 있어야만 좋은 작품으로
가능하게 할 수 있다.

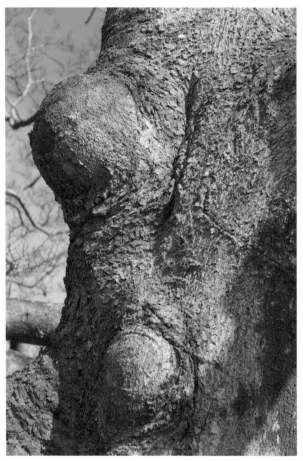 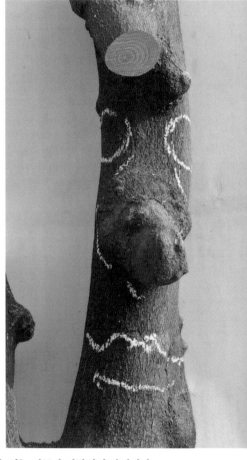

▲ 사진과 같은 재료는 작가의 능력에 따라 좋은 작품으로 창작할 수 있는 너무나 이상적인 자재이다.
　시간과 자연이 형상화시킨 재료에 작가의 이상적 창작성이 함께한다면 상상만 해도 좋은 창작품이
　탄생될 것이다.

▶ 사진과 같이 기형인 괴목에 연출하여 데생을 할 수 있는 안목을 갖도록 상상력을 키운다.

02 데생과 조각

★ 자연 괴목에 데생과 조각을 하는 것은 실내용 소품이나 외부용 대형 목각에도 함께 적용된다.

① 데생은 재료의 균형과 방향을 안정감 있게 설정하고 상상으로 미리 만들어본 형상대로 밑그림을 그려야 한다. 향토목각(장승)의 형상은 처음 데생에서 작품의 가치가 판가름 난다고 봐야 한다.

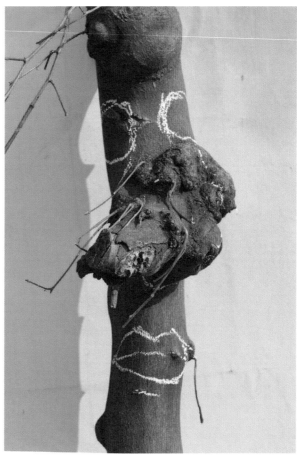

▲ 자연괴목 재료선택하기에는 소품괴목이나 내형괴목의 구도가 같다고 해도 무방하다. 자연목에 창작하는 안목은 무한한 상상력으로 다양하게 구도를 해보는 것도 훈련의 한 방법이다.

▶ 자연괴목에 적합한 구도로 데생하기는 쉽지만은 않으나 창의력으로 안목을 넓히면 많은 도움이 된다.

② 조각은 기본적으로 밑그림을 잘 그렸다 하더라도 각(刻)을 할 때 기본 원칙을 벗어나는 기법으로 각한다면 생각했던 형상과는 다른 형상이 될 것이므로 늘 음선(陰線)과 양선(陽線)의 조각 원칙을 느끼면서 작품에 임해야 한다.

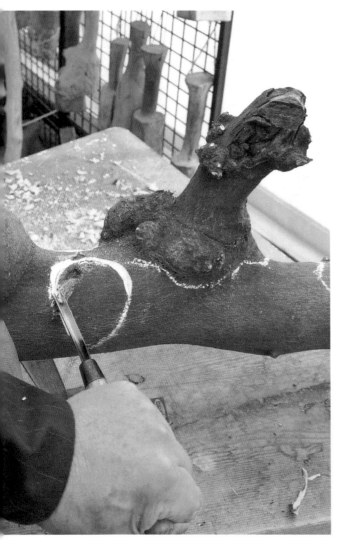

▲ 자연괴목에 기초 조각하기는 기본기대로 하는 것이 최상이다.

▶ 자연괴목에서 눈 조각하기는 이미 굴곡이 나타난 재료의 특성을 살려서 조각하는 것이 좋다.

③ 기본을 무시한 창작은 있을 수 없다는 것을 명심해야 한다. 응용된 창작품이라 할지
 라도 음선(陰線)과 양선(陽線) 완각과 심각, 면의 높낮이가 잘 어우러져야만 원하는
 작품이 완성된다는 것을 반드시 알아야 한다.

 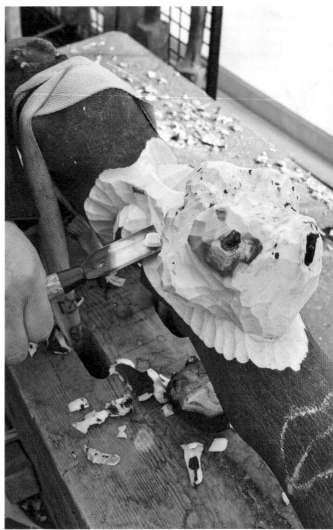

▲ 자연괴목에 솟아오른 부분은 주먹코나 딸기코 등으로 다양한 조각을 할 수 있다.

▶ 자연괴목은 표정과 입체감을 다양하게 표현할 수 있어 잘 활용하면 멋진 조각품이 될 수 있다.

④ 기본 작품이든 창작품이든 마무리 각(刻)이 제일 중요하다. 마무리가 깔끔하지 않은 작품은 구성력을 잘 갖춘 창작품이라고 할지라도 후한 평가를 할 수가 없다. 그러므로 끌로만 각하는 거친 느낌이 매력인 향토목각(장승)이라고 할지라도 마무리는 깔끔하고 떨어져 나감이 분명해야 함을 잊지 말아야 한다.

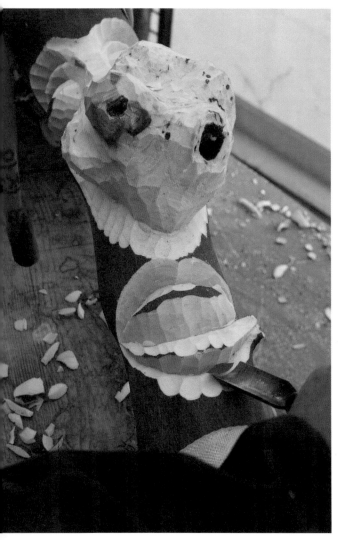 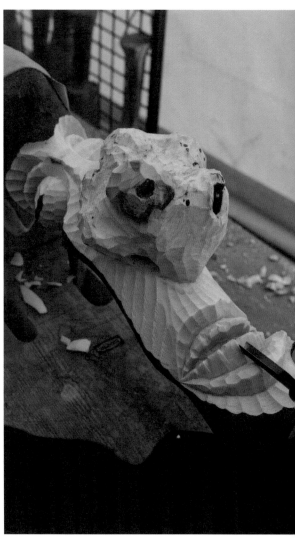

▲ 특히 입 부분은 조금만 깎아내도 입체감이 나타나 쉽게 자연스러운 표정의 입을 형상화할 수 있다.

▶ 마무리를 자연스럽게 할 수 있는 장점도 자연목이기에 가능하다.

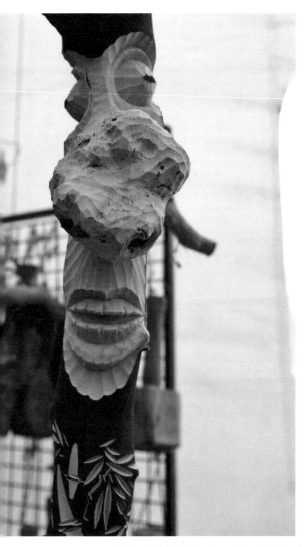
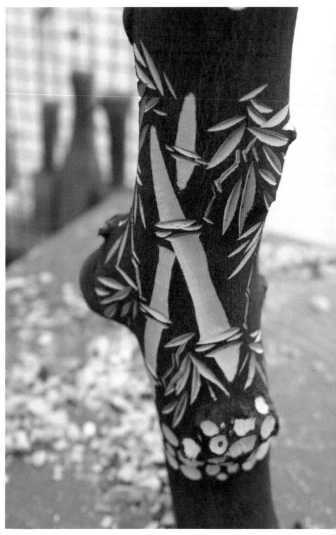

▲ 자연목이기에 자연스럽고 해학적인 작품이 완성되는 것이다.

▶ 조각 하단 부분에 일각기법(一刻技法)으로 대나무를 조각하여 고풍스럽게 작품화할 수 있다

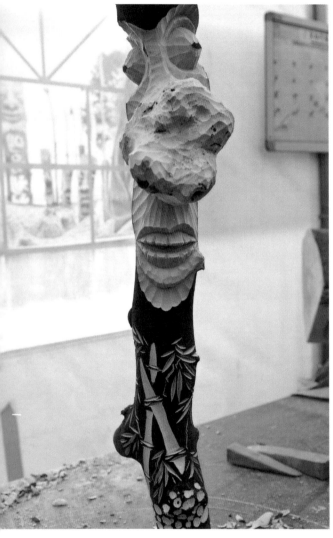 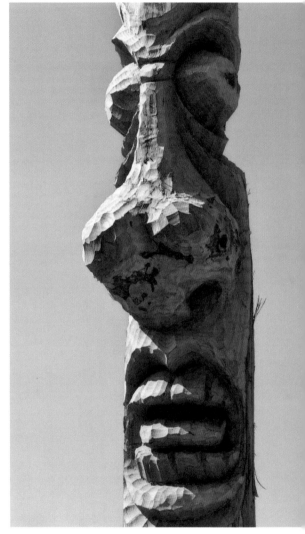

▲ (실내용) 자연목을 활용한 향토조각 소품은 장식용이나 기념품으로도 활용할 가치가 크다. 똑같은 작품이 없다는 것이 소장할 가치가 있다고 봐야 할 것이다.

▶ (외부용) 자연목의 생김새를 이용하여 조각하는 것은 외부용에서도 함께 적용됨을 알고 구도해야 한다.

03 실내조형물 문양의 작품성과 조화

① 실내 향토목각(장승) 작품에서 문양은 매우 큰 비중을 차지한다. 구도상으로 공간의 허전함과 작품의 의미를 제시할 수 있는 것이 문양일 수도 있기 때문이다.

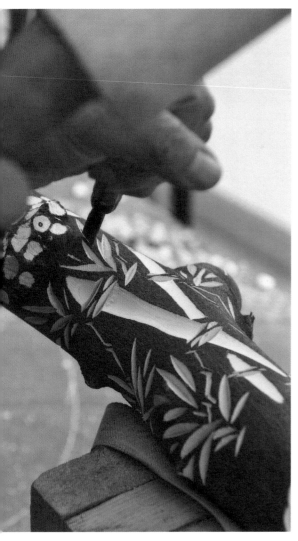

▲ 향토목각 소품을 구도할 때는 주제인 장승의 얼굴 모습과 표정을 재료에 알맞게 조각하고 문양으로 한국의 전통미를 최대한 살려 구도하여 각(刻)하는 것이 좋다.

▶ 향토목각 실내소품의 문양은 일각기법(一刻技法)으로 최대한 간결하게 수묵화를 일필로 치듯이 조각도로 각(刻)해야 예술적 가치가 있다.

▲ 향토목각에서 일각기법(一角技法)과 일각기법(一刻技法)을 구분하여야 한다. 문양을 새기는 기법은 일각기법(一刻技法)이며 형상을 각(刻)하는 것은 일각기법(一角技法)이다.

1. 곡선을 일각(一刻)으로 조각하는 기법(문양 새기기)을 일각기법(一刻技法)이라 한다.
2. 조각 각도를 일자(一字)로 조각하는 기법을 일각기법(一角技法)이라고 한다.

② 문양의 창작성은 특히 실내용 향토목각(장승)에서는 다양하게 적용하는 것이 창작에
　매우 유용하다. 구름문양, 물결문양, 넝쿨문양, 도깨비문양, 완자문양, 식물문양 등
　정형화된 문양도 창작에 활용할 수 있으며 특히 자유문양은 난이도가 높은 창작품
　으로 평가받을 수 있다.

▲ 전통문양 중 도깨비문양은 한국을 대표하는 정령으로 늘 민중들 곁에서 친근함으로 이야깃거리를
　만들어주는 대상으로 문양과 조형으로서 한국을 상징할 만하다.

▶전통문양 중 해태문양은 방화(防火)의 의미로 문양이나 상징물로 많이 친숙한 상상의 귀물이다. 향
　토목각 창작에 문양으로 사용하기에는 한국적 의미가 있어 좋은 소재이다.

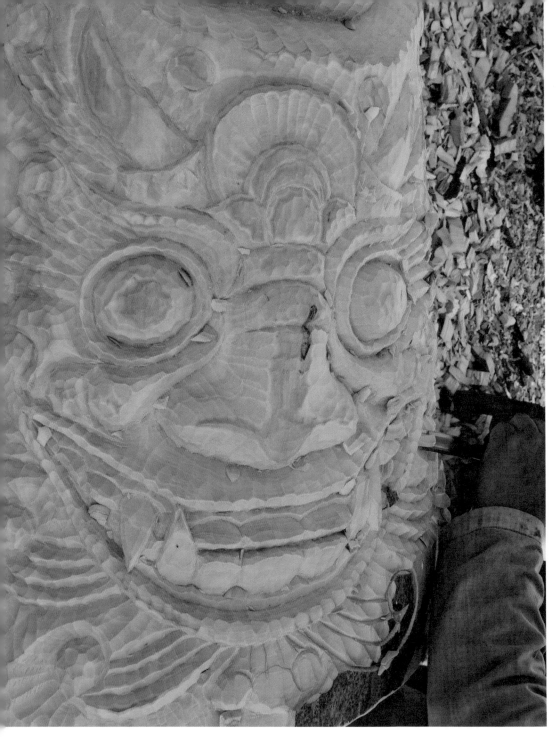

▲ 전통문양을 향토목각 창작품에 활용하여 조각할 때는 주제인 장승보다는 입체감이 약하게 각(刻)
하는 것을 원칙으로 삼아야 한다.

③ 정형화된 문양이든 자유로운 문양이든 조화롭게 각(刻)하는 것이 매우 중요하다. 조화롭지 못하다는 것은 편안해 보이지도 않고 작품을 보는 모든 이로 하여금 어딘가 모르게 어색하게 보일 수밖에 없다는 것이다. 즉 조화롭지 못하다는 것은 작품성이 없다는 것이다.

▲ 초화(草花) 등을 문양으로 구상하여 어우러지게 함이 작품을 돋보이게 하고 가장 한국적인 작품이 될 수 있다.

▶ 길상도안 중 문양을 선택하여 창작하는 것도 창작의 한 장르로 정착할 수 있다.

04 받침대

① 실내용 향토목각(장승·솟대)에서 받침대는 너무나 중요하다. 받침대는 외부용 향토
목각(장승·솟대) 설치 시 주변 환경과도 같다고 보면 된다. 실내용 향토목각(장승·솟
대)을 아무리 잘 제작했다 하더라도 실내용으로 완전한 작품이 되려면 밑받침과의
어우러진 연출 없이는 완벽한 작품이 될 수 없다.

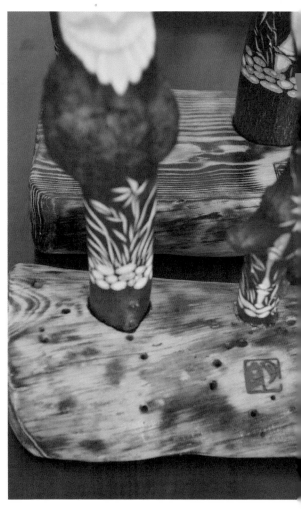

▲ 실내용 향토목각(장승)의 받침대는 소나무, 향나무, 느티나무, 은행나무 등 다양한 나무로 활용할 수
있다. 수석(壽石)의 좌대(座臺)와 같은 기능으로 생각할 수 있다.

▶ 향토목각(장승)은 받침대에 안정감 있고 어울리게 세우는 것이 우선이다. 조각을 하여 돌무더기나
언덕 같은 느낌으로 연출할 수 있다면 최상일 것이다.

② 실내용 향토목각(장승·솟대)을 창작하기 전 받침대도 염두에 두고 향토목각(장승·솟대)을 각(刻)해야 한다. 특히 솟대 받침대는 창작품의 커다란 한 부분이라는 것을 알아야 한다.

▲ 실내용 솟대(立木)의 받침대는 작품의 품격을 좌우하기도 한다. 보기 좋은 모양의 나무를 절단하여 사용하면 좋다. 느티나무, 향나무, 모과나무, 노각나무, 쪽동백나무 등이 받침대로는 최상이다.

▶ 솟대(立木)를 세울 때 각별히 유의할 점은 안정감과 방향에 따른 연출을 잘해야 한다. 솟대 위의 형상(오리)은 동(動)적인 느낌이 나도록 설치해야 하므로 쉽게 생각할 수 있지만 섬세함을 요한다.

05 마무리

★ 작품에서 마무리는 화장을 하는 것과 같다고 본다. 마무리가 어설프게 마감된다면 좋은 작품이 될 수 없다. 최선을 다할 때 최고의 작품이 될 수 있다.

① 실내용 향토목각(장승·솟대)의 마무리는 모든 것이 연출에 있다. 받침대와의 어울림이 매우 중요하다. 재질, 색감, 모양, 크기가 연출하고자 하는 향토목각(장승·솟대)과 조합이 잘되어야 한다. 실내용 향토목각(장승·솟대)을 연출하기에는 한정된 받침대 위에서 위치를 잘 잡아 간격과 방향을 어울리게 고정 조립해야 한다.

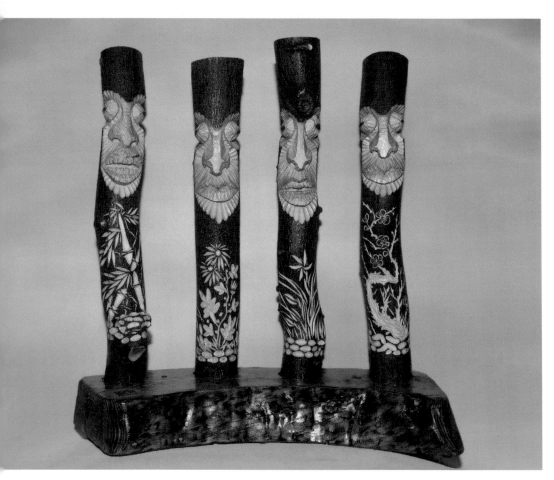

▲ 향토목각(실내용)을 사군자를 조각하여 연출한 작품으로 새롭게 시도한 창작품이다.

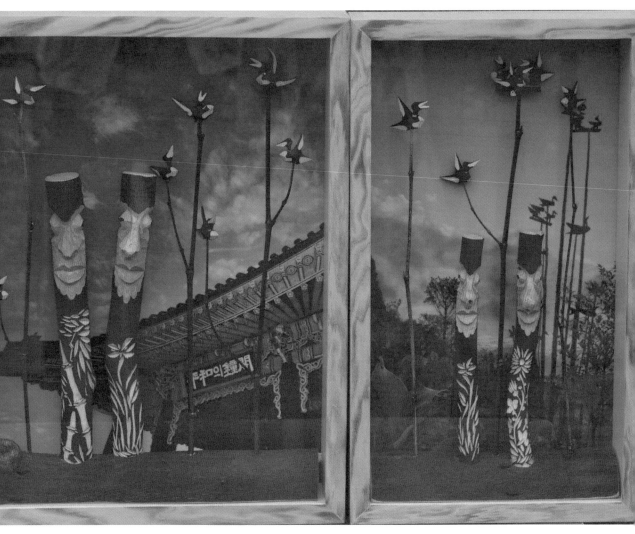

▲ 한국의 민초들의 민중문화인 전통향토목각(장승·솟대)을 실내 전시용으로 액자화했으며 향토목각(장승·솟대)을 조화롭게 연출한 전통미를 강조한 작품이다. 구성은 솟대와 장승을 어우러지게 구도하여 표현하였다. 한국을 대표하는 색감과 문양을 연출하고 용도에 따른 상징적 배경을 창의적으로 변화시킬 수 있다. 조각기법은 저자(월당 목영봉 명인)가 개발한 일각기법으로 조각하여 단조로운 조각으로 고풍스럽게 아름다움을 표현하였다. 작품을 액자로 제작하여 파손이나 이동이 간편하고 향토목각(장승·솟대)을 복합적으로 연출하고 요구자의 취향에 따른 배경을 다양하게 선택할 수 있어 작품에 품격을 더했다.

재료: 쪽동백나무·오죽, 조각: 일각기법(월당기법), size: 70×60×30cm

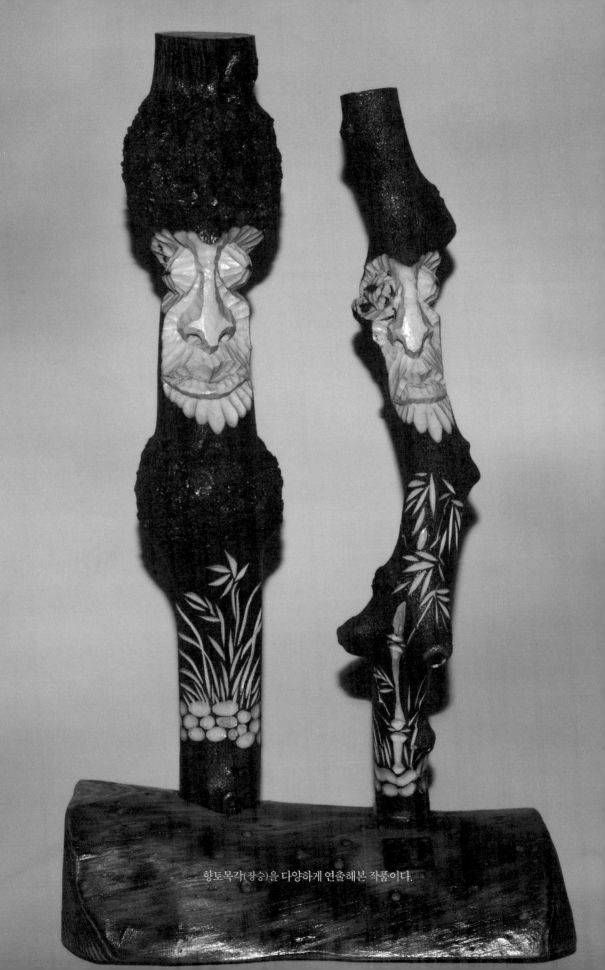

향토목각(장승)을 다양하게 연출해본 작품이다.

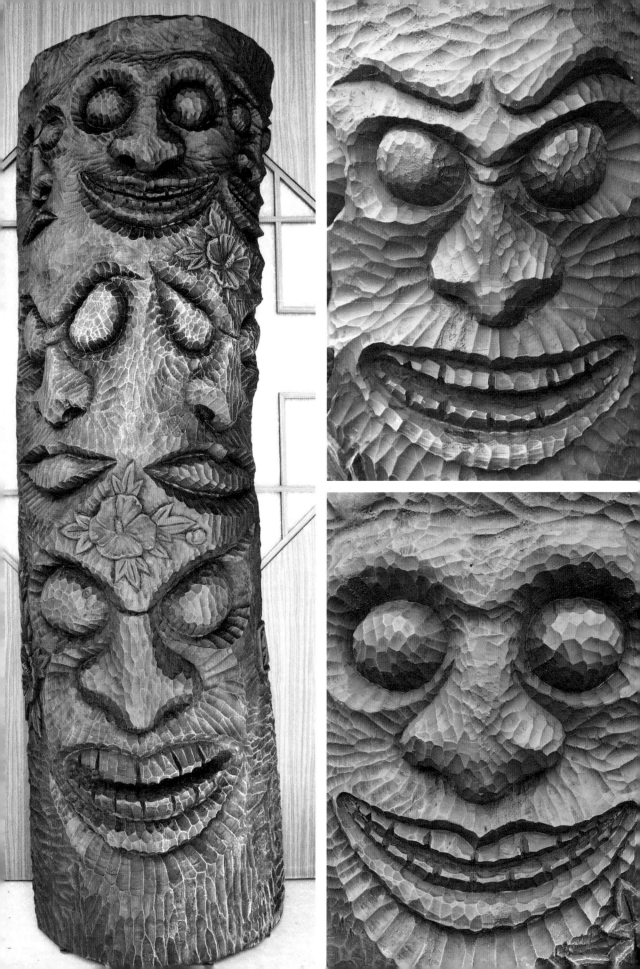

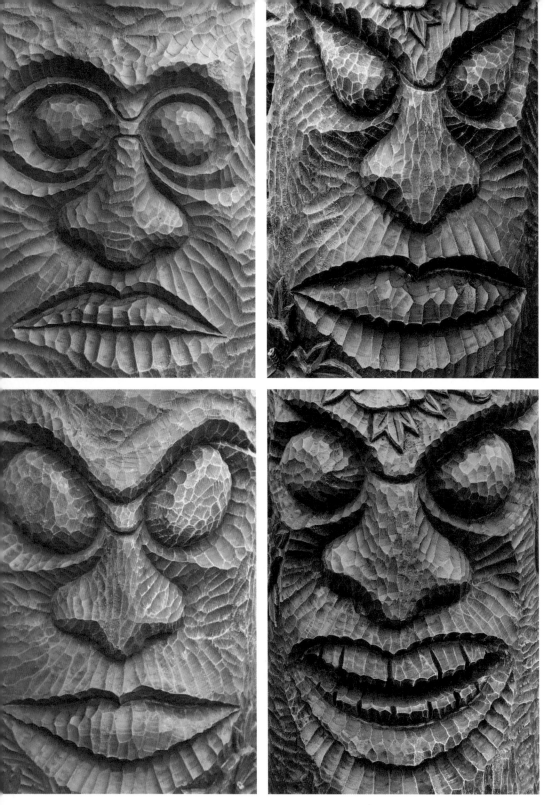

▲ 향토목각(장승) 형상을 창작하여 실내조형으로 연출한 작품이다. 돌장승(민속자료·문화재자료)에
서 원형을 찾아 여섯 가지의 표정을 형상화한 창작품이다.

② 실내용 향토목각(장승·솟대)의 마지막 마무리는 천연색소인 황토와 치자물로 물들임 하여 고풍스럽게 마무리하도록 한다. 칠은 실내용 향토목각(장승·솟대) 작품 질감의 느낌에 따라 크게 좌우하므로 물감의 선택이 매우 중요하다. 특히 실내용 향토목각 은 나무좀이 생길 수 있으므로 살충효과를 줄 수 있는 방충 칠을 하는 것도 잊지 말 아야 한다.

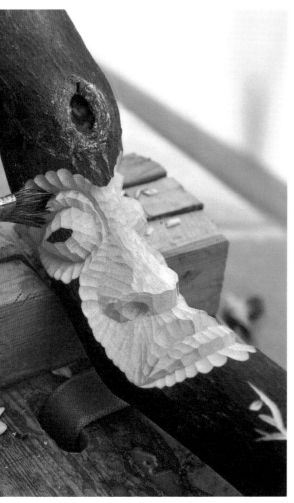 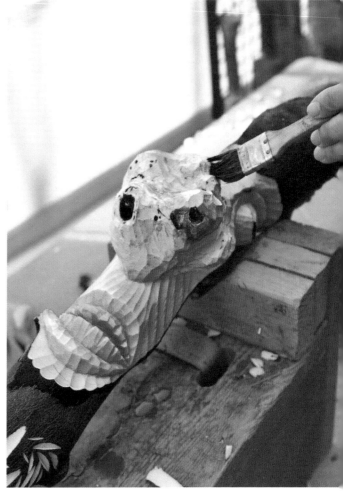

▲ (황토 칠) 천연색소인 황토 칠을 하여 작품성을 돋보이게 한다.

▶ (치자 칠) 천연색소인 치자물을 내어 물 들이면 색다른 느낌의 작품이 될 수 있다.

06 솟대 조형물 제작의 2가지 유형 바로알기

★ 솟대의 조형(오리)을 표현하는 형상을 만드는 전통제작기법을 서술하기도 했지만 근래에는 괴목(槐木; 부엉이방귀)으로 오리형상을 연출하여 실내용이나 외부용으로 조형화하는 경우가 있어 조각기능과 연출유형의 구분을 위하여 유형별로 서술과 사진 설명을 한다.

[자연목 조각기능형]

자연목(自然木)으로 솟대의 조형(오리)을 형상화하여 조각한 것은 작품성에서도 매우 우수하다고 할 수 있다. 특히 오리형상은 간결하게 각하면서도 형상의 표현을 최대화해야만 좋은 평가를 받을 수 있다. 쉽게 구할 수 있는 재료로 신비롭고 아름다운 작품을 만든다는 것에는 작가의 안목과 숙련된 기능이 뒷받침되어야 가능하다. 괴목으로 연출한 솟대의 조형(오리)보다는 자연목으로 제작된 솟대의 조형(오리)이 작가의 능력을 높게 인정할 수밖에 없다. "특히 외부용은 재료가 매우 중요하다. 쉽게 썩는 나무는 피해야 한다. 새(오리)를 만들 수 있는 나무는 향나무, 노간주나무, 뽕나무, 아카시아 나무, 낙엽송, 밤나무 등이다. 그 외 나무는 쉽게 썩어 오래가지 못한다."

◀ 쉽게 구할 수 있는 보편적인 재료로 각(刻)하는 각도와 길이 등을 적절하게 구상하여 미적 감각을 잘 살려 창의적으로 창작한 작품이라고 할 수 있다.

[괴목 연출형]

솟대의 조형(오리)에 알맞은 괴목으로 연출한 조형(오리)은 작품성보다는 희귀성에 무게를 두는 것이 옳다고 본다. 예를 든다면 괴 수석(槐 壽石), 희귀 난(蘭), 분재(盆栽) 등과 같다고 봐야 할 것이다. 일부에서는 괴목형 솟대의 조형(오리)을 가지고 조각의 작품성을 평가하여 시상을 하는 경우가 있다는 것은 미술적으로 창작의 세계를 잘못 이해하고 행해지는 현상이다. 물론 괴목재료를 구하는 희귀성은 인정되지만 작품성과는 다른 것이기 때문에 연출에 따른 평가를 하거나 품평회(contest)를 하는 것이 옳다고 본다(다듬는 것과 조각하는 것은 사뭇 다른 것이다). 조각품에서는 작가의 창작력과 제작률이 재료의 생김새 비중보다는 훨씬 커야만 작가의 예술성을 인정받을 수 있는 것이다.

◀ 소나무 괴목(일명: 부엉이방귀)으로 연출하여 오리모양으로 연출한 실내용 조형으로 보통 솟대라고 한다. 조각기능과는 무관하게 자연적으로 형상화된 소재를 다듬어 활용 연출한 조형이다. 희귀성은 있으나 예술적 평가는 미약할 수밖에 없다(부엉이방귀는 병든 소나무에서 쉽게 얻을 수 있는 재료로 희귀성도 그리 많지 않다고 봐야 한다).

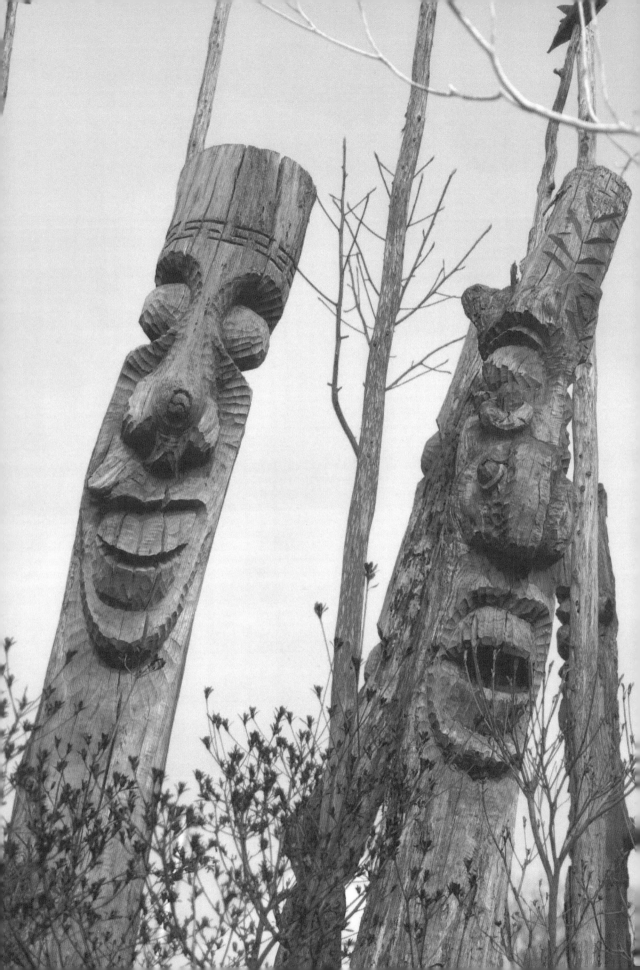

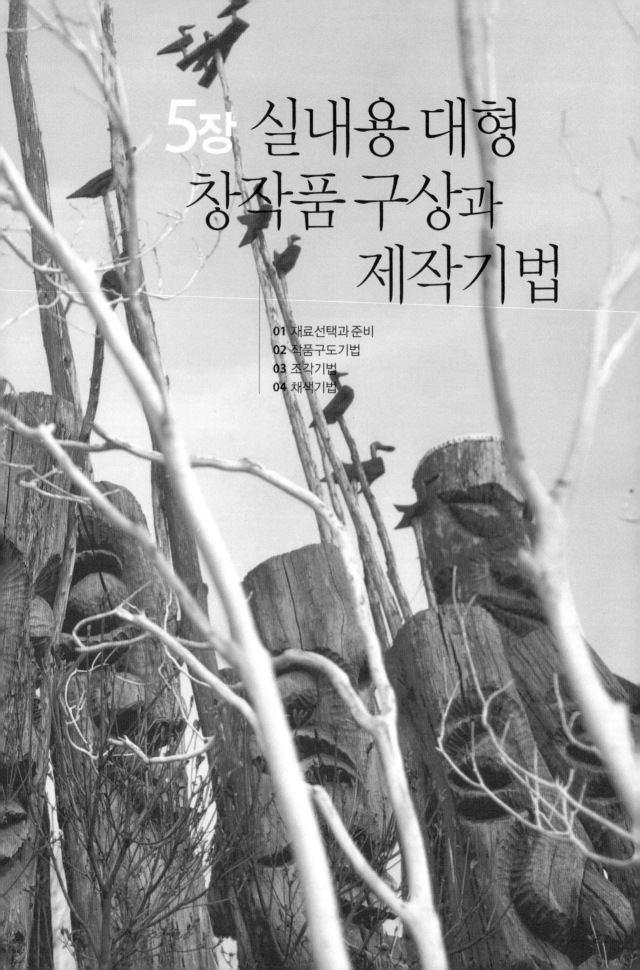

5장 실내용 대형 창작품 구상과 제작기법

01 재료선택과 준비

실내용 창작 향토목각은 직사광선을 피하고 너무 습하거나 건조한 곳, 통풍이 안 되는 곳은 피하는 것이 좋다. 실내용 향토목각은 목재이므로 조금은 틀어질 수도 있다. 어쩌면 보기 흉할 정도가 아니라면 목재품의 멋일 수도 있고 정상이라고 함이 맞다. 가능하다면 목재의 속을 파내어 갈라짐과 뒤틀림으로 인한 변형은 방지하는 것이 옳다. "실내용으로 적합한 나무는 향나무, 주목, 느티나무, 참죽나무, 다릅나무, 은행나무, 오리나무, 배나무, 사과나무, 쪽동백나무, 먹감나무 등이다."

[실내용 대형 창작품 재료 파내는 작업]

◀ 뒤틀림과 갈라짐을 방지하기 위하여 재료의 안쪽을 파 내는 작업을 해야 한다.

▲ 작품의 운반을 용이하게 하기 위하여 무게를 줄이는 방법의 일환으로 속을 파낸다.

02 작품구도기법

실내용 작품구상은 향토목각이 우리의 전통목각이므로 가능한 우리의 혼(魂)과 민족의 철학이 담긴 작품으로 구상하는 것이 좋다.

[데생작업]

▲ 향토목각 창작품의 데생은 형상에 관계없이 음선(陰線)을 위주로 데생하는 것이 원칙이다.

▶ 창작 데생에서도 가장 주의할 점은 음선(陰線)을 그리되 양선(陽線)이 나타날 공간 확보를 염두에 두고 밑그림을 그려야 한다.

▲ 향토목각 데생을 할 때 깊이와 면의 각도를 상상으로 미리 생각하고 데생하는 것이 가장 중요하다.

▶ 이야기(story)가 있는 향토 목 조각(鄕土木彫刻) 창작을 할 경우 얼굴(人面)이 아닌 조각이라도 구도
 에 맞추어 데생할 수 있도록 해야 하고 양선(陽線)의 공간도 같이 확보해야 한다.

03 조각기법

실내용 창작품은 우리의 전통조각기법으로 조각하여 끌 자국이 잘 나타나도록 하면 고
풍스럽고 무게감이 있어 작품성이 우수하다.

[1단계 조각]

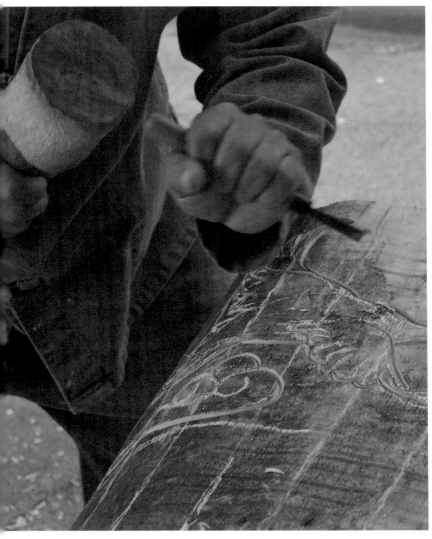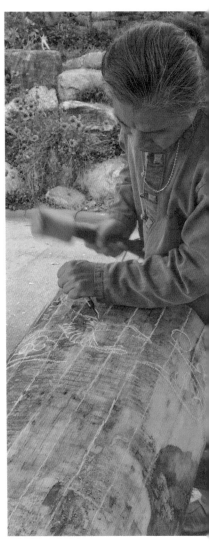

▲ 데생된 선대로 삼각끌로 기본 각(刻)을 하여 깎여진 면과 선을 넓혀 깊게 각할 수 있도록 한다.

▶ 데생 선을 정확하게 각(刻)하여 섬세한 부분도 놓치지 않도록 한다.

[2단계 조각]

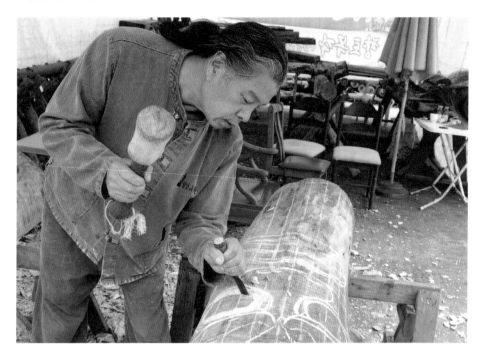

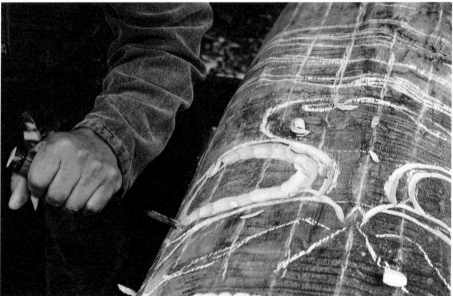

▲ 삼각끌로 형성된 면을 넓혀가며 각(刻)할 때 음선(陰線)의 위치는 변하지 않도록 각하도록 한다.

▶ 각(刻)의 깊이는 높이가 되므로 면의 각도와 깊이를 알맞게 작업해야 한다.

[3단계 조각]

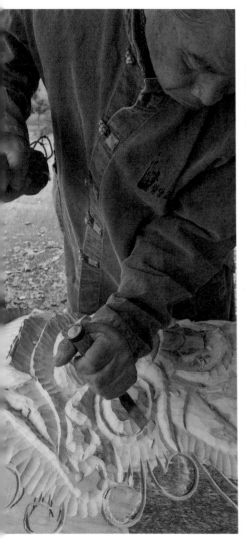 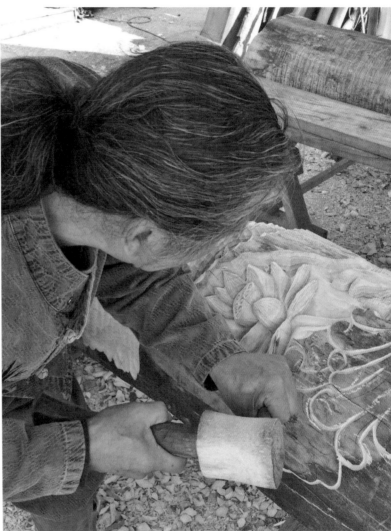

▲ 각(刻)의 심도는 그림에서의 원근법과 같으므로 작가로서의 갖추어야 할 기본기능이다. 각의 깊이
 와 높이가 매우 중요하다.

▶ 각(刻)의 핵심은 면과 선의 표현이다. 음선(陰線)과 양선(陽線) 그리고 면(面)이 조화로울 때 좋은
 목조각 작품이 될 수 있다.

[4단계 마무리 조각]

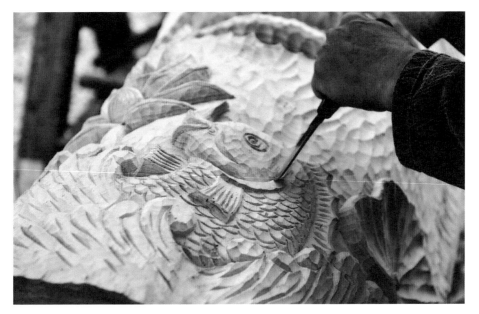

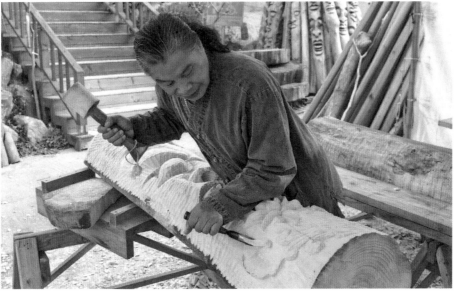

▲ 마무리 각(刻)을 할 때 좁고 작은 선(線)과 면(面)을 찾아 각을 해야 한다.

▶ 마무리 각(刻)을 할 때 끌 자국에서 나타나는 음선(陰線)과 양선(陽線)을 보고 느낄 수 있어야 좋은 작품을 제작할 수 있다. 자연스러운 각에서 나타나는 선(線)의 아름다움은 한국 끌의 전통 조각에서 최고라고 할 수 있다.

04 채색기법

실내용 창작품은 우리의 전통조각기법으로 조각하여 끌 자국이 잘 나타나도록 하며 채색으로 나뭇결이 살아나게 해야 한다. 또한 한민족의 정신이 깃든 음양오행을 상징하는 색감으로 무게감 있게 채색해 작품에 중후함을 준다.

[1단계 채색]

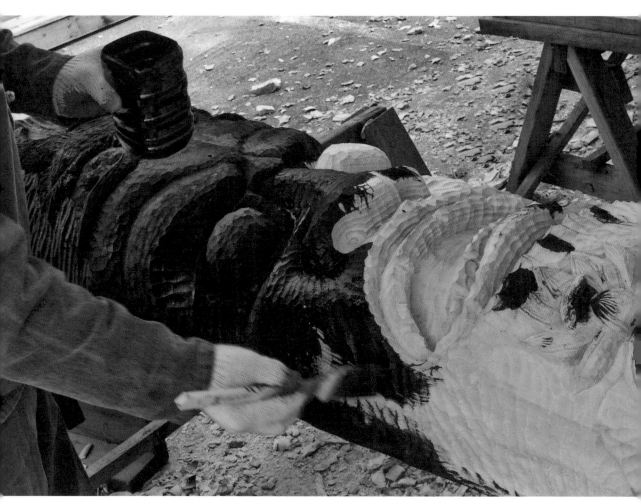

▲ 실내용 향토목각에서는 바탕색이 매우 중요하다. 참먹으로 충분한 칠을 한다. 참먹은 방부효과와 중후한 색상을 채색할 수 있는 기본색이다.

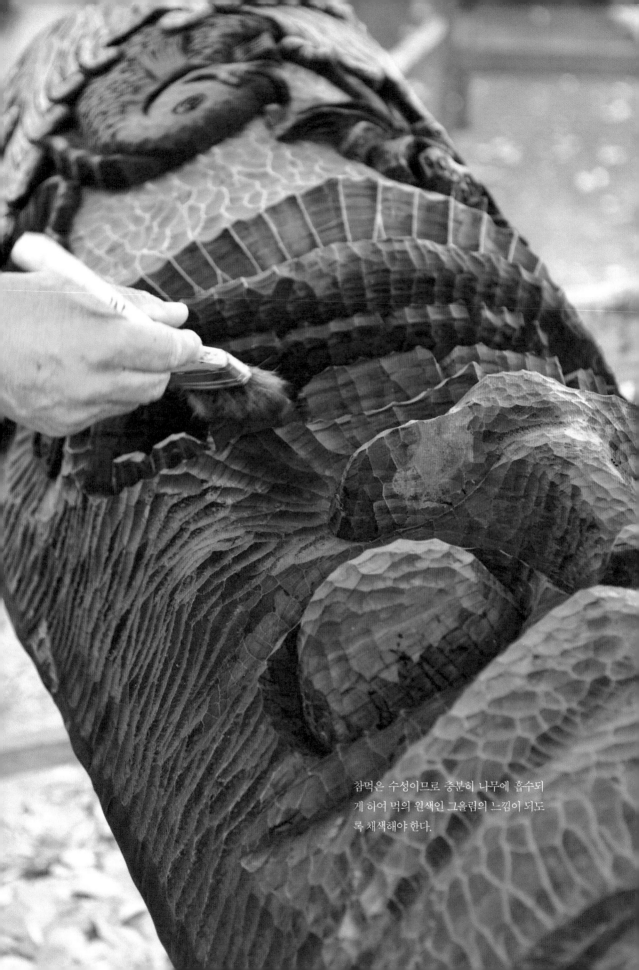

참먹은 수성이므로 충분히 나무에 흡수되
게 하여 먹의 원색인 그을림의 느낌이 되도
록 채색해야 한다.

[2단계 채색]

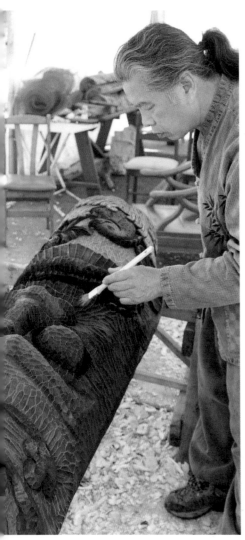 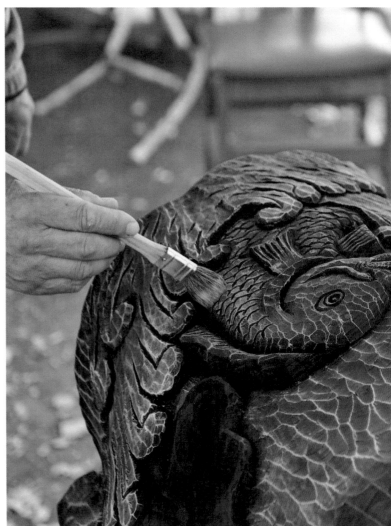

▲ 수성으로 원하는 채색을 할 때 조각의 양선(陽線)과 음선(陰線)을 살려 채색하도록 한다.

▶ 양선(陽線)은 색을 살리고 음선(陰線)은 색을 죽여 채색 작업하도록 해야 한다.

[3단계 채색]

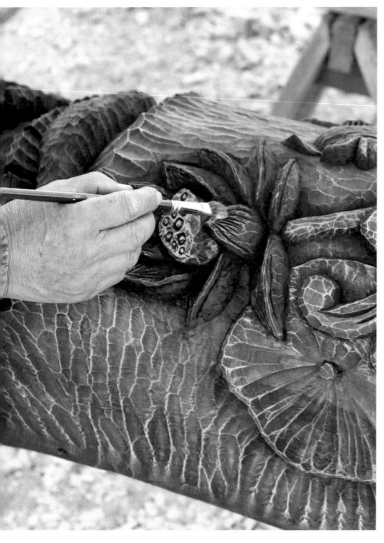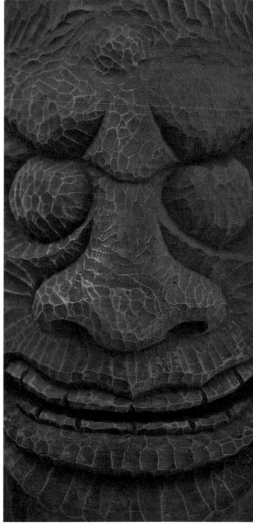

▲ 꽃이나 잎의 채색은 화려하지 않게 느낌만 주어 채색하는 것이 좋다.

▶ 수작업 각(刻)의 느낌을 최대한 살려 채색하는 것이 최상의 채색이다. "그림에서 그림의 느낌이, 사진에서 사진의 느낌이 있어야 하듯이 끌 자국과 나뭇결을 살려 나무 조각(木彫刻)의 느낌을 살려야 한다."

[4단계 마무리 도색]

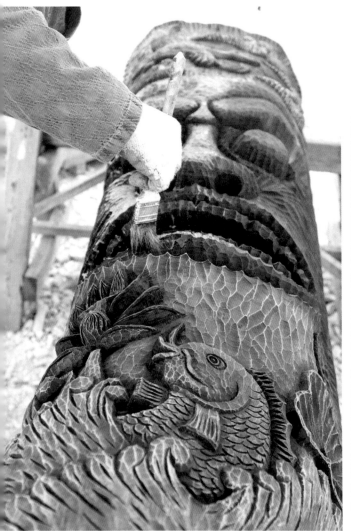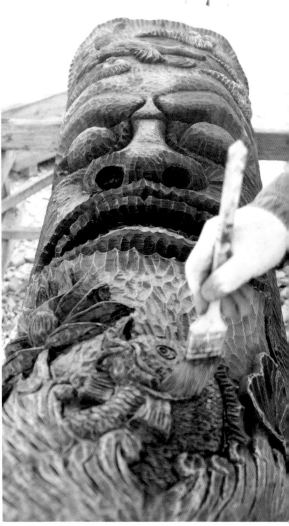

▲ 유성으로 마무리 도색을 하는 것이 수성 채색을 보호하고 작품 보존에도 유익하므로 들기름이나
콩기름 등으로 마무리하는 것이 전통방법이다.

▶ 전통방식의 무색 유성 도색이 아니더라도 무색 페인트 등으로 마무리하기도 한다.

[5단계 완성된 도색]

▲ 무색 전통방식의 들기름 도색을 한 작품이다.

▶ 무색 무광 도료로 도색한 작품이다.

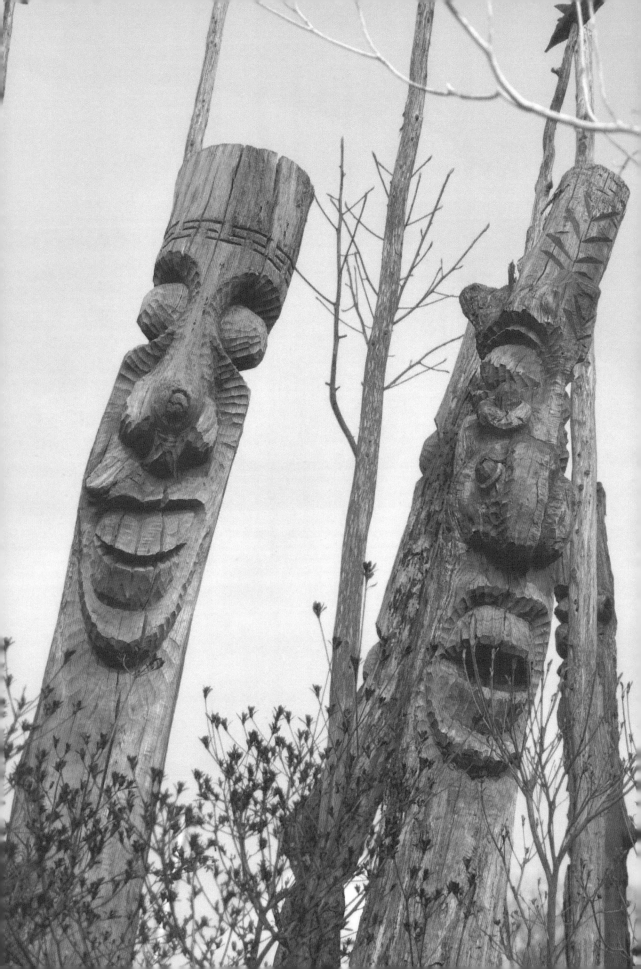

6장 향토목각의 재현과 전승가치

01 재현과 전승가치

① 장승·솟대(한국 향토 목 조각)는 선사시대 이전부터 이 땅에 토종문화로 인정되고 장승·솟대는 이미 한국을 대표하는 조형물로 전 세계에 알려져 있다. 한국을 상징할 만큼 선전, 인쇄매체나 각종 홍보물에 많이 사용하고 있다. 또한 국립, 도립공원, 수목원, 관광지 등 대부분 장승·솟대를 설치하여 한국적 미(美)를 돋보이게 하려 하고 있다. 대한민국만이 가지고 있는 명품 전통문화가 장승·솟대(한국 향토 목 조각)이다. 장승·솟대의 독립된 예술성을 갖춘 전통문화로서 전승과 보존의 가치는 너무나 충분하다. 장승·솟대는 고유한 이 땅의 민중문화유산이기 때문에 잡기(雜技)가 아니며 역사적으로나 기능적으로 제대로 보존 정리되어 자손만대에 이어져야 한다. 물론 초기에 주술적으로 쓰이던 정확한 형상을 재현하기란 애매하기도 하지만 잔존해 있는 석장승(벅수·법수·돌하루방)에서 원형의 형상을 찾아내어 전동도구가 아닌 끌(조각 끌)깎기 전통기법으로 예술성이 높고 미술적 가치가 있도록 작품화해야 한다. 향토 목 조각(鄉土木彫刻)도 귀족문화였던 불교무형문화처럼 전승가치가 높은 문화유산이 되어야만 그 가치는 대한민국을 대표할 토종문화로 다시 태어나 진정한 이 땅에 대표문화로 빛날 것이다.

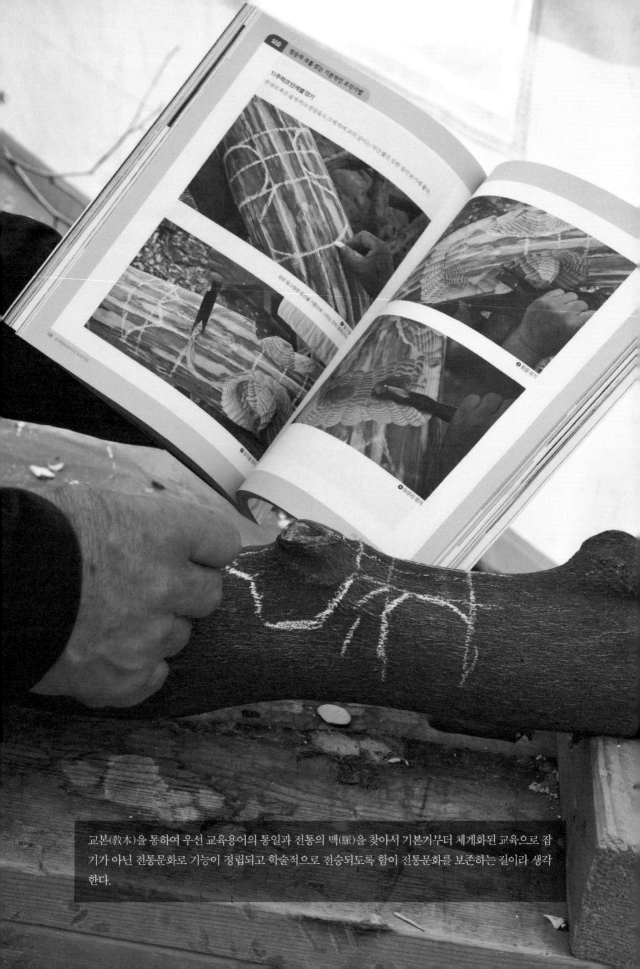

교본(教本)을 통하여 우선 교육용어의 통일과 전통의 맥(脈)을 찾아서 기본기부터 체계화된 교육으로 잡기가 아닌 전통문화로 기능이 정립되고 학술적으로 전승되도록 함이 전통문화를 보존하는 길이라 생각한다.

(1) 역사성

장승(長承)·장생(長生·長桂)이라는 이름 전에는 벅수·법수라고 불렀다. 아직도 벅수·법
수라고 부르는 지역도 있다. 장승이라는 이름이 붙여진 것은 도교적인 의미로 쓰인 것으로
본다. 장승과 같은 기능의 형상은 이미 만여 년 전부터 이 땅의 토종신앙의 주인이었다고 봄
이 맞다. 이미 향토목각의 지어진 이름이 장승이라고 굳혀졌으니 그리 이름할 수밖에는 도
리가 없다. 장승·솟대(한국 향토조각)는 이미 학자들에 의해 민초들의 향토적 토속신앙이라
는 역사성을 지니고 있다. 장승·솟대(한국 향토조각)는 본래 한국 자생(自生)의 토종문화이다.
원시수렵시대에는 수렵영역의 경계표로 초기 농경 집단주거시대에는 기원의 대상으로 기
능을 했다고 본다. 선사시대(한반도에서는 B.C. 8000년경부터 신석기 시대가 시작되었다)에 샤머니즘,
조상숭배, 토테미즘, 애니미즘과 같은 신앙이 등장하였으니 나무로 만든 장승·솟대 문화
의 시작은 그보다 앞섰다거나 같은 시기였다고 본다. 글이 없을 때의 장승은 명문을 새기거
나 쓸 수가 없었다. 신앙적 희구(希求)에 맞는 형상을 조각하여 설치했다고 봄이 맞다.

미국의 원주민(인디언: Indian)들과 아프리카 원주민, 인도네시아 원주민의 신상(장승)을 보
면 명문을 사용하여 조각하지 않은 것을 알 수 있다. 형상만을 깎아 주술적 의미로 설치했다.

향토목각은 환국(桓國) B.C. 3800년경부터 이 땅의 토종신앙문화이며 대한민국을대표하
는 전통민중예술의 문화유산이다. 향토목각(장승·솟대)이 무형문화계에서 불교 목조각장에
게 장승문화가 불교문화 일부로 치정됨은 잘못된 것이다. 역사적으로도 향토목각(장승·솟대)
이 독립된 전통문화예술로 인정받아 전승되어야 한다.

삼국시대에 들어 불교가 이 땅에 들어와 토종신앙인 산신 문화, 칠성 문화 등과 장승·솟
대 토종신앙문화를 불교계에서 고유 신앙의 수용으로 활용한 것이다. 물론 불교계에서 도
교적 행위로 명맥을 이어 오는 데는 커다란 역할을 했으나 장승·솟대 발원의 시조는 이 땅
의 토종민중문화라는 것이다. 근대에 들어 문화재 제도권에서 장승·솟대가 불교 조각의
한 부분으로 분류되어 많은 이들에게 인식되어지는 것은 한국사에 크나큰 오류를 범하고
있다고 본다. 학자들의 연구는 민속학적으로『장생고(長桂考)』(손진태), 고고학적인『장승의
기원과 변천시고』(이종철), 민중사적으로 접근한『민중 생활사』등이며 애석하게도 미술사적
고찰은 전무하다. 그도 그럴 것이 이제껏 장승·솟대(한국 향토조각)의 제작형태는 예술적 가
치가 없을 뿐만 아니라 현재 제작자들도 누구나 대충 만들 수 있는 것이 장승·솟대라고 가
볍게 생각하는데 원인이 있다.

장승·솟대(한국 향토조각)가 역사적 가치는 있었으나 예술적 가치가 미흡했기에 미술계에서도 홀대받고 있는 것이다. 불교미술이 예술적 가치가 높은 것은 신라 귀족 신분의 존엄성을 위한 표현으로 정책적 맥락을 갖고 발전시켰던 것이다. 이에 반해 피지배층 민중의 장승·솟대(한국 향토조각)문화는 예술적으로 발전할 수 없었고 서민 민중문화로 미미하게 명맥만 이어왔던 것이다.

현세에서도 상업적으로 대충대충 표현해 잔존해 있는 것이 현실이다. 그러나 늦었지만 이제부터라도 장승·솟대(한국 향토조각)를 전통과 사상을 바탕으로 재창조하여 지구상의 미술사적으로도 한국을 대표하는 문화로 자리매김해야만 한다. 한국 미술의 진정한 보수가 장승·솟대(한국 향토조각)라고 생각해도 과한 표현은 아닐 것이다. 장승·솟대(한국 향토조각)가 예술적으로 발전하지 못한 것은 선택된 권력형 귀족문화가 아닌 가난뱅이 서민 민중의 토종문화이기에 더욱 그러했다. 이 땅에서 가장 오래된 문화가 외래종교인 불교의 일부라는 데는 잘못된 억울함이 있다. 이제라도 연구를 거듭하여 올바른 우리의 맥(脈)을 찾아야 할 때이다.

굳이 역사성을 일축해서 운운한다면 장승·솟대(神像)문화는 인류가 지구상에 존재할 때부터라고 할 수 있다. 국가라는 규모보다는 아주 작은 집단체가 형성되면서부터라고 하는 것이 적절하다. 아마도 종교가 지구상에 나타나기 훨씬 전부터라고 하는 것이 맞다.

지구상의 믿음문화에서 신상(神像) 장승·솟대 문화는 모두 적용되고 있다. 특히 솟대문화는 동서양을 막론하고 과거 모든 종교 건축물과 축조물에서 나타나 있고 현세에도 축조하여 사용하고 있는 것이다. 예를 든다면 모든 종교적 건축에서 탑(塔)이나 단(壇)과 같이 유사한 모형으로 건설하고 있는 것이 현실이다(솟대는 하늘로 솟아 있는 기둥이나 단과 탑을 뜻한다). 타종교에서는 솟대라고 부르지 않을 뿐이지 신(神)과의 교통을 의미하는 것은 같다. 한국의 장승·솟대(神像文化)는 이 땅에서 가장 오래된 민중문화임을 알 수 있다. 장승·솟대를 역사적으로 가장 오래된 한국의 중요한 민중문화라는 것을 왈가왈부하는 것은 있을 수도 없고 거론할 필요가 없는 것이다.

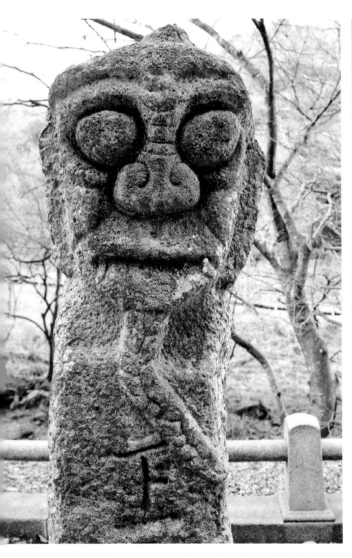

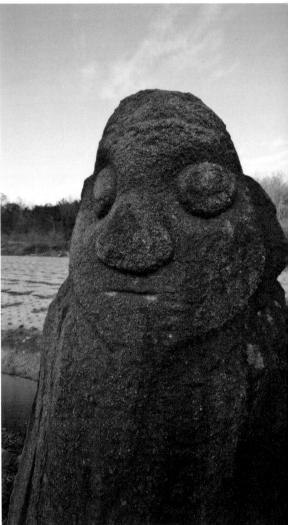

▲ 나주 불회사 벅수(石長栍) (중요민속자료 제11호)

▶ 무안 벅수(石長栍) (민속자료 제23호)

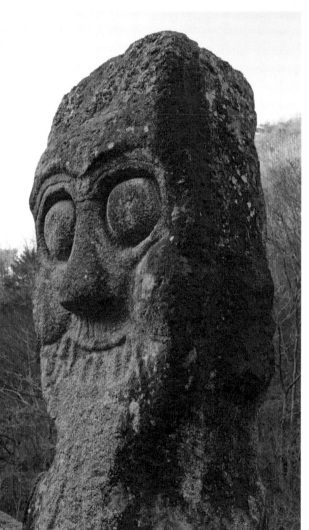

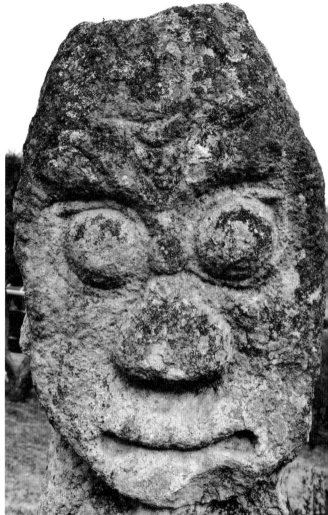

▲ 나주 운흥사 벅수(石長栍) (중요민속자료 제12호)

▶ 보성 벅수(石長栍) (문화재자료 제55호)

(2) 예술성

누구나 향토목각(장승·솟대)을 바라보는 감정은 한국의 대표적 고태미와 향수를 느낄 수 있다. 이는 장승·솟대만이 가지고 있는 다양하고 풍부한 표정의 형상에 있다. 장승의 상상적인 표현은 대담성의 극치를 이루고 있어 더욱 정감이 간다. 그러나 미술적으로 전통적 고유성과 형식미를 근본으로 세련미를 연구하고 인물학적으로 감정이 풍부한 표현을 하여 한국을 대표하는 장승(한국 향토조각)으로 당당하게 제 기능을 해야 한다. 불교미술이 장인에 의해 제작되듯이 장승·솟대(한국 향토조각)도 미술적으로 학문화하여 전동기구 등으로 잡기처럼 만들던 행태에서 전통 기능으로 제작되어 진정한 한국의 전통적 미술품으로 자랑스럽게 작품화되어야 한다. 미술에서 구상을 모르면서 비구상을 할 수 없는 것이 상식이다. 이제는 향토목각(장승·솟대)도 인상학적인 기본을 모르고 제작한다는 것은 잡기에 지나지 않는다고 할 수 있다.

사람의 얼굴 형상을 표현한다는 것은 그림이나 조각 모두가 쉬운 것 같으면서도 무척이나 까다로운 작업이다. 얼굴 형상의 기본원칙을 충분히 이해하고 그리거나 조각을 해야만 예술적 가치를 평가받을 수 있는 작품이 제작될 것이다.

장승·솟대(향토목각)는 설치미술 조각품으로도 훌륭한 기능성을 갖추고 있다. 표현에 있어서는 우리의 얼굴을 희로애락(喜怒哀樂)으로 형상화하여 조각하므로 친근함으로 접할 수 있어 거부감이 없는 것이 향토목각이다.

◀ 풍성하게 군락으로 조성한 설치미술품으로 예술성에서도 손색이 없고 한국을 대표할 장관을 보이는 풍광이다.

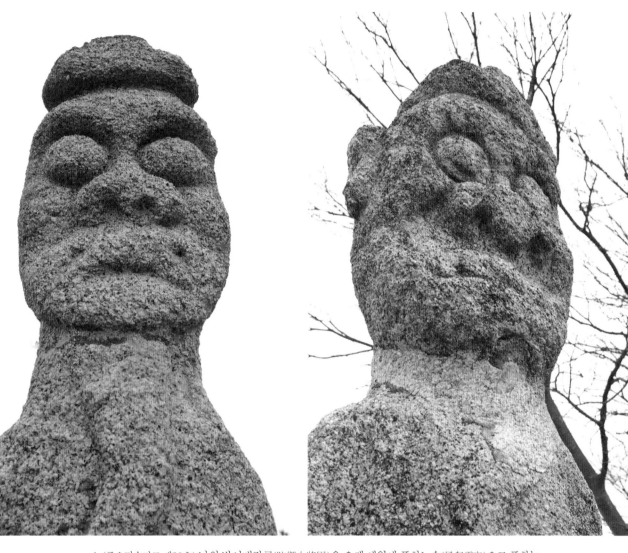

▲ (중요민속자료 제20호) 남원 방어대장군(防禦大將軍)은 오랜 세월에 풍찬노숙(風餐露宿)으로 풍화는
되었지만 초기에 제작 설치할 때의 형상을 추정해보면 예술성과 미적표현은 훌륭하다는 것을 느낄
수 있다. "특히 수염은 있고 귀가 없다고 하여 여상(女像)이라고 이치에 맞지 않게 안내하고 있다."

▶ (중요민속자료 제20호) 잔존해 있는 돌장승(石長柱) 중에 명문이 있는 것으로 명문을 쓰지 않았던 초
기의 장승보다는 세련미가 돋보이는 귀한 자료이다. "수염과 귀가 있어 남상(男像)이라고 안내되
고 있다."

(3) 학술성

장승(향토 목 조각)의 원래 형상을 찾으려는 노력과 연구가 필요했다. 나무장승은 아무리 오래되었다고 하더라도 근래에 만들어 진 것으로 봐야 한다. 현재 장승(향토 목 조각)의 전통형상을 나무 장승에서 찾을 수는 없다고 본다. 그러나 석장승에서 그 모습을 찾을 수 있어 다행이다. 물론 석장승도 오랜 세월 속에 풍화가 되었지만 한국장승만의 특징인 퉁방울눈이라던가 복코, 주먹코, 우직한 입, 이빨을 드러낸 형상 등에서 원래의 모습을 찾을 수 있었다. 학자들에 의하여 이론적이나 역사적으로 연구한 바는 있지만 예술성을 가지고 미술적으로 접근하여 학문화한 것은 없었다. 앞으로 미술적으로 접근하여 교육용어의 정착과 기능의 전수과정 등을 이론화하여 실기기능에 정착시켜야 한국의 민중전통문화로 학술적 가치가 있다고 본다. 『동방소학』(김익수)에는 B.C. 3800년경 한국(桓國)시대에 녹도문자(鹿圖文)가 만들어졌다. B.C. 3000년경의 쐐기문자(수메르) 상형문자(이집트)보다도 앞서 녹도문자는 세계 최초 문자라고 한다. 신사본기에 문자의 시원(始原)인 녹도문자를 모체(母體)로 표의문자인 한문과 표음문자인 한글이 만들어졌다고 보고 있다.

B.C. 8000년경 선사시대에도 토종신앙이 있었음을 추정할 때 장승에 명문이 없이 형상만을 표현했을 것이다. 한국(桓國), 배달국, 고조선시대의 수두[소도(蘇塗)]는 하느님께 제사 지내는 제천단이 있는 성역이었다. 수두 주위에는 나무를 심어 조경을 잘하고 출입이 제한되었다. 방울과 북을 단 커다란 나무(神木)를 세웠다. 수두는 상고시대에 종교에서 비롯되었으며 동북 아세아 일대에 많이 설치됐다고 한다. '근래에도 농촌에 솟대라고 해서 남아 있는 곳이 있는데 종교와 민속에 관련이 있다'라고 동방 효 문화연구원에서 발행한 『동방소학』에 기록되어 있다. 이는 큰 나무[神木(장승 · 솟대)]를 설치하여 종교로서의 역할을 했음을 증빙하는 것이다.

장승에 적합한 명문을 넣어 불교에서 도교적으로 사용하기 이전에 한국의 토종 신앙문화였던 것이다. 장승 · 솟대가 학술적, 기능적, 예술적으로도 정리되어야 할 시기인 것 같다. 장승 · 솟대(향토 목 조각)는 한국을 대표할 향토민중 문화유산인 것이다. 거의 모든 장승(長栍)은 문화재로 지정되기보다는 민속자료나 문화재자료로 지정된 것이 대부분이다. 기록이 전무하고 연대를 추정할 수밖에 없는 귀한 역사적 유산을 홀대하는 처사인 것이다. 가난한 민중들의 문화로서 역사 속 문화적가치에서도 소외당하고 있는 현실에 개탄을 금치 못한다. 해당 제도권에서 감은 눈을 떠야 할 시기가 언제인지 기다려진다. 힘 있는 관계자들이 돌장승

이 썩어 없어지기 전 눈을 뜨고 전통문화로 인정하고 복원과 재현의 환경을 제도적으로 열
수 있을까 하고 염려를 해본다.

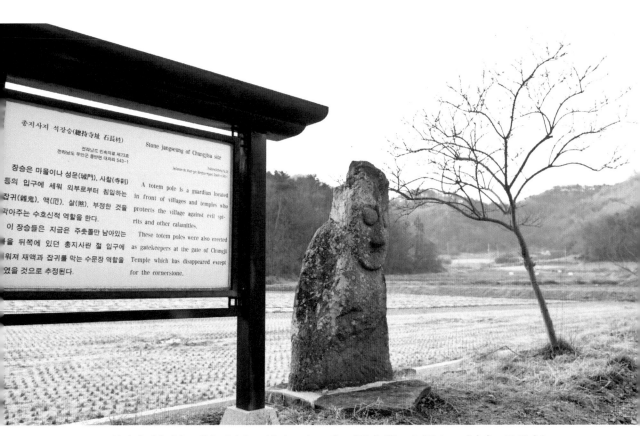

▲ 무안의 마을장승·벅수(전라남도 민속자료 제23호)는 명문이 없는 자연석으로 제작된 토종 돌장승
(石長栍)으로 학술적 가치를 논하기에 충분하다고 본다. 과연 학술적으로 얼마나 연구 분석하였는
지는 모르지만 대치리 돌장승은 사찰장승이 아니라는 것을 알 수 있다. 모든 사찰장승은 명문을 표
기하여 도교적으로 사용해 왔다. 그러나 대치리 돌장승은 명문이 없고 사찰장승처럼 가공된 재료
가 아니고 자연석으로 제작된 것으로도 사찰장승이 아니라는 것을 확실히 짐작하게 한다. 돌장승
의 조상격인 초기의 나무장승(木長栍)은 문자가 만들어지기 전부터 형상만으로 제작 사용했음을
부인할 수 없다.

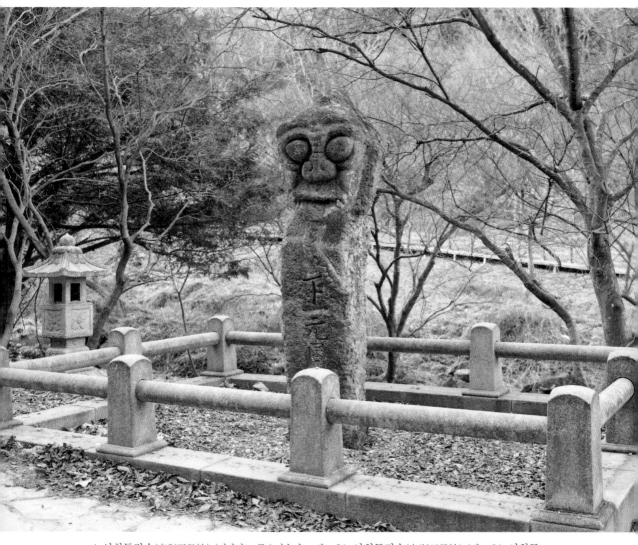

▲ 사찰돌장승(寺刹石長栍) (전라남도 중요민속자료 제11호), 사찰돌장승(寺刹石長栍) (제12호), 사찰돌
장승(寺刹石長栍) (문화재자료 제55호)은 도교적 의미로 제작되어 상원(上元)과 하원(下元)으로 나
눠 명문을 쓰고 있다. "상원은 하늘에 으뜸을 뜻하며 하원은 땅의 으뜸을 뜻하므로 상원은 천신(天
神)이고 하원은 지신(地神)인 것이다. 상원과 하원을 무시하고 생김새를 보고 남녀로 추정하는 것
은 잘못된 판단이다. 수염이 없거나 적은 남자는 있어도 수염이 있는 여자는 유전학적으로도 없다.
천신과 지신에는 성별이 있을 수 없다."

▲ 1. 한국향토목각의 기초
2.『한국 향토목각의 조각기법』발간으로 한국 향토 목 조각(장승·솟대)이 역사와 사상을 바탕으로
제작의 의미와 전통적 기능이 함께 전수 되어져야 한다.

(4) 지역성

장승 · 솟대(향토 목 조각)는 전국 곳곳에 분포되어 있다(『한국기층문화의 탐구』, 이종철 외, 전국 분포도가 수록되어 있음). 장승 · 솟대가 불교와 함께 인도에서 들어온 외래문화는 아니라는 것이다. 진정한 이 땅의 우리 것이라는 데 그 가치는 어떤 문화와는 비길 바가 아니다.

지역을 떠나 한국을 대표하는 조형이 향토조각(장승 · 솟대)이라고 할 수 있으며 원래 지역별 형상은 크게 다르지 않았으며 장승 · 솟대를 만드는 사람에 의하여 시대를 거치면서 기법과 형상이 달라졌다고 봄이 옳다.

돌장승(石長栍)의 모습은 유사하게 통일성이 있음이 이를 증명해 주는 것 같다. 돌이 재료인 제주지역의 하루방, 영남 · 호남지역의 벅수에서 형상의 통일성을 찾을 수 있다.

나무가 소재인 향토목각(장승 · 솟대)이 상고시대부터 내려오면서 지역에 따른 형상의 보존보다는 깎는 사람의 기능에 의해서 수차례 형상의 변화는 되었다고 봐야 한다.

초기의 향토목각(장승 · 솟대)은 신목(神木)으로 높은 기능을 가진 자에 의해 예술성 있게 조각했으리라 본다. 그러나 불교가 권력층으로 포교되면서 최고의 기능 가능자를 나라라는 제도권에 참여토록 하여 불교예술문화가 꽃을 피웠으며 장승 · 솟대는 가난한 민초들의 문화로 명맥을 이어 왔던 것이다. 오래된 마을 돌장승에서 나타나는 조각기능은 뛰어난 것도 있으며 기능이 미약한 것도 찾을 수 있다. 정월대보름을 전후하여 당제(當祭)를 지낼 때 1년에 한 번 또는 신목이 부식되어 없어지면 만들어 세웠다. 향토목각(장승 · 솟대) 깎는 기능을 연마할 리도 없고 솜씨 없는 사람이 만들다 보니 얼굴 표현이 안 되면 먹으로 형상을 그리기도 했고 손재주가 있는 사람은 사람의 형상을 대충 만들어 사용했던 것이다. 그러니 향토목각(장승 · 솟대)을 만드는 사람이 고급기능인이 아니었다. 피권력층 민중들의 토속문화였으니 그럴 수밖에 없었던 것이다. 한국을 상징할 수 있는 향토목각(장승 · 솟대)을 상업적 수단이나 인기몰이 광대처럼 퍼포먼스나 하는 주제가 되어서는 안 된다. 진정한 향토문화유산으로서 예술적 가치와 미술적 학문으로 발굴 창작되어져야 한다.

02 전승능력

향토조각(장승·솟대)의 원조 격인 전통미를 연구한 지 30여 년이다. 1997년 교육을 시작 개강 전에 매뉴얼을 만들어 교육과 연구를 거듭하고 교육서를 기본으로『한국 향토목각의 기초(장승·솟대 배우기)』,『한국 향토목각의 조각기법(장승·솟대 배우기2)』두 권의 책을 발간하여 교본으로 활용했다. 원칙이 없던 기능을 단계별로 기본자세와 기본깎기술을 훈련하도록 했으며 향토목각만이 가지고 있는 형상의 특징을 살려 단계적으로 초급부터 고급에 이르기까지 기능별로 교육하여 향토목각으로서 진정한 가치를 알게 하고 또한 원통나무가 재료인 향토 목 조각만의 아름다움을 최대한 표현하여 문화의 소중함과 한국의 향토목각 역사를 배우고 연구 발전하도록 하였다.

향토목각(장승·솟대)은 타 무형문화예술처럼 정례화(正禮化)된 틀이 없다는 것이 크나큰 단점이다. 그래도 벅수, 법수, 하루방 등의 석물 조형이 있어 원래의 형상을 가늠하고 찾을 수 있어 다행이다. 향토목각(장승·솟대) 작품 형상의 다양함은 자연이 만들어준 재료를 최대한 활용하여 친화적인 고태미를 살려 품격 있는 작품이 만들어질 수 있다는 것이 장점이다. 한국미술계에서 향토목각(장승·솟대)의 작품성과 전통미의 평가 기준도 애매했던 것이다. 그렇다고 보면 평가를 할 수 있는 전문가는 없다고 봐야 한다. 역사적 고증과 예술적 전통미를 별도로 평가해야 할 것이다. 늦었지만 이제부터라도 미술적 가치도 없이 잡기처럼 만들어오던 것에서 탈피하여 자연미를 활용하는 아프리카(짐바브웨)의 쇼나 조각처럼 체계화시켜야 할 시기다. 특히 향토목각(장승·솟대)은 사람의 형상을 조각하는 것이므로 원형을 바탕으로 인물학적으로 접근하여 세계화에 인정받을 수 있는 한국의 대표 문화로 정착할 필요가 있다. 물론 상업적이거나 광대처럼 퍼포먼스를 하며 장승·솟대를 깎는 사람은 계속 유지될 것이나 전통미와 기능적으로 체계화되지 않은 상태로 누구나 제멋대로 만드는 데 문제가 있는 것이다.

한국을 대표하는 조형을 문뜩 생각해보면 장승·솟대라고 할 수 있다. 가치 없는 흉물의 조형이 아닌 아름답고 고고한 전통미가 넘치는 한국 민중문화유산으로 대우를 받아야 할 정도의 제작기능이 필요할 시기이다.

03 전승환경

장승·솟대(향토 목 조각)는 원래 중·대형 크기의 외부설치조형으로 실내보다는 실외에서 주로 제작했다. 창작된 소형작품은 실내에서 제작하기도 한다. 장비·도구는 전통재래도구 사용을 원칙으로 한다. 장승·솟대(향토 목 조각)의 전통미를 지키는 것은 재래도구(끌, 깎기, 톱)만으로 조각을 해야 하기 때문이다.

장승·솟대(향토 목 조각)를 설치한 곳은 너무나 많다. 사람이 많이 모이는 관광지, 유원지, 등산로 등에는 장승·솟대를 설치하지 않은 곳이 없다. 이는 대다수 국민들이 장승·솟대가 가장 향토적이고 한국적이며 대한민국을 대표하고 국민 정서에 잘 맞는다는 것이다. 그러나 전통형상을 기본으로 하는 기능의 원칙도 없어 마구잡이로 제작하고 설치하여 흉물 같은 느낌으로 만들어 예술성이 없다는 것에는 부인할 수 없다. 그리고 특정 탈의 형상을 조각하여 장승(향토 목 조각)의 본래 모습에 혼돈을 주기도 한다. 이제라도 전통의 맥을 찾아 제도적으로 기능과 이론을 정리하여 제대로 된 가치를 승계해야 한다.

장승·솟대(향토 목 조각)를 배우려는 재원은 많으나 교육을 받을 곳도 없고 혹간 교육을 한다는 곳도 매뉴얼이 없을 뿐 아니라 제대로 된 기능적 이론조차도 없는 실태이다.

한국향토문화 역사 속에 무늬만 있던 장승·솟대(향토조각) 조형을 격이 높고 예술성이 인정되는 전통예술문화로 재탄생시켜야 한다. 우리나라 정서에 개인의 교육 능력은 한계가 있음이 안타깝다. 제도권에서의 뒷받침이 장승·솟대가 발굴, 재현, 창작, 연구, 발전하여 한국의 대표 문화로 자리매김하는 데 힘이 될 것이다.

무형문화재 전승제도가 보유자의 기능을 똑같이 복제해야만 되는 기준도 무형문화발전과 보존을 쇠퇴시키는 현상이다. 현재 무형문화 전수자를 보유자의 직계가족에게 독점으로 승계되어지는 모순은 안타까운 일이 아닐 수 없다.

전승의지와 창작에 열정이 있는 교육생은 최선을 다해 전수시켜야만 경쟁 속에 우수한 작가가 배출될 것이고 한국 고유의 문화로 자리매김할 것이다.

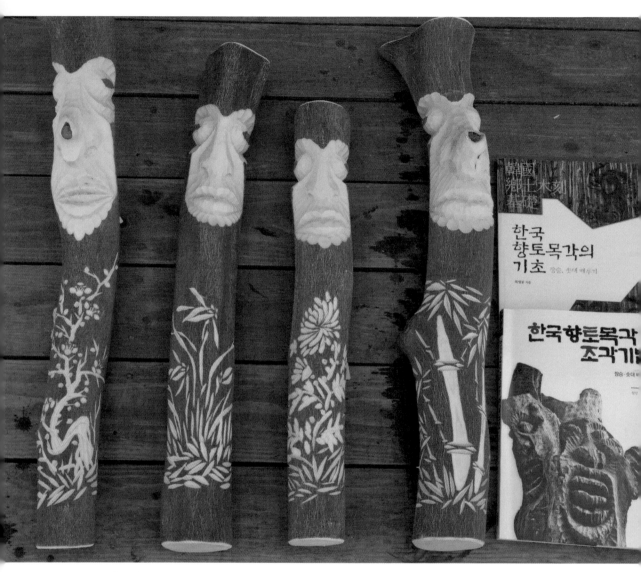

▲ 한국 향토 목 조각(장승·솟대) 교육이 체계화되고 역사적 이론과 정리된 기법이 병행될 경우 전수의 의지는 강하게 나타날 것이다.

04 돌장승을 나무장승으로 재현

　나무장승(木長栍) 재현의 필요성은 절실하다. 특히 초기부터 나무장승이 많이 분포되어 있던 수도권의 장승문화 부활이다. 최초의 장승문화는 영남·호남에 잔존해 있는 돌장승(石長栍)이 아니고 나무장승이었기 때문이다.

　지금도 수도권 도처에 장승(長栍)을 명칭으로 하는 옛 지명을 찾을 수 있고 아직도 나무장승과 솟대를 설치하여 전통의 맥을 지키고 있다.

파주시 광탄면 용미리(솟대), 강화군 내가면 외포리(수살대), 고양시 신도읍 상운사(목장승), 강화군 송해면 미륵사지(석장승), 평택시 현덕면 심복사(돌장승), 광주시 퇴촌면 우산리(목장승), 광주시 초월면 무갑리(목장승: 方位神長), 광주시 중부면 엄미리(솟대·목장승), 여주시 대신면 송촌리(목장승), 광주군 초월면 소하리(목장승·짐대), 광주시 중부면 하본천리(솟대·목장승), 충북 청원군 문의면 문덕리(목장승·솟대), 김포시 고촌면 신곡리(목장승), 시흥시 초지리(목장승), 양평군 강하면 성덕리(목장승), 용인시 외서면 장평리(목장승), 화성시 비봉면 유포리(목장승)[참고:『장승』, 이종철, 열화당/『장승과 벅수』, 김두하, 대원사]

　그러나 정성 없이 전동기구 등으로 형상과 제작기법이 원래의 형상과 기능에서 많이 변이된 것을 알 수 있다. 불교조형처럼 정례화 된 틀도 없고 제작기준이 없으니 그때그때 다른 것을 복제를 하거나 제작기량의 능력대로 만든 것이 현실이다. 한국을 대표할 토종문화가 이대로 방치해야 옳은가를 생각할 때 원래 형상을 찾아 재현하는 것이 사명이라고 생각한다. 제작연대가 300~1,000년 이상으로 추정되는 마을돌장승(洞里石長栍)과 사찰돌장승(寺刹石長栍)에서 원형을 찾아 돌장승의 조상인 나무장승을 재현하는 것이 전통을 지키는 것이고 우리의 영혼과 맥(脈)을 이어나가는 것이다. 오랜 세월 많은 훼손으로 형태만은 아련하지만 그래도 돌장승에서 나무장승의 원래 형상을 재현하는 데는 너무나 소중한 자료이다. 지금의 난립해서 제작되는 나무장승은 초기 원래의 형상과는 차이가 크고 현대식 전동기구로 전통과 국적 없는 형태로 만들어짐이 더욱 안타깝다.

① 돌장승(石長栍)의 눈을 나무장승(木長栍)에 재현

▲ 나주시 불회사(중요민속자료 제11호) 돌장승(石長栍)의 퉁방울눈은 한국의 독특한 장승(長栍)의 퉁
　방울(왕방울)눈으로 잘 나타나고 있다.

▶ 퉁방울눈을 재현하여 전통장승의 형상을 각(刻)했다.

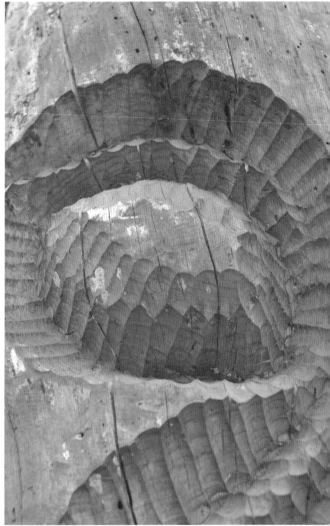

▲ 남원시 북천리(東方逐鬼將軍) 눈꺼풀이 있는 꼬리눈은 사찰장승에서는 잘 나타나지 않는 꼬리눈으로 눈꺼풀까지 조각하여 예술적인 아름다움이 으뜸이다.

▶ 눈꺼풀이 있는 꼬리눈의 재현은 다양한 표정을 창작하는 데 커다란 도움이 되는 귀한 자료이다.

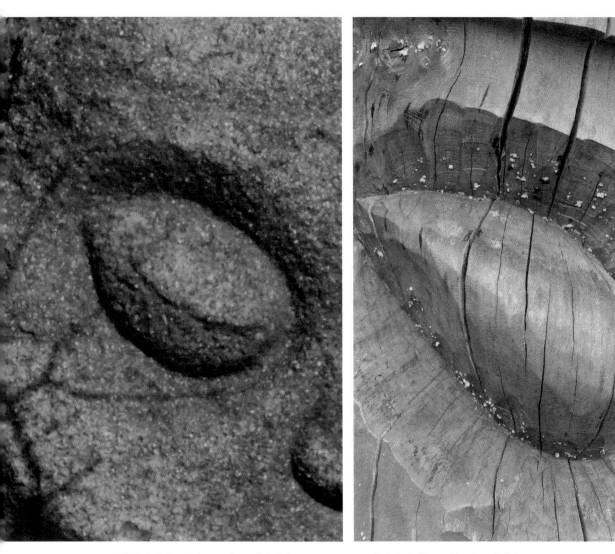

▲ 무안군 대치리(總持寺址) 543-1 마을장승(민속자료 제23호)에서 나타나는 꼬리눈이 특징이다.

▶ 꼬리 눈을 재현하여 나무장승(木長栍)의 예술성을 표현하는 데 매우 좋은 자료이다.

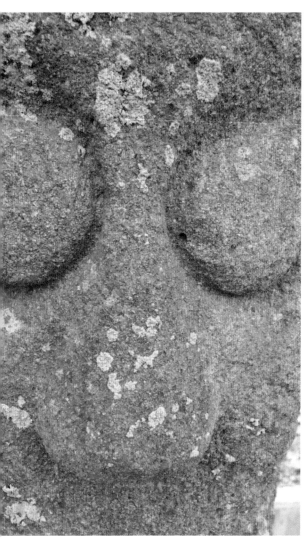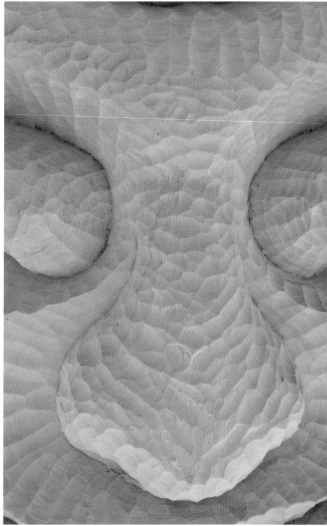

▲ 전남 무안군 대치리 총지마을 장승(민속자료 제23호) 초기 나무장승의 재료처럼 원통에 흡사한 자연
　석으로 제작된 마을장승으로 자연스러움에서 미적으로도 예술성이 돋보이는 자료이다.

▶ 총지마을 장승(민속자료 제23호)을 나무장승으로 재현하였다. 마을장승에서 나타나는 꼬리눈이 이
　상적이다.

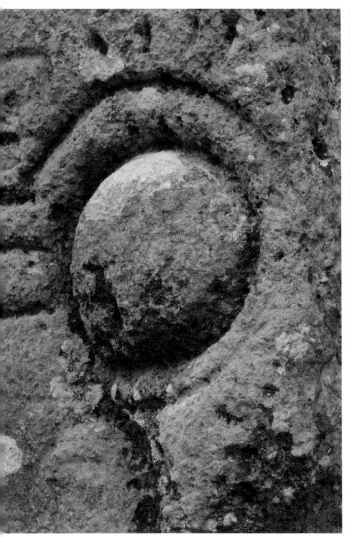

▲ (중요민속자료 제12호) 나주시 운흥사(雲興寺) 사찰장승(寺刹長栍)에서 주로 나타나는 눈가장자리에 꺼풀이 감싸고 있는 형상의 눈이다.

▶ 사찰장승(寺刹長栍)의 보편적인 형상을 재현했다. 눈꺼풀이 있어도 통방울눈의 특징은 잘 살려야 한다.

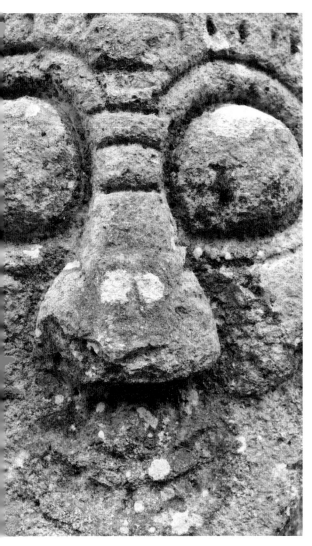 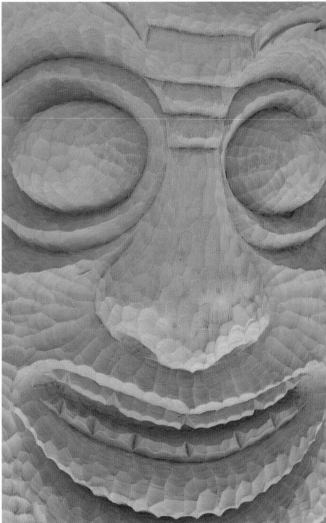

▲ 전라남도 나주시 다도면 불회사 사찰장승(중요민속자료 제11호) 원형의 퉁방울눈, 미간의 주름과 눈썹을 돌장승에서 표현하려는 작가의 의도가 나타나는 도교적 장승이다.

▶ 불회사 사찰장승(중요민속자료 제11호)을 초기 장승과 같이 나무로 재현했다. 나무장승의 특징을 살려서 현대 공구가 아닌 끌로만 조각하여 재현했다.

② 돌장승(石長栍)의 코를 나무장승(木長栍)에 재현

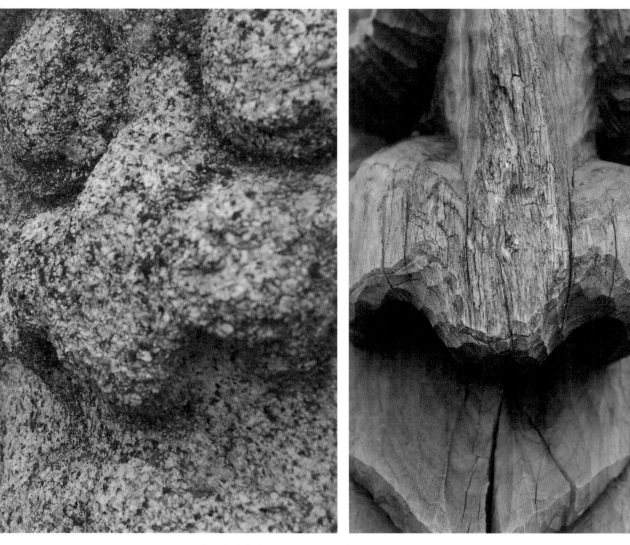

▲ (중요민속자료 제20호) 남원시 서천리(鎭西大將軍)의 돌장승(石長栍)의 코는 코 망울이 크고 콧구멍
도 시원하게 조각한 것이 특징으로 나타나고 있다.

▶ 남원 서천리 진서대장군(鎭西大將軍) 돌장승(石長栍)의 코 형상을 재현했다.

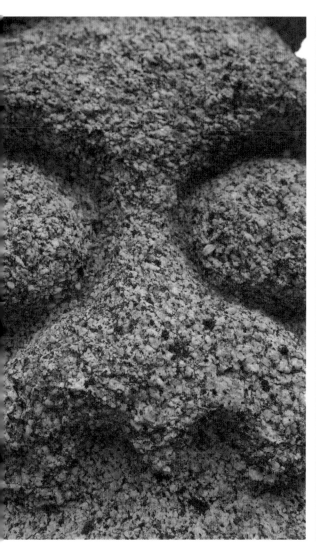 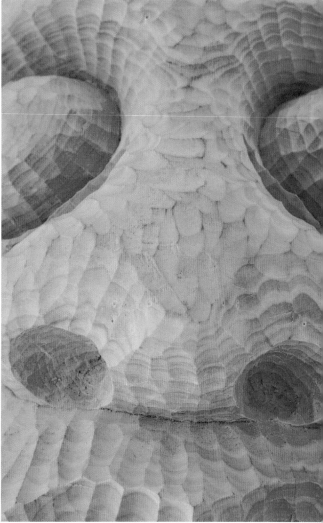

▲ 전라북도 남원시 운봉면 서천리 방어대장군(중요민속자료 제20호) 음락비보의 역할을 하는 마을장 승으로 조각기능이 뛰어나다고 할 수 있다.

▶ 남원시 방어대장군(중요민속자료 제20호)은 벌렁코가 특징으로 나타나는 형상으로 표현감에서는 재 현하기에 매우 좋은 자료이다.

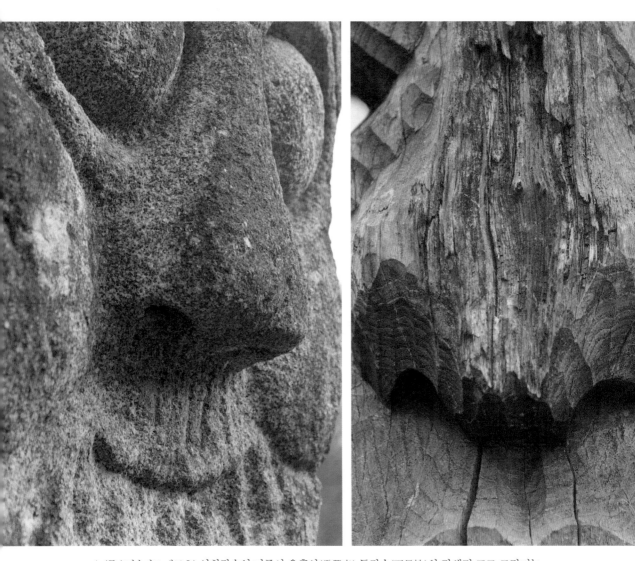

▲ (중요민속자료 제12호) 사찰장승인 나주시 운흥사(雲興寺) 돌장승(石長栍)의 잘생긴 코로 조각기능
 이 뛰어나게 나타나고 있다.

▶ 사찰장승인 나주 운흥사(雲興寺) 돌장승(石長栍)의 코를 재현했다.

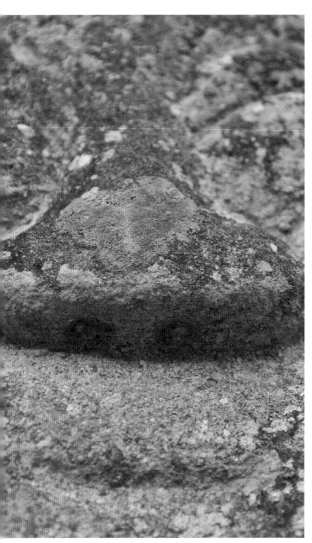 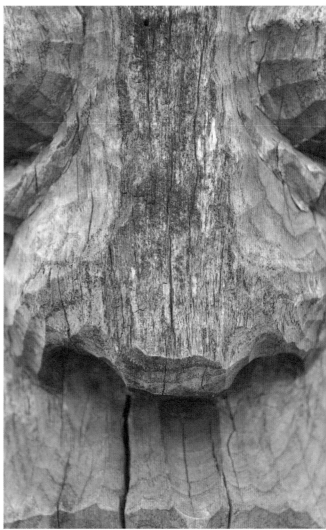

▲ 곡성군 가곡리 마을장승(洞里長栍)으로 사찰장승(寺刹長栍)보다는 입체감을 덜하지만 나름대로 형상에서의 아름다움과 위엄을 잘 표현한 돌장승(石長栍)이다.

▶ 곡성군 가곡리 마을장승(벅수)의 코를 나무장승(木長栍)에 재현했다.

③ 돌장승(石長栍)의 입을 나무장승(木長栍)에 재현

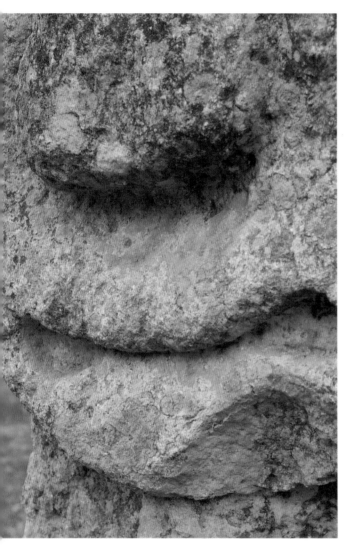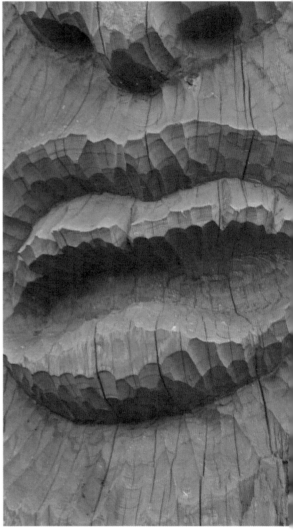

▲ 보성군(문화재자료 제55호) 해평리(下元唐將軍) 돌장승(石長栍)의 입 모양은 특징이 강하게 나타나 있다. 사각형 화강석 평평한 위치에 조각되어 있지만 입을 약간 벌려 앙다문 입의 표정은 자연스럽게 시선을 집중하게 한다.

▶ 특히 입 표정은 나무장승으로 표현하기가 돌보다는 어렵다. 나무는 결이 있고 쉽게 깎이면서도 예리한 공작도구가 아니면 마무리가 보기 좋게는 쉽지가 않다.

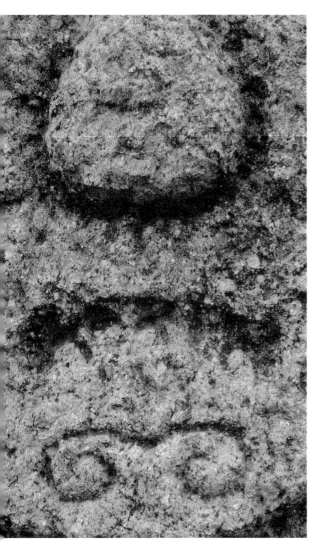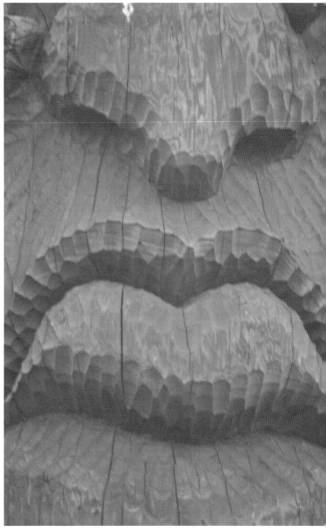

▲ 보성군 해평리(上元周將軍) 돌장승(石長栍) (문화재자료 제55호) 입의 표정은 사찰장승에서 나타나는 앙다문 형상이다. 위엄이 돋보이는 수문장 같은 표정이 입으로 표현됨을 느끼기에 충분한 형상이다.

▶ 묵직하고 신념에 찬 우직한 형상으로 재현했다.

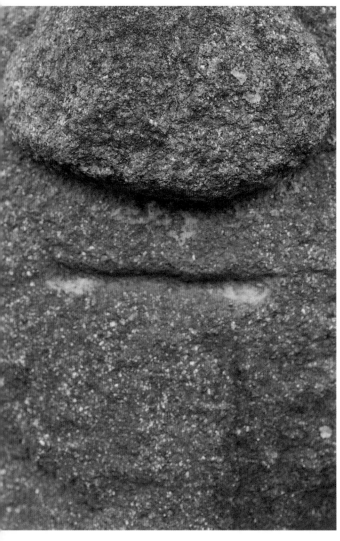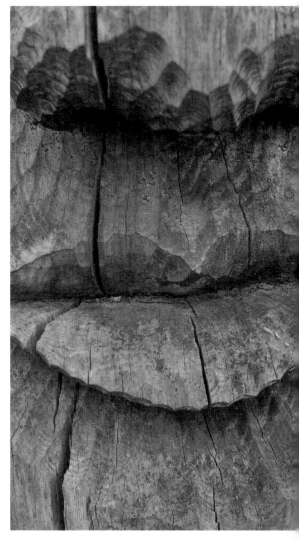

▲ 무안군 대치리 돌장승(石長栍) (중요민속자료 제23호) 명문이 없는 것으로 보아 다른 돌장승보다 연대가 오래된 것으로 추정된다. 오랜 세월 풍찬노숙을 한 탓인지 풍화로 인해 입의 형체는 얕은 음선(陰線)으로만 나타나 있다. 처음부터 조각을 희미하게 했을리 없다고 볼 때 지금보다는 입체감이 좋았으리라 확신이 된다.

▶ 무안군 대치리 돌장승(石長栍)은 입 자국만 남았지만 나무장승(木長栍)에서는 입체감을 주어 사실대로 재현하였다.

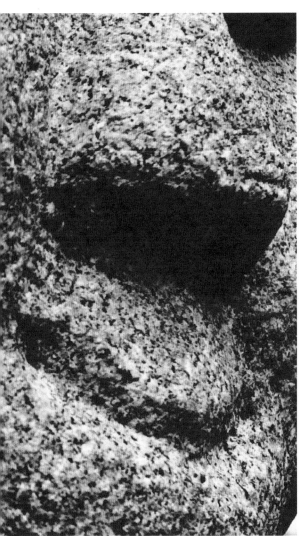

▲ 오래된 마을돌장승(石長栍)에서 입술을 표현한 데서 제작 당시 기능의 한계를 엿볼 수 있다.

▶ 돌장승(石長栍)의 입술을 나무장승(木長栍)으로 재현하는 데 나무라는 특성과 조각도구 기능을 활용한다면 느낌은 같으면서 사실감을 살린 형상을 제작할 수 있다.

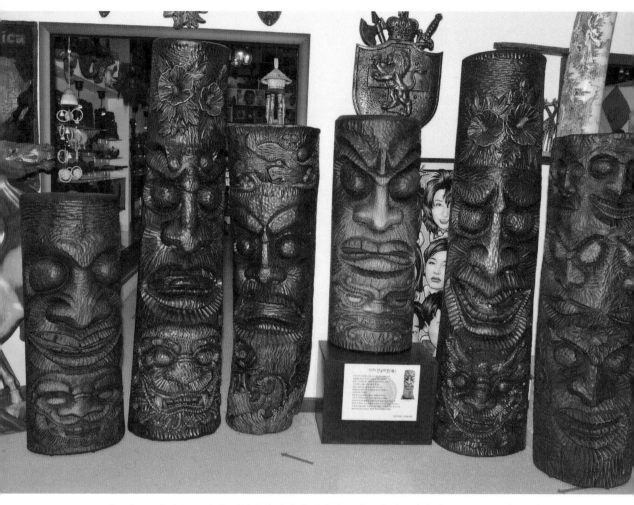

▲ 한국향토목각(장승·솟대)을 재현하여 창작한 백의민족 한국의 민족성인 魂(혼), 脈(맥), 靈(령)이 깃든 작품으로 한국의 인문철학과 홍익사상을 표현한 작품이다.

05 나무당산의 소멸과 돌 당산의 잔존

① 초기에는 나무로 솟대(堂山)를 세웠으나 나무솟대(立木)는 쉽게 썩어 소멸되어감으로 쉽게 썩지 않는 돌 솟대를 세우고 물에서 살아남을 수 있는 오리를 형상물로 올려 화재와 풍수해의 액막이로 삼았던 것이다. 나무솟대를 목간(木竿)으로 돌 솟대를 석간(石竿)이라고 하며 모두를 칭할 때 신간(神竿)이라 했다. 이는 대나무가 많은 남해지역에서는 솟대를 대나무 장대로 세웠고 나무가 흔한 산촌이나 농촌에서는 나무 장대를 신목(神木)으로 세웠다는 증거가 될 수도 있다. 초기 당산(堂山)에는 장승(長栍)이나 솟대(蘇塗)를 나무재료로 만들어 활용한 것이 틀림없다. 삼한시대 성역 소도(蘇塗)의 의미를 살펴보면 "지구상 고대부족들이 기둥이나 장대를 세워 세계 축(world axis)으로 신들을 불러들이거나 신들과의 교류 역할을 한다는 의미를 가졌던 것이다." 또한 신목이나 사람 몸에 진흙을 발라 접신을 한 것은 묵과할 수 없다. 종교의식으로 이마에 반디(붉은 점)를 찍는 것도 신과의 교통과 힌두교인이라는 표시라고 하는 것과 같은 의미일 것이다.

▶ 나무솟대[목간(木竿)]를 재현하여 연출하였다. 나무솟대는 너무 쉽게 썩어 4~5년이면 수명을 다한다. 근래에는 나무솟대를 조형물로 설치하기도 하고 자연에서 얻은 괴목 등으로 연출하기도 한다. 괴목으로 연출한 나무솟대는 희귀성은 있으나 작품성은 없다고 봐야한다.

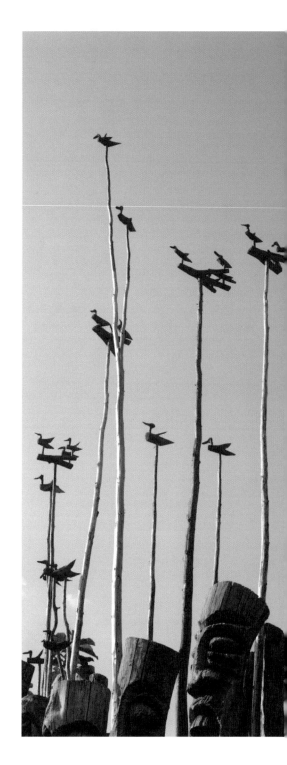

▲ 돌솟대[석간(石竿)]를 현재도 영남·호남지역 바닷가에서는 제작하여 설치한다. 부안지역의 근래
설치한 돌솟대이다.

▲ 나무솟대를 재현하여 설치하여 초기 솟대의 느낌을 조형화했다. 나무솟대·나무장승 형상과 돌솟
대·돌장승의 형상이 다르게 나타나는 것은 재료의 특성과 한계 때문이라고 할 수 있다. 특히 나무
솟대의 오리형상은 몸통이 가늘고 빈약한 반면 돌로 만든 오리형상은 하나같이 도톰하고 오리형상
을 잘 나타내고 있다. 나무로 만든 오리형상은 나뭇가지를 활용하여 만들기 때문에 오리형상을 표
현하기에 어려움이 따른다.

② 마을 당산(堂山)에 장승(長栍)과 솟대(木竿)를 복합적으로 세웠고 솟대는 행주형 지세 (行舟形地勢)에 세워 배가 풍랑에도 견디려면 돛대가 있어야 한다는 의미로 설치했다 고는 하나 크게는 천신의 전령사와 같은 뜻으로 세웠고 솟대 위의 형상물은 하늘과 땅, 그리고 물을 영역으로 살아가는 오리의 신성함에 의미를 뒀다고 할 수 있다. 전 라북도 부안에는 유독 돌 솟대(石竿)가 많은데 안내 설명은 화재를 막기 위해 세웠다 고 하지만 풍농과 풍어의 의미도 같이 했을 것이다. 부안지역은 행주형 지세이므로 주술적으로 이해하여 유독 솟대가 많은 당산을 만들었다고 본다. 오리의 방향을 바 다 쪽으로 향하게 한 것은 어촌 사람들의 무사안녕(無事安寧)과 농사의 우순풍조(雨順 風調)를 바란 것에 의미를 더하게 한다. 솟대를 사찰에서는 당간(幢竿)이라고 하여 사 용하기도 했으며 마을에서는 지형지세에 따라 마을 입구나 마을 안에 설치했다.

▲ (경상북도 유형문화재 제6호) 경상북도 상주시 복 룡동 207-2번지 동방사(東方寺) 유지로 추측되 는 곳에 설치되어 있다. 상주 복룡동 당간지주 (尙州 伏龍洞 幢竿支柱)는 통일신라시대에 조성 된 것으로 추정된다.
가로: 71cm, 세로: 81cm, 높이: 318cm

◀ 높이: 332cm, 둘레: 하 179cm / 상 165cm

▲ 쌍조석간(雙鳥石竿) (민속자료 제17호) 전라북도 부안군 계화면 궁안리(쌍오리) 솟대(堂山)는 쌍조석
간(雙鳥石竿)이라고 하는데 두 마리 새(雙鳥)와 돌(石) 장대(竿)를 의미하므로 돌로 세우기 전에는
곧은 대나무를 세워 솟대로 사용했다는 것을 알 수 있다. 안내문에는 영조 25년(1749)에 세웠다고
한다. 돌로 세우기 이선에는 나무솟대(木竿)를 세웠을 것이라 추정이 된다. 또한 바닷가에서는 풍
랑에서 이겨내는 기원제와 풍어제 등을 지낼 때 대나무를 높이 세워 풍어를 기원하는 짐대로 활용
했다고 한다. 솟대 위의 오리 형상이 한 마리, 두 마리, 세 마리로 다르게 올려놓은 것은 풍수학적으
로 허한 곳의 수만큼 오리 수를 설치했다는 설이 있다.
높이: 332cm 둘레: 하179cm / 상: 165cm

▶ 전라북도 부안군 부안읍 동
중리 동문안 당산(민속자
료 제19호) 명문은 사찰장
승에서 나타나는 상원주장
군(上元周將軍)과 하원당
장군(下元唐將軍)으로 새
겨있고 조각형태는 자연
석으로 마을장승에서 나
타나는 형상이지만 도교
적 영향을 받아 세워졌음
을 짐작케 한다. 사찰에서
는 잘 나타나지 않는 짐대
와 함께 설치한 것을 볼 때
마을장승의 명문은 도교적
인 복합형태로 볼 수 있다.
높이: 193cm,
둘레: 상116cm / 하158cm

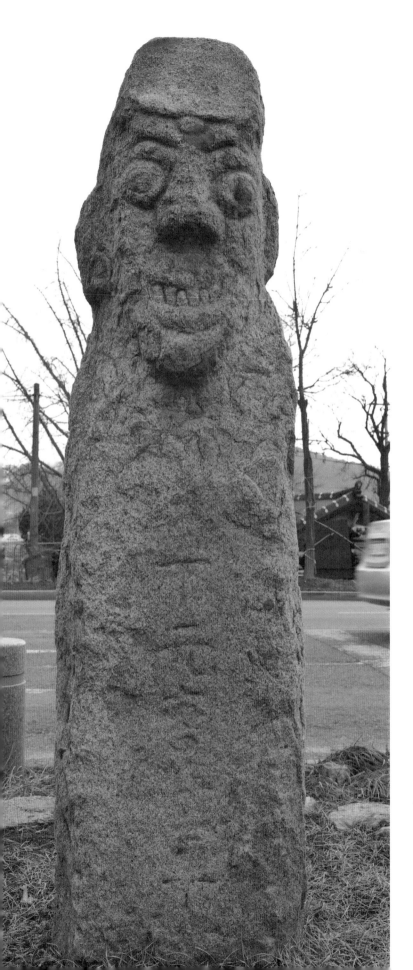

◀ 높이: 190cm,
　둘레: 하 147cm / 상 132cm

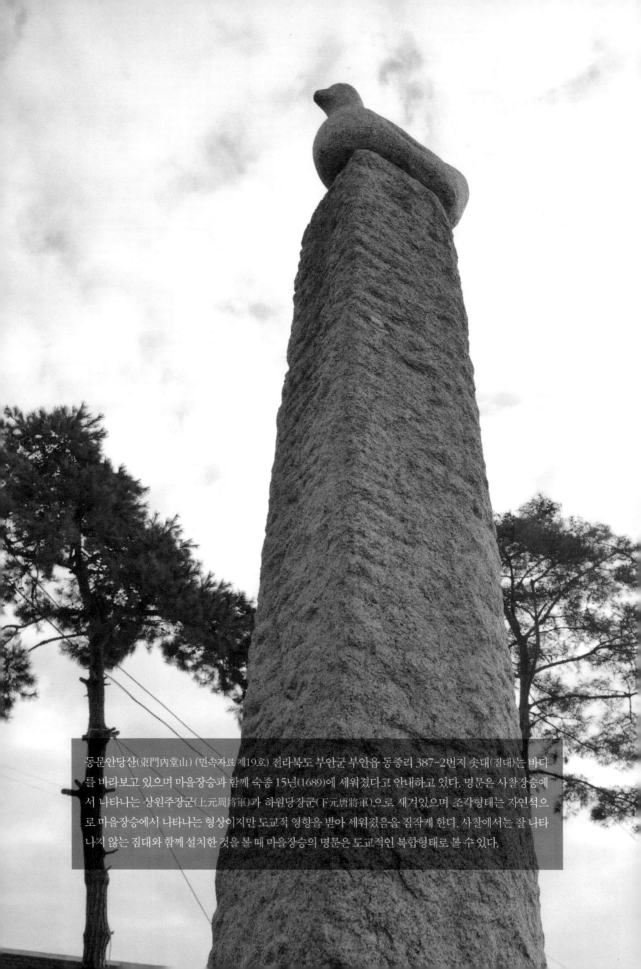

동문안당산(東門內堂山) (민속자료 제19호) 전라북도 부안군 부안읍 동중리 387-2번지 솟대(짐대)는 바다를 바라보고 있으며 마을장승과 함께 숙종 15년(1689)에 세워졌다고 안내하고 있다. 명문은 사찰장승에서 나타나는 상원주장군(上元周將軍)과 하원당장군(下元唐將軍)으로 새겨있으며 조각형태는 자연석으로 마을장승에서 나타나는 형상이지만 도교적 영향을 받아 세워졌음을 짐작케 한다. 사찰에서는 잘 나타나지 않는 짐대와 함께 설치한 것을 볼 때 마을장승의 명문은 도교적인 복합형태로 볼 수 있다.

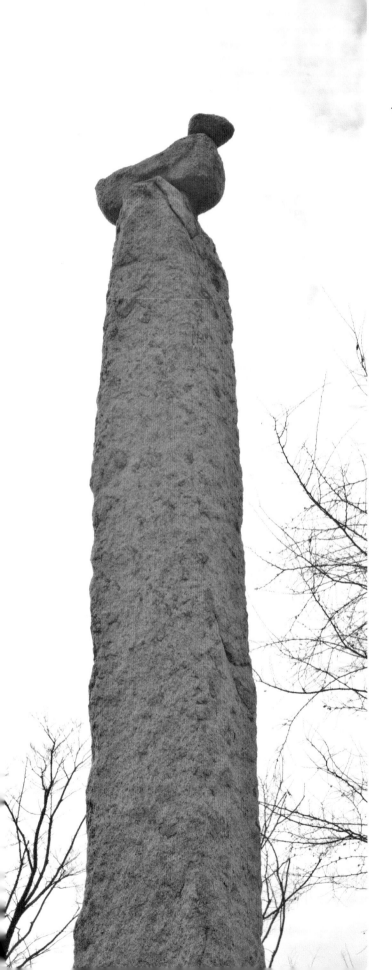

◀ 서문안당산(西門內堂山)은 1980
년 현재의 자리로 옮겼다고 안내
하고 있다. 당초 설치했을 당시의
기능과 용도와는 상관없이 개발
로 인해 편한 자리에 옮겨진 것이
다. 솟대의 기능을 화재예방으로
만 설명하고 있지만 풍농과 풍어
의 의미도 있다고 이해해야 한다.
높이: 396cm

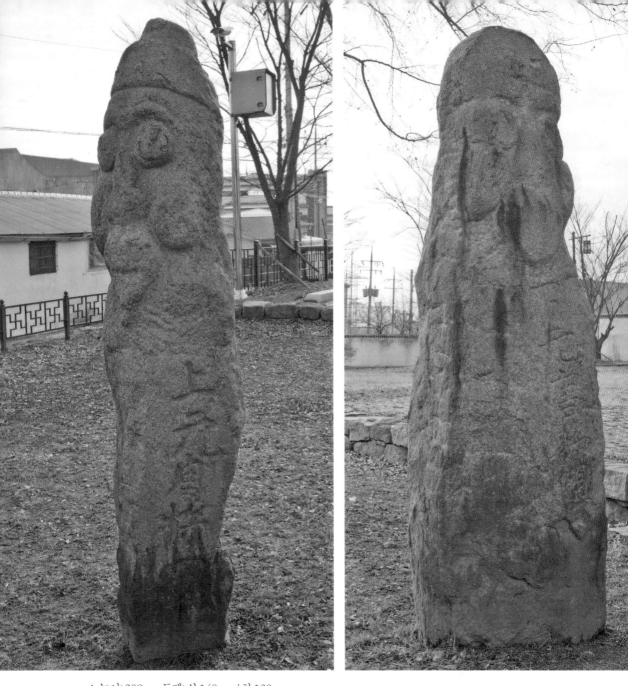

▲ 높이: 208cm, 둘레: 상 140cm / 하 130cm

▶ 높이: 190cm, 둘레: 상 139cm / 하 165cm

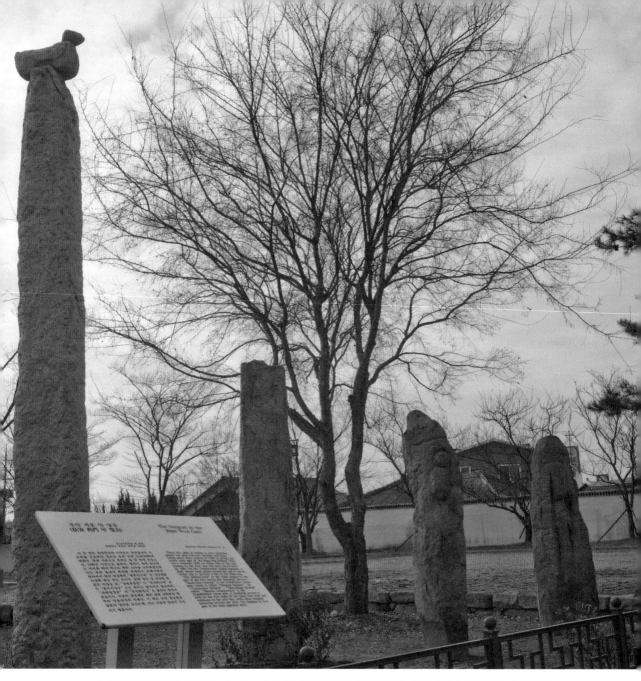

▲ 서문안당산(西門內堂山) (민속자료 제18호) 전라북도 부안군 부안읍 서외리 장승과 솟대는 숙종 15
년(1689)에 세워졌다고 안내하고 있으며 마을장승으로 자연석을 활용한 점은 자연미와 예술성이
뛰어남을 느낄 수 있다. 전라남도 무안군 대치리(민속자료 제23호) 마을장승처럼 명문 없이 장승을
제작하여 세웠다가 훗날 사찰장승의 명문이 보편화되면서 서체를 새겨 넣은 것으로 추정된다. 이
는 당시 장승 조각자의 입장에서 생각해볼 필요가 있다. 상원주장군(上元周將軍) 서체는 장승의 정
면이 아닌 오른쪽 옆쪽에 새겼으며 하원당장군(下元唐將軍)의 글씨는 돌장승 조각기능의 솜씨와는
달리 부족한 기술로 삐뚤고 불균형하게 새겨진 것을 볼 때 제작 당시에 명문을 새긴 것은 아니고 뒤
에 새겼다고 보는 것이다.

▶(지방문화재 민속자료 제33호) 경상북도 상주시
남장사 입구 돌장승(下元唐將軍)은 전라남도
무안군 돌장승(민속자료 제23호) 전라북도 남원
군 북천리(방위신장)와 같은 형상으로 자연석
을 활용하여 제작한 전통적 마을장승의 모습
을 표현하고 있으나 장승의 얼굴조각은 어눌
한 솜씨로 만들어진 것을 느낄 수 있다. 후일에
새겨 넣은 것으로 추정되는 불교적 명문 "下元
唐將軍"은 마을장승(長栍)을 사찰의 도교적
의미로 활용하기 위해 조각한 것으로 추정 된
다. 이유인즉 다른 사찰장승과는 다르게 명문
을 우측 귀퉁이에 아주 작게 어울리지 않게 새
긴 것으로 보아 조각 당시 서체를 함께 구도하
고 제작한 것이 아님을 알 수 있다. 사찰장승
에서는 모두가 상원주장군(上元周將軍)과 하
원당장군(下元唐將軍) 2기를 사찰 입구에 세
운 것과는 다르게 1기를 세운 것 또한 마을장
승임을 증명하는 것이며 하원당장군의 음각으
로 새긴 서체조각과 서체는 전문가의 기능으
로 조각되어 있음 또한 마을장승에 훗날 의례
적 사찰장승 명문을 새겼다고 봐야 한다. 남장
사 정원 스님의 말씀에 의하면 원래 이석장승
은 남장동 마을장승으로 역할하던 것을 1968
년 저수지 공사로 인해 지금의 장소로 옮겨 왔
다고 한다. 임진7월립(壬辰七月立)이라는 남
장사 기록으로 보아 순조 32년(1832) 혹은 고
종 29년(1892) 명문을 새겨 세웠을 것으로 추
정하기도 하나 60년마다 돌아오는 임진년을
어떻게 추정할지는 의문이 간다. 돌장승 전체
의 형상을 관찰해보면 다른 사찰장승과는 다
르게 얼굴 형상이 재료 전체의 50% 이상을 차
지하게 제작하였고 정면에서 볼 때 눈, 입, 코
와 턱이 우측으로 삐뚤어져 있고 퉁방울 꼬
리눈에 주먹코와 송곳니를 입술 아래로 살짝
보이게 조각한 것이 마을장승에서 주로 나타
나는 형상인 것이다.
높이: 176cm, 둘레: 상 174cm / 하 145cm,
글씨 크기: 4.3×33cm

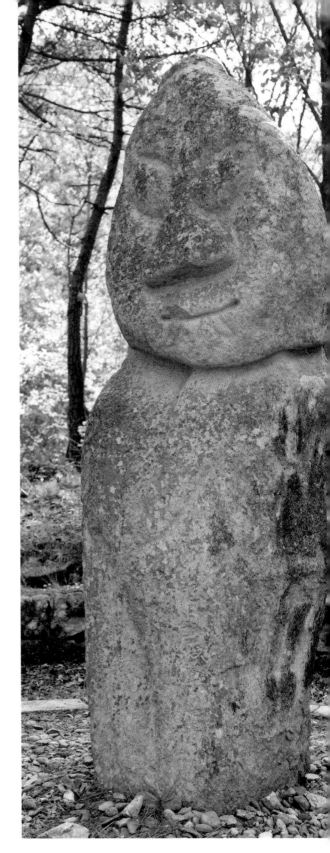

(민속자료 제20호) 대다수의 마을장승들은 지역 발전에 떠밀려 당초 세운 지역의 용도와 기능과는 관계없이 편리성과 상황에 따라 현재의 자리로 옮겨져 설치되었다고 해야 할 것 같다.

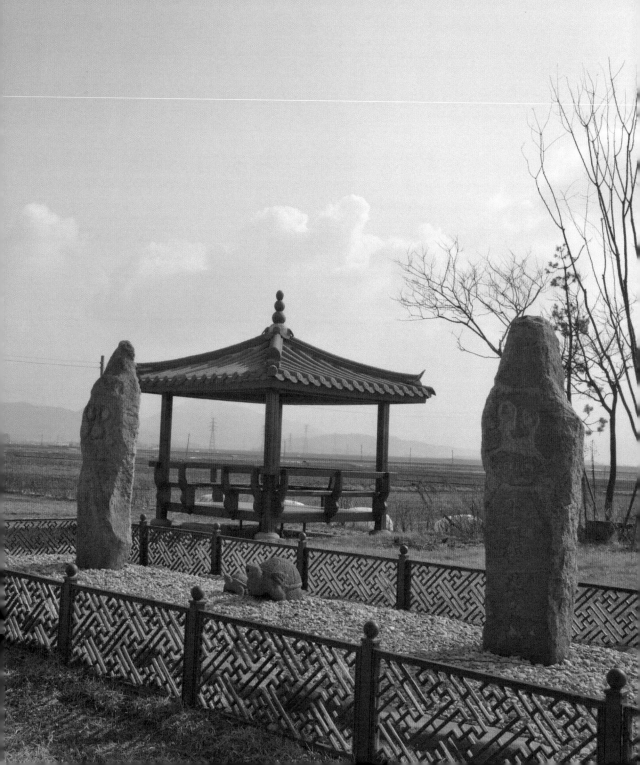

▶ 높이: 208cm, 둘레: 상 114cm / 하 130cm

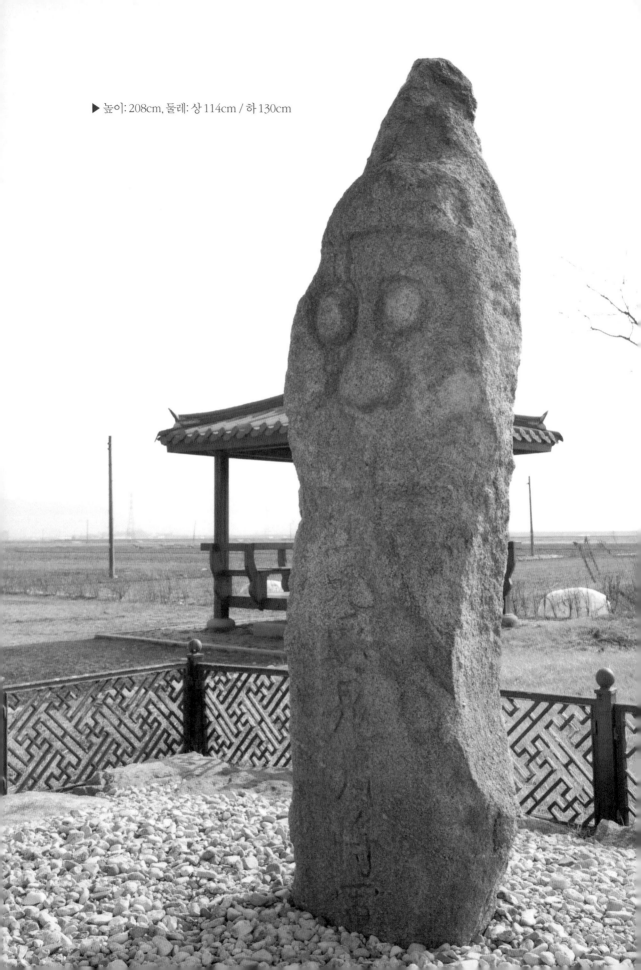

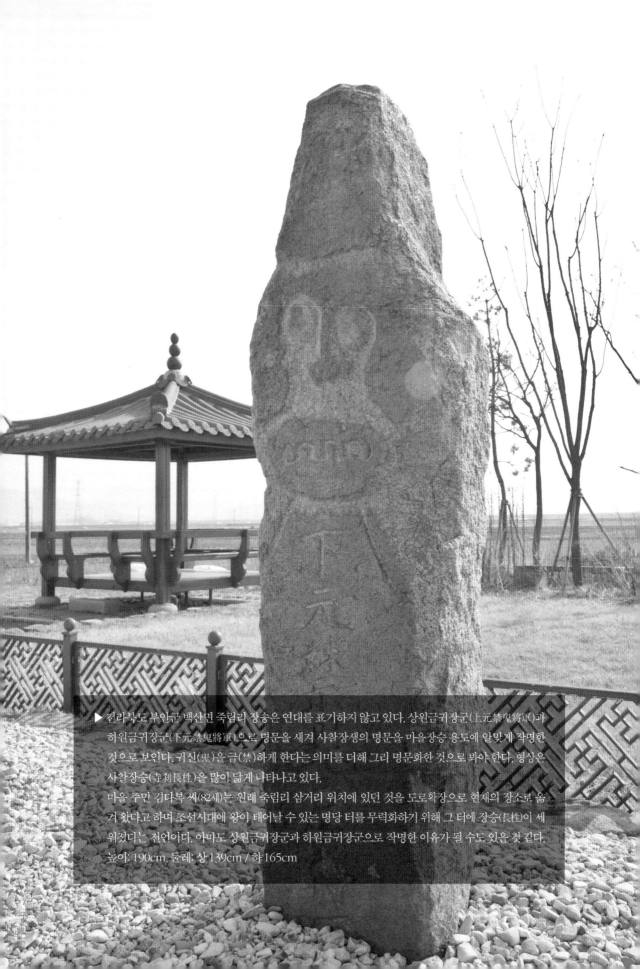

▶ 전라북도 부안군 백산면 죽림리 장승은 연대를 표기하지 않고 있다. 상원금귀장군(上元禁鬼將軍)과 하원금귀장군(下元禁鬼將軍)으로 명문을 새겨 사찰장생의 명문을 마을장승 용도에 알맞게 작명한 것으로 보인다. 귀신(鬼)을 금(禁)하게 한다는 의미를 더해 그리 명문화한 것으로 봐야 한다. 형상은 사찰장승(寺刹長栍)을 많이 닮게 나타나고 있다.

마을 주민 김다복 씨(82세)는 원래 죽림리 삼거리 위치에 있던 것을 도로확장으로 현재의 장소로 옮겨 왔다고 하며 조선시대에 왕이 태어날 수 있는 명당 터를 무력화하기 위해 그 터에 장승(長栍)이 세워졌다는 전언이다. 아마도 상원금귀장군과 하원금귀장군으로 작명한 이유가 될 수도 있을 것 같다.

높이: 190cm, 둘레: 상 139cm / 하 165cm

쟁이의 한마디

한국 향토조각이 이제는 세계적으로 호평받을 만한 대한민국 향토조각(大韓民國鄉土彫刻)으로 제자리를 찾아야한다.

전통적인 것만을 고집하지도 못하면서 전통적인 것인 양 예술적 가치 없이 제작하는 행태에서 탈피하여 전통 깎기 기법과 창작된 예술성을 바탕으로 작품화한 한국 향토목각(장승·솟대)의 미술적인 작품성 평가를 제대로 받아야 하고 또한 학계와 미술계에서도 외면하여 무관심하지 말고 역사적 예술품으로 냉정한 평가를 해야 한다.

미술계 전시회에서 솟대작품에 대한 평가를 두고 왈가불가했던 것도 당연하다고 본다. 자연목으로 연출을 한 것에 불과한 것은 작품성이 없다고 봄이 옳다. 이는 자연이 만들어준 형태를 연출만 했을 뿐인 것을 오랜 숙련의 기능으로 작화된 작품과 동등하게 평가한다는 것에는 모순이 크다고 본다. 특히 조각품에서는 작가의 창작력과 제작률이 재료의 생김새 비중보다는 훨씬 커야만 작가의 예술성을 인정받을 수 있는 것이다. 또한 제작이 쉬운 솟대를 장승과 분류하여 향토목각의 다른 분야처럼 솟대만을 가지고 전문작가 인양 하는 것은 모순이라 할 수 있다. 한국 향토목각은 장승과 솟대를 따로 떼어놓고는 향토목각이라고 할 수는 없다. 즉 장승(長栍)을 배우고 솟대는 양념같이 배울 수 있는 것이므로 솟대를 만드는 기능은 간단하면서 짧은 기간에 습득할 수 있는 기능인 것이

다. 솟대는 대개 재료의 형상을 이용하여 연출하는 것에 불과하다고 봄이 옳다. 솟대를 취미로 배우고 싶을 경우에는 몇 번의 강습으로도 충분하다고 봐야 할 것이다.

또한 한국의 향토목각(장승·솟대)이 불교미술의 일부는 분명 아니라는 것을 알아야 한다. 특히 불교문화가 아니라는 것을 알면서도 문화계에서는 장승·솟대가 사찰(寺刹)의 도교 수단으로 쓰인 것인데 원래의 기능처럼 운운하는 것은 잘못이다. 불교가 분명 외래 종교임은 틀림이 없다. 이 땅에 불교가 포교되면서 우리의 토속신앙인 산신(山神)과 칠성신(七星神), 독성신(獨聖神) 그리고 장승과 솟대를 함께 도교적으로 불교화하여 활용한 것이다. 대다수 장승 제작자들도 향토목각(장승·솟대)을 불교의 한 부분으로 오인하는 것에는 개탄을 하지 않을 수 없다. 분명 불교가 이 땅에 들어오기 훨씬 전부터 우리의 문화였음을 알아야 한다. 이 땅의 가난뱅이 민중(民衆)의 문화이기 때문에 한국 향토조각이 잘못 알려지고 홀대받는 것에는 가슴에 한(恨)과 응어리가 진다. 분명 한국의 대표적인 문화이면서 대우를 받지 못하고 천덕꾸러기로 여김받는 것에는 억울함을 금할 수가 없다. 장승과 솟대를 합하여 진정한 한국 향토조각으로 불리고 민중문화예술로서 전통조각미술품으로 귀하게 인정받아야 하고 대한민국문화의 대표선수가 되어야 할 것이다.

마무리글

미술을 시작한 지 50여 년, 서양화·서예·동양화 등을 했고 사진(수중·육상)을 같은 세월 함께하며 향토목각(장승·솟대)만이 고유한 우리 것이라고 끌과 망치로 손가락이 잘리고 도끼가 다리에 찍히며 목우(木偶)처럼 30여 년을 절차탁마(切磋琢磨)의 일념으로 상혼(商魂)과 인기몰이를 외면하고 흔들림이 없었던 것은 우리 것을 세계화에 부끄럼 없는 전통문화로 올바르게 알려야 한다는 각오였다. 가난한 민중문화인 향토목각에 혼(魂)과 영(靈)을 모아 역심(力心)으로 다듬고 자르고 깎아온 삶에 후회 않고 태연하려 했다.

『한국 향토목각의 창작과 재현(장승·솟대 만들기3)』을 탈고(脫稿)하며 전국 방방곡곡을 누비고 세계 도처에 원시조각(原始彫刻) 현장을 찾았던 힘들고 어렵던 시간을 여한(餘恨)이 없다할 수 있을까 자문하면서 억지로라도 숙연함은 이 책을 통하여 민초들의 애환 서린 민중예술문화인 향토목각(장승·솟대)이 제대로 전승되고 인정받을 수 있도록 연구하고 발전하는 밑거름이라도 되기를 바람에서이다. 고유의 향토목각(장승·솟대)문화가 미신과 구습으로 멸시되어서는 결코 안 될 것이다. 향토목각(장승·솟대)이 전통적인 형상을 신세기의 창작된 조형과 함께 공존하며 동행할 수 있을 때 우리의 향토조각 정석을 이어간다고 할 수 있을 것이다.

이 책을 마무리할 수 있게 성의를 다하고 인내한 향(香), 삼정(森淨), 문하(門下), 한국학술정보(주)와 실무자 여러분께 고마움을 전한다.

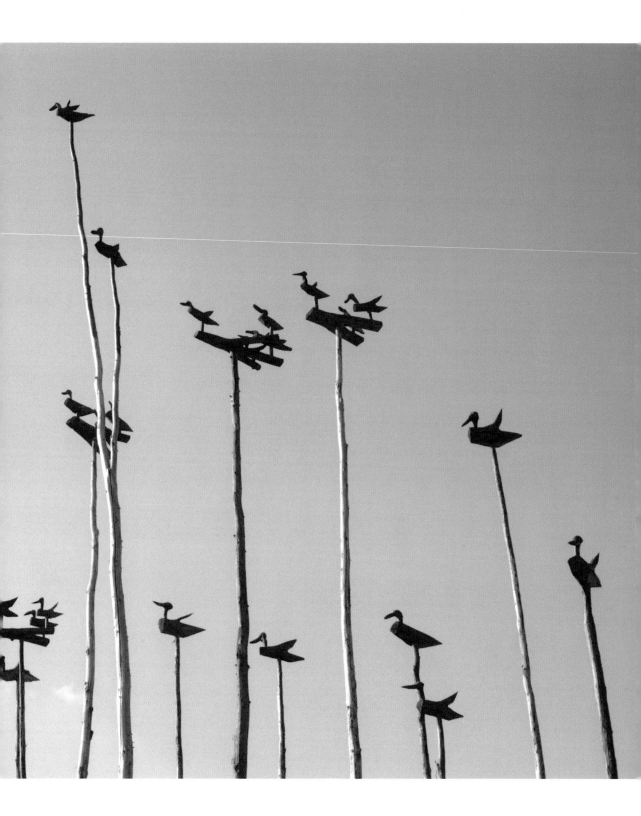

한국 향토 목각의 창작과 재현

장승·솟대 배우기 3

초판인쇄 2015년 6월 17일
초판발행 2015년 6월 17일

글·사진 목영봉
펴낸이 채종준

펴낸곳 한국학술정보(주)
주소 경기도 파주시 회동길 230(문발동)
전화 031) 908-3181(대표)
팩스 031) 908-3189
홈페이지 http://ebook.kstudy.com
E-mail 출판사업부 publish@kstudy.com
등록 제일산-115호(2000.6.19)

ISBN 978-89-268-6997-0 93620